400年工藝與音樂的完美結合　揭露7把世紀名琴的無價秘密

The Amenities of String Instrument

提琴之愛

那些人，那些事

（全新增訂版）

Violin

提琴，自十六世紀發明已有四百多年的歷史。
它的聲調優美，又能充分地表現出演奏家個人特色的靈活度，
使它成為樂團中最輕巧，卻也最重要的樂器。

莊仲平　著

Contents
目錄

chapter 3 名琴的故事

chapter 4 製琴古鎮的傳奇

推薦序－芳魂有感，雲杉多情

弦樂器的面板與背板之間，有一個支撐的細圓柱，具備平衡音質的功能，英文叫「音柱」，義大利文與法文都叫它「魂木」，似乎提琴是有靈魂的。一連串恐怖攻擊事件，讓飛安檢查愈趨緊縮。台灣航管願意對神像放行，可以隨身攜上機艙。英國大提琴家最近紛紛起而抗議，倫敦機場今年夏天訂出大約只有攜帶型電腦尺寸可以登機的規定，官方不像東方那麼有人情味，排除大提琴是有靈魂的。

就算提琴沒有靈魂，一把1707年製史特拉底瓦里小提琴，2006年5月締造三百五十四萬美金拍賣天價，絕對得坐頭等艙。弦樂演奏名家根本把樂器當作身體的延伸，丟掉名琴的心痛

慌張跟斷臂沒有兩樣。史特拉底瓦里高壽九十三，死前還在製琴，他手工的一千一百把作品，六百五十把還留存現今，每一把都有各自的名字與血統身世，稱得上把把有靈魂。

據說連虛擬的大偵探福爾摩斯，都私藏一把價值不菲的史特拉底瓦里小提琴。007系列第十五集《黎明生機》，龐德女郎就是一位擁有史特拉底瓦里大提琴的蘇聯國安局情報員，在劇中小露德佛札克協奏曲。至於用妻子分娩血崩當油漆的原料，殺死情婦以其小腸做成別具韌度的G弦，都在平添昂貴小提琴的靈異色彩。

每一把史特拉底瓦里本身都有說不盡的好聽故事，其實不用稗官野史來爭奇鬥艷。出身留英管理碩士卻一頭栽進製作小提琴的莊仲平，繼前年《提琴的祕密》又推出《提琴之愛》。這兩本裝幀、選圖、美編及撰稿都屬一流的圖文書，顯現出作者不俗的品味。

作者在續書更穿插十幅歐洲風景寫生，展示巧手多能的藝術修養。這一本著述「出外景」的認真態度，便是製作好琴堅持理念的實踐。

前一書《提琴的祕密》偏重提琴本身的結構、漆料配件、選購保養、音響原理等，比較具備入門與實用價值。此番《提

琴之愛》傾向人文抒發，圍繞在製作提琴的大師、收藏家、演奏家及製琴小鎮，充滿傳奇故事，更有閱讀的親和力。早在兩千多年前，古埃及音樂家美爾古里在尼羅河旁散步，無意間踢到一隻烏龜，因為龜殼震動共鳴引發他製造史上第一把弦樂器，千年後才有現今小提琴的雛形──微奧里琴。小提琴會在十六、七世紀大放光彩，迅速達到高峰，但又成為謎樣絕學，斷然不是獨立的文化事件。《提琴之愛》以宏觀而脈絡的角度，切入名琴的興衰，原來平價提琴崛起與教會勢力瓦解、中產階級愛樂風氣興盛大有關係。

　　這本書最精湛的篇幅，我認為是壓軸的五個歐洲製琴古鎮介紹，作者有親履的第一手報導。無可否認，名琴像名畫有市場過度炒作的銅臭味，這些小而美的古琴，最能表現當今提琴製作手藝的內斂與性靈。手工提琴曾經難敵工業革命的傾軋，一度應了「命若琴弦」讖語，幸好有這些桃源小鎮還在薪火相傳。

莊裕安（醫生‧作家）

作者序

　　歷史上提琴文化長達四百餘年，但是完整詳述有關提琴樂器人、事、物的書籍並不多，多的是有關作曲家與演奏家的生平，而以製琴家、製琴城鎮、收藏家與名琴軼事為題材的則甚為零碎缺乏。當我完成第一本書《提琴的秘密》之後，對於浪漫的提琴故事為之著迷，而欲一探究竟。本以為這種提琴故事的研究只要收集文獻即可為之，但其實不然，因為各方面的資料都是如此片斷簡略，尤其圖片更是缺乏，要構成一篇篇圖文精彩的文章，其困難度不亞於我的第一本書。於是我必須前往現場採訪，收集第一手資料，體驗當地的文化背景及產業現狀，才使本書有完整充實的內容。因此本人多次赴歐洲相關各

國考察，例如德國的福森及米騰瓦、奧地利的因斯布魯克、義大利的布雷西亞、帕都瓦與威尼斯、法國的密爾古、英國的牛津與上威河鎮等。在這些地方的博物館與製琴學校搜尋極為難得的資料，並拍攝許多珍貴的照片，花費了極大的人力與物力，而這些原文資料大多是德文、義大利文與法文，在處理上雖然困難，但確係難能可貴。

在本書的進行與修訂過程，也因獲得一些朋友的幫忙，終能順利達成目標，要特別感謝鄭亞拿老師的協助、果實出版社王思迅的出版與信實出版社許汝絃和黃可家的再版，以及奇美博物館、歐德樂器公司、法國歐伯（Aubert）提琴公司、奧地利斐迪南博物館、布雷西亞製琴家熱心提供資料。

莊仲平

提琴之愛－那些人、那些事

　　小提琴並不是歐洲最早的弦樂器形式。在小提琴誕生前，歐洲流行的樂器是魯特琴與維爾琴。魯特琴是撥弦樂器，在1500年至1700年間的極盛時期曾被視為「樂器之后」。魯特琴的面板上常刻著圓型花飾，有時還鑲著珍貴的材料如象牙，它的音色和諧耐聽，使人覺得身心寧靜。魯特琴在十六世紀音樂史上達到無與倫比的地位，十八世紀後，魯特琴在音樂演奏場合退居幕後角色，這都是因為魯特琴學習不易，不似弦樂器中的維爾琴及提琴有更多的表達空間。德國音樂學家馬特松（Johann Mattheson）就曾開玩笑說：「如果有位魯特琴師已經年過八十，他一定花費六十年的時間在調音。」

提琴的故鄉—義大利

　　提琴的發明是逐漸演變而來，在文藝復興時期，人們開始重視創新，弓弦樂器也在時代潮流下有突破性的進展。提琴的發明是在義大利北部應無可置疑，在發展過程中，有些關鍵人物對提琴的現代化具有重大的影響力，例如阿瑪蒂、提芬布魯克、達沙羅、馬奇尼、史特拉底瓦里等人。據資料顯

費拉里（Gaudenzio Ferrari）於1529年在義大利北部維切里城所繪的油畫《橘子樹下的聖母瑪利亞》，這是世界上年代最早的小提琴圖畫。

示，安德烈・阿瑪蒂的老師馬丁尼哥（Giovanni Leonardo da Martinengo）在1510年即在布雷西亞開設樂器工作坊製作維爾琴、魯特琴等弦樂器，可能在1520年開始生產小提琴。

德國巴伐利亞境內的福森（Füssen）是最早以樂器製作聞名的城鎮，因為在阿爾卑斯山酷寒氣候與貧瘠山地下，難以從事農牧維生，於是居民就地取

魯特琴是小提琴發明前所流行的樂器，文藝復興時期歐洲風靡的獨奏樂器。本油畫中少女正彈奏魯特琴，一旁是早期小提琴，無意中顯示小提琴地位崛起之勢。

材，多以木材的手工藝為副業，遂發展出樂器製作的傳統。福森遠在小提琴發明前，就以製作魯特琴與維爾琴知名，後來當然也製作提琴。為了營生，福森的製琴師大量地移居歐洲各大城市，如威尼斯、維也納、帕都瓦、里昂等地，促進了各地提琴製作業的發展，當時威尼斯大部份的製琴師即來自福森。

義大利提琴製作業的發源地是在阿爾卑斯山南麓的布雷西亞（Brescia），其規模雖不如巴伐利亞的福森，但是對小提琴的改進發展卻有重大影響。第一代阿瑪蒂家族的安德烈・阿瑪蒂

（Andrea Amati），也可有能是先赴布雷西亞學習製琴，後來才與老師搬到克雷蒙納。布雷西亞的達沙羅（Gasparo da Salò）與馬奇尼（Gio. Paolo Maggini）師徒，處在小提琴誕生的萌芽時期，對於小提琴的設計與製作具有創造性的發明，啟發了克雷蒙納的提琴製作，連史特拉底瓦里與瓜奈里都曾受他們的影響。

安德烈‧阿瑪蒂在克雷蒙納設立提琴工作室，其製琴技術又傳承給他子孫與其他製琴家，開創了「克雷蒙納製琴學派」，克雷蒙納成為提琴的故鄉。阿瑪蒂家族精湛的手藝，使提琴工藝有劃時代的進步，他的聲名遠播，各地王公貴族紛紛前來訂製，第三代的尼可拉‧阿瑪蒂應接不暇而招聘學徒助手，如盧傑利、安德烈‧瓜奈里及羅傑等人就在此機會進入門下學藝，也因如此，最先進的製琴技術得以流傳出去。

被稱為「提琴教父」的史特拉底瓦里，他九十四歲的高齡，有長達八十年的製琴生涯，不斷地實驗研究，使提琴造型臻於完美，現代的大、中、小提琴的型制都在他手上定案，其所製提琴的外型與音色都達到完美的巔峰，從此提琴的設計三百多年來不再有所超越。現代製琴家所用的提琴模型大多是史特拉底瓦里的琴。

克雷蒙納另一優秀的製琴家族是瓜奈里家族，最傑出的是其第三代的耶穌‧瓜奈里（Giuseppe II Guarneri del Gesù）。瓜奈里所製作的大型小提琴，音質飽滿強勁，足以和史特拉底瓦里的琴抗衡。義大利的提琴製作在布雷西亞起源，而在克雷蒙納發揚光大。克雷蒙納完美比例的外型與手藝典範從此遠播到世界各處，

製琴工作室
在古代製琴坊內通常可製作各式樂器，如魯特琴、維爾琴及提琴等。

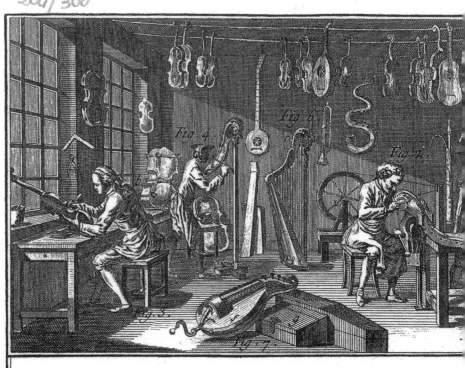

各地的製琴師也以傳承克雷蒙納技術為號召，往後製琴大師史坦納、製琴重鎮的米騰瓦及密爾古也都是接受克雷蒙納的影響力。

樂器之后－提琴

提琴製作業的發展，不能不提到天主教會的角色，早期製琴家與琴商的最大市場在於教會、修道院及宮廷，教會的禮拜儀式喜歡以聖樂導引。最早小提琴是在天主教會與修道院做為合奏樂器使用，後來傳播到新教，若無教會的需求與支持，提琴製作業的發展將大為不同。在十七世紀末，小提琴逐漸成為最通俗的樂器，普遍用於各種型態的音樂與社會各階層，起先由專業音樂家在樂團與合奏時演奏，然後布爾喬亞即社會的中產階級也加入，最後連貴族也認同它的價值。

小提琴音樂發展於義大利，威尼斯是最早的音樂中心，1637年威尼斯就有歐洲的第一座歌劇院，至1700年威尼斯已多達十一座歌劇院。由此觀之，威尼斯必定有相當多的音樂家，當時威尼斯音樂家最喜歡的是史坦納提琴，史坦納最大的貢獻是將克雷蒙納的工藝傳越阿爾卑斯山以北，有「德語區提琴之父」之稱，其音質柔美，特別適合當時風格的音樂。

　　後來小提琴的演奏技巧提昇，音樂普及一般民眾，演奏家們無不期望提琴能擁有響亮清晰的音質，以便在大庭廣眾表演時，其靈敏的巧術能夠表達出來，讓聽眾易於聆聽。義大利克雷蒙納小提琴正表現出飽滿強勁有力的音色，而史坦納小提琴的音質卻是溫柔細緻，所以史坦納高弧度小提琴的風格逐漸被淘汰。因為文藝復興時期強調和諧均勻，而巴洛克時代人們開始重視感情的表達與效果的對比，音樂家重視音樂的節奏、強弱與情緒的表現，而小提琴即是應用在新型態音樂的理想樂器。

　　十七世紀末，英國詩人德瑞典（John Dryden）所寫的詩歌正為這個情形下了最好的註腳：


高亢的小提琴宣告

他們忌妒的痛苦和激情

悸動、狂亂與憤慨

深沉的疼痛及高尚的熱情


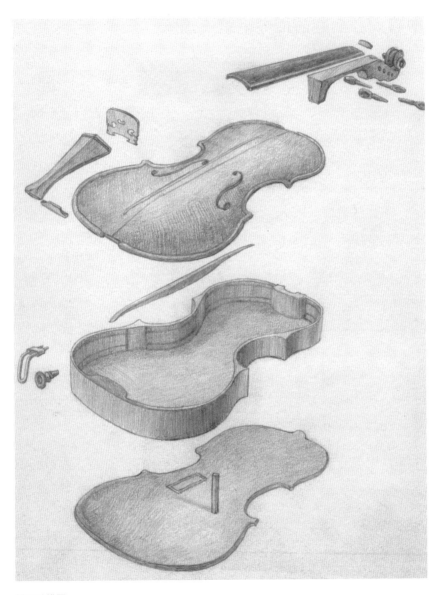

提琴結構圖
提琴全由木料精密地組裝而成，不施用任何鐵釘，卻能夠支撐數百年，堪稱結構工程的奇蹟。

繼義大利而起的提琴重鎮－法國

　　小提琴發明後不久，1555年一支義大利小提琴樂團到法國表演，這是小提琴傳入法國的正式記載，但小提琴在當時是一種受到質疑的樂器，一般人以為它適用於跳舞伴奏，而維爾琴則用於宗教音樂與正式的演奏，真正的音樂家是使用維爾琴的。

　　雖然小提琴在一開始不被重視，但是透過宮廷舞會而得以推廣。當時法國國王亨利二世之妻，也是國王查理九世之母，是來自義大利佛羅倫斯梅迪奇家族的凱瑟琳皇后，她曾經攝政一段時間，並負責法國宮廷娛樂組織與活動。她認為每週應有兩次的皇室宴會或舞會，所以當時經常辦舞會，她又引進義大利的舞蹈教師及小提琴教師，由於小提琴靈敏的演奏性，可配合活潑的新舞步與輕快的雙人舞。法國查理九世向安德烈‧阿瑪蒂訂購了約三十八支提琴，用於舞會、節慶及遊行場合。有專家相信小提琴的改良與發展，是由於這次法國宮廷向安德烈‧阿瑪蒂大量訂購小提琴，所引起的示範作用，也促使阿瑪蒂對小提琴的改進。義大利的戰亂與瘟疫並不影響遙遠巴黎的宮廷娛樂，1632年法國路易十三向尼可拉‧阿瑪蒂訂購一組二十四支提琴，組織成「國王二十四把小提琴樂隊」，做為宴會伴奏之用，但當時的樂師們並非音樂家，而是受僱的僕役。

在史特拉底瓦里去世後不久，義大利克雷蒙納的提琴製作業就開始趨向衰敗，除了教會與修道院的沒落，統治階級與貴族也相繼失勢，使高貴的克雷蒙納提琴失去了基本訂單。這時候提琴樂器客戶大多是專業演奏家及中產階級愛樂者，他們需要的是價位能夠負擔的提琴。在這時候德國南部阿爾卑斯山麓的米騰瓦（Mittenwald）擁有木材供應的優勢，而且開始以企業化方式生產，低成本的製作與廣大的銷售網而得以行銷各地，使米騰瓦執世界提琴製作牛耳近百年之久。後來東歐、美國及日本等生產成本更低廉的地區掘起，因而米騰瓦的製琴榮景在十九世紀中葉開始沒落，世界大戰更使外銷市場中斷，完全結束當地的提琴產業。

從十九世紀開始，法國成為世界的名琴與演奏的中心，又發展古琴的修護技術，並改良琴弓的設計，後來也逐漸形成了一個製琴聖地－密爾古（Mirecourt）。法國的製琴界幾乎都跟密爾古有直接或間接的關係，密爾古對提琴製作的另一個特殊貢獻，就是發明製琴機器，並以壓模法製作琴板，使製琴技術工業化，有利於大量生產。而出生於密爾古的維堯姆是法國最有名的提琴製作家、修護家、複製家、經紀商及發明改良者，當時他也是歐洲最大的提琴經銷商，經手過許多世界名琴，後來因世界大戰及經濟衰退等因素，使密爾古的提琴製作業也結束繁景。

十九世紀中葉，倫敦繼巴黎成為世界的名琴中心，英國收藏家到各地搜尋名琴，希爾提琴公司在提琴交易、鑑定及學術研究上獨領風騷。第二次世界大戰後，歐洲經濟蕭條，而美國的壯大成為新的音樂中心，音樂家、製琴師及琴商紛紛移民美國，連名琴也陸續流傳到美國，紐約琴商到歐洲各地收購名琴，歐洲人則抱怨他們的寶藏都被搜刮一空了。

名琴與名家的故事

雖然音樂的表現在於演奏技巧，但提琴樂器的良莠實則會影響到演奏的表現，因此演奏家無不極力追求名琴。名匠所製的提琴在工藝上也是珍貴的藝術品，自古為收藏家所鍾愛。名琴在三百多年歲月中，歷經偉大演奏家的使用，與知名收藏家所經手，其故事極為精彩，提琴顯示其具有的生命與宿命，能否駕馭視人而定，有的提琴命運多舛歷經滄桑，有的則被拱璧珍藏不捨演奏。

世上最完美的小提琴「彌賽亞」就有一段最傳奇的身世，實偽真假有如夢幻，它自出生後就被史特拉底瓦里所鍾愛，不曾售出，後世收藏者亦不待辭世不會與之分離，因為它的完美，擁有者皆不敢去拉奏它，最後的命運是珍藏在博物館的玻璃盒中，確保它不會被碰觸。

十八世紀時最有影響力的音樂家是塔替尼（Giuseppe Tartini, 1692-1770），那首《魔鬼的顫音》至今膾炙人口。他是最早使用史特拉底瓦里提琴的名家，可惜他那位潑辣的妻子限制他踏出國門，使他無法將小提琴演奏的技術傳授給歐陸各國。他那支史氏1715年製作的「李賓斯基」可能是親自向史氏購買的，塔替尼無嗣，名琴傳給徒弟沙威尼，沙威尼晚年時又轉贈李賓斯基，但在1962年最後一次交易後就失蹤了。

「維奧第1709」小提琴有雙胞胎，維奧第是英法小提琴學派的奠基者，讓英法樂迷首次見識小提琴奇特的技巧與音色豐富的變化。維奧第也是史特拉底瓦里提琴的愛用者，首位讓英法聽眾見識到史特拉底瓦里提琴的演奏家，維奧第常用的那支1709年史氏小提琴失蹤近百年後，於2005年再度現身，英國音樂界發動捐款，籌資將琴保存在英國。另有一支同樣是1709年的史氏小提琴，也是維奧第經手過，又曾由英國首位國際級演奏家瑪麗爾小姐所使用，她貧困的家境與坎坷的少女生活，令人無不憐惜，她用的這支名琴現收藏於台灣奇美博物館。

「大衛朵夫」是世上最好的大提琴，史氏精心為梅迪西家族打造，曾被俄國伯爵以現金加純種馬及老瓜奈里大提琴交換到俄國，後來為英國早逝的大提琴家杜普蕾（Jacqueline du Pré）擁有，現在則為馬友友所使用。

瓜奈里小提琴「加農砲」，是帕格尼尼（Niccolò Paganini）征服全世界的琴，它的名聲與帕格尼尼緊密相連，「加農砲」飽滿的音色與強勁音質比史氏小提琴有過之而無不及，一度人們曾認為瓜奈里優於史特拉底瓦里，熱內亞當初不讓帕格尼尼屍體埋葬故鄉熱內亞，今日卻以此琴為鎮市之寶。

　　「帕格尼尼四重奏」是最偉大製琴師與最魔幻演奏家的結合，世上最有名的弦樂四重奏樂器，但這組樂器卻是歷經滄桑，在巴黎分散，百年後，於二次世界大戰中在美國又重新組合，最後卻流傳到日本人手上。

　　跨越三百餘年，製琴師、演奏者、收藏家三者交織穿梭所訴說的提琴故事，恰如提琴的樂音，那麼悠揚而美妙。

1

製琴家的傳統

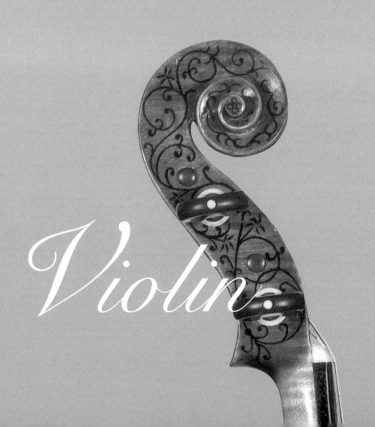

Violin

1.1

提琴製作始祖－阿瑪蒂家族

現代提琴製作的始祖咸認是安德烈·阿瑪蒂（Andrea Amati, 1505-1577），這個論點已逐漸獲得共識。因為他是當今所知最早的提琴製作家，現存最早的小提琴（1564年製）也是他的作品，沒有任何跡象有比他更早的提琴師傅。但不論小提琴是否由他發明，他的小提琴具備現代提琴形制，已具有優美的比例、面板有弧度、指板有弧面、琴頭為摩登的螺旋形，他所製作的是現代的提琴。他亦如文藝復興時期的工藝家，不只是個工匠，也同時具備美學素養、比例概念及實驗創造的精神。

安德烈·阿瑪蒂在1505年生於克雷蒙納，大約十二、十三歲時被父親送去當製琴學徒。根據最新的研究資料推測，他的老師是來自布雷西亞（Brescia）的製琴家馬丁尼哥（Giovanni

十七世紀的克雷蒙納
克雷蒙納位於義大利北部，鄰近米蘭，是個歷史悠久的城鎮，十六世紀初，安德烈‧阿瑪蒂即在此展開製琴事業，並開創了克雷蒙納製琴學派，無名氏繪。

Leonardo da Martinengo），馬丁尼哥在1510年即在布雷西亞開設樂器工作坊，製作魯特琴、維爾琴、雷貝特琴等弦樂器。布雷西亞在克雷蒙納以北三十英里，小提琴發明前，這裡是傳統

的樂器製作城鎮，維爾琴及魯特琴早已在布雷西亞製作百年之久，它是義大利最早的樂器製作中心，也有許多學者相信，小提琴就是在這個城市誕生的。

馬丁尼哥後來遷居克雷蒙納，在大教堂旁設立工作室，安德烈‧阿瑪蒂跟著他一起工作。1539年時安德烈已身居製琴師傅，他承租了一間面積寬闊的工作室兼做店面與住家，後來籌錢買下，成為他家族此後二百年間的居所。

在安德烈‧阿瑪蒂的年代，他是個獨領風騷的製琴家，雖然附近的布雷西亞是歷史悠久的製琴城市，但他做的琴比布雷西亞的琴還要精美，客戶亦認同他的提琴，所以歐洲各地王公貴族紛紛來訂購他的提琴。歷史資料顯示蘇格蘭瑪麗皇后於1558年的婚禮和英國亨利二世於1559年的葬禮，都使用過他的小提琴，偉大音樂家柯列里（Corelli）亦擁有他的琴。

法國王室更是安德烈的大客戶。法國國王查理九世的母親，來自佛羅倫斯梅迪西家族的凱瑟琳‧梅迪西皇后（Catherine de' Medici）是個音樂愛好者，查理九世在母親的藝術薰陶下，1564年向安德烈‧阿瑪蒂訂購了三十八支提琴（二十四支小提琴、六支中提琴及八支大提琴）。凱瑟琳‧梅迪西皇后對於提琴的推廣與發揚光大，在歷史上有很大的貢獻。她贊助以小提琴伴

法國國王亨利二世與王后凱瑟琳‧梅迪西

凱瑟琳‧梅迪西來自佛羅倫斯梅迪西家族，她引進義大利的提琴樂團來法國演奏，常在宮廷內舉辦以提琴伴奏的舞會，對提琴樂器發展貢獻極大。

奏的義大利舞蹈團到法國公演，讓法國人見識到小提琴這種音質明亮的樂器，又買進了大批的小提琴取代維爾琴。只可惜這三十八支阿瑪蒂提琴在法國大革命時（1789年）自凡爾賽宮失蹤，後來只找回少數幾支，其中一支1564年的小提琴現存英國牛津大學阿須莫任博物館（Ashmolean Museum），是存世最早的小提琴，而另一支名為「國王」的大提琴是現存年代最早的大提琴，收藏於美國南道柯達大學（South Dakota）校區內的國家音樂博物館。後來法國國王查理九世於1572年又向阿瑪蒂訂購了十二支提琴。

安德烈曾製作兩種尺寸的小提琴，早期是較大型高古式提琴，琴上雕刻或繪製精美的圖飾。後期才是現代形制的小提琴，其隆起弧度較高，聲音甜美圓潤，表面是透明金琥珀色趨

近紅棕色的油漆。在安德烈卓然有成的經營下，開創了「克雷蒙納製琴學派」，也開啟了阿瑪蒂製琴家族，他在1577年去世時，已年過七十。

安德烈有兩個兒子，他們都繼承父業，大兒子安東尼奧（Antonio Amati），未婚無子，二兒子吉羅拉模（Girolamo Amati），他們兄弟多年來一起工作。他們所做的琴都聯合簽名，標籤上並列二個人的名字，通稱「阿瑪蒂兄弟」。他們也曾為英國享利四世製作過數支提琴，他們做的提琴多數是小型提琴，外形更加優美高雅，比父親安德烈更為精美進步。

在安德烈那個時代，提琴的木材採用各種樹木，而這二位兄弟已知道選用紋路漂亮的楓木，他們的提琴音色柔美而易於拉奏，適合小型室內樂演奏，但在大型音樂廳演奏則稍嫌

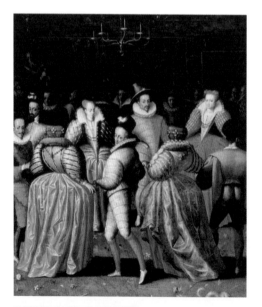

法國國王查理九世的宮廷舞會
法國國王查理九世曾向阿瑪蒂訂購了不少提琴做為舞會與宴會伴奏之用。

乏力。阿瑪蒂兄弟與父親都沒有招收學徒，這或許是不想讓技術外流的緣故。

但因1628年至1630年克雷蒙納的戰亂期間，以及隨之而來的瘟疫，安東尼奧及吉羅拉模兩兄弟先後病逝，連吉羅拉模的妻子與兩位女兒都同遭瘟疫而去世。在戰亂與瘟疫的摧殘下，布雷西亞與克雷蒙納的一些製琴家都難以倖免，唯有吉羅拉模的兒子尼可拉‧阿瑪蒂（Nicolo Amati, 1596-1684）逃過一劫。

尼可拉繼承了提琴工作室，但此時家族中只有他一人擁有製琴手藝，單身未婚又無助手。此時，克雷蒙納的提琴製作在阿瑪蒂二代的經營下已打開名氣，尼可拉繼承工作室後不久，提琴的訂單如雪片般地飛來，義大利各地貴族紛紛前來訂購。1632年法國國王路易十三世訂購了一組二十四支的提琴，組成聞名的

1632年法國國王路易十三世向尼可拉‧阿瑪蒂訂購一組二十四支提琴，組成了聞名的「國王二十四把小提琴樂隊」。

「國王二十四把小提琴樂隊」。在供不應求的情況下，招收學徒是不可避免的，尼可拉因此培育了多位製琴家，也促使製琴技術的外流擴散，這在提琴製作史上是件影響深遠的事。而製琴技術的推廣，也有促進提琴音樂發展的效果。

尼可拉‧阿瑪蒂先後招收了盧傑利（Francesco Rugeri）、安德烈‧瓜奈里（Andrea Guarneri）、羅傑（Giovanni Battista Rogeri）等，此外鼎鼎大名的史特拉底瓦里與奧地利的史坦納（Jakob Stainer）也都可能是他的學生，這幾位弟子後來都成為歷史上著名的製琴大師。學徒中盧傑利最早於1630至1632年進入工作室，他當時年僅十二歲，數年後1636年安德烈‧瓜奈里也進工作室，他是傑出製琴家耶穌‧瓜奈里的祖父。1645年已五十的尼可拉‧阿瑪蒂才與露克莉亞（Lucrezia Pagliari）結婚，他的學徒安德烈‧瓜奈里還是證婚人。

尼可拉是阿瑪蒂家族中最具聲名的製琴家，他的手藝純熟精細，尺寸比例完美，作品式樣優雅，隆起的弧度不高，音色甜美明亮又易拉奏。他後期設計的寬大型小提琴，音量較為飽滿有力，更符合現代化演需要而臻於完美，可縱馳在當今大型音樂廳演奏而無礙。他將阿瑪蒂家族的盛名推向了最高峰，在尼可拉有生之年幾無對手，唯一的競爭者只有奧地利堤羅地區

收藏家Artemio Versari在威尼斯展出
的尼可拉‧阿瑪蒂低音提琴。

的史坦納。尼可拉的琴比別地方的琴昂貴，到了1600年代中期，克雷蒙納阿瑪蒂家族的琴價達布雷西亞琴價的三倍。

1649年尼可拉在五十五歲才喜獲麟兒小吉羅拉模（Girolamo Amati, 1649-1740），他在父親尼可拉的調教下，成為阿瑪蒂家族第四代製琴師。尼可拉一直製琴到八十三歲才退休，但晚年主要由他的徒弟與兒子協助工作，1684年以八十八歲高齡去世，兒子小吉羅拉模繼承了家族豐厚的遺產，不必再辛苦工作，因此提琴產量並不多，他的琴音色與手藝皆不及他父親，而且他與史特拉底瓦里又屬同一時代，其聲譽為史氏的鋒芒所掩蓋，阿瑪蒂家族的提琴製作，到了第四代的小吉羅拉模就開始走下坡而趨於沒落。

阿瑪蒂家族的提琴製作事業流傳了四代，超過一世紀之久。在第一代阿瑪蒂時，小提琴剛發明，早期的小提琴形態未有定論，主要有二種尺寸，大型的小提琴音色比較像維爾琴，而小型小提琴的音色比較明亮，這二種琴各有人喜愛。因為彼時在維爾琴的環境裡，音樂界仍有許多人習慣維爾琴的音色，像維爾琴的大型小提琴仍會有人喜愛。早期的提琴隆起弧度較高，音質柔美而力道不強，到了第三代阿瑪蒂時，小提琴尺寸變小，因此較易於演奏，隆起弧度較平，音色飽滿明亮又有力。

阿瑪蒂提琴的外觀都有漂亮的塗漆與顏色，金琥珀色又顯紅棕色，並具有透明度，小提琴的設計此時已發展到了臻於完美的境界，阿瑪蒂的琴很快在市場上獲得認可與成功。

當時與第一代阿瑪蒂同時期的製琴名家是布雷西亞的達沙羅（Gasparo da Salò, 1542-1609），達沙羅製作的提琴美麗大方，加上布雷西亞是樂器製作聖地的名氣下，達沙羅一人獨領風騷無人能比。沙羅的學生馬奇尼（Giovanni Paolo Maggini, 1580-1630）製作出較大形的小提琴，他青出於藍，將琴藝發揚光大，對於阿瑪蒂的提琴設計具有啟發性，相信他們兩人彼此有相互的影響。但馬奇尼在1632年因瘟疫病逝後，繁榮了二百年的布雷西亞製琴業就此無以為繼，而使克雷蒙納阿瑪蒂在提琴市場上一支獨秀。

在安德烈·阿瑪蒂的時代，尚無小提琴演奏曲，提琴尚未當作獨奏樂器使用，只是做為一項伴奏樂器。小提琴在當時屬於平民樂器，音量強勁有力，用在娛樂活動場合，如舞會、慶典、遊行等。而王公貴族的正式演奏會，仍偏好音色優雅的維爾琴。後來開始有人在管弦樂團採用提琴，也有人譜寫提琴樂曲，小提琴很快地便取代了傳統所使用的魯特琴、雷貝克琴及維爾琴。

台灣奇美博物館收藏了一支安東尼奧與吉羅拉模合作的小提琴，及一支1656年尼可拉·阿瑪蒂的小提琴。

安德列・阿瑪蒂1572年大提琴「國王」

　　這把存世最早的大提琴是安德列・阿瑪蒂所造，為法國查理九世所訂購的三十八支提琴之一，背部彩繪法國國王的皇冠標緻，但也有學者相信是教皇皮亞斯五世送給國王的禮物，1789年法國大革命時從皇宮流出，這支早期的大提琴原本三條弦，但1801年被修改為四弦，並改瘦小，以致於彩繪女神變矮又少了左手，雖然重貼的標籤寫著1572年，但實際年代應該更早，現收藏於美國國家音樂博物館。

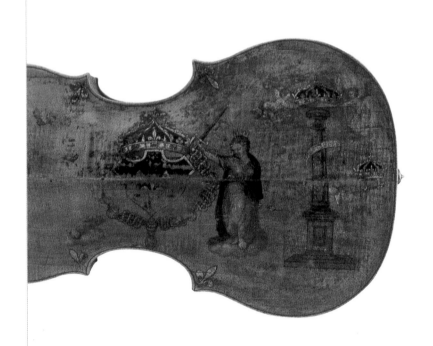

1.2

製琴教父－史特拉底瓦里

　　史特拉底瓦里（Antonio Stradivari, 1644-1737）是名幅其實
的「提琴教父」，在他長達八十年的製琴生涯裡，不斷地實驗
研究，使提琴造型臻於完美，現代的大、中、小提琴的型制都
在他手上定案，其所製提琴的外型與音色都達到完美的巔峰，
從此提琴的設計三百多年來不再有所超越。

　　史特拉底瓦里在克雷蒙納是個歷史悠久的家族，其祖先可
追溯到十二世紀，但在他出生前正逢戰亂與瘟疫，史氏父母親
帶著全家人逃難至外地，由教區記錄顯示他並非在克雷蒙納出
生。而他父母親逃離此地，就不再回城居住，但小史特拉底瓦
里在學齡時，被帶回克雷蒙納學藝，從此長住於此。

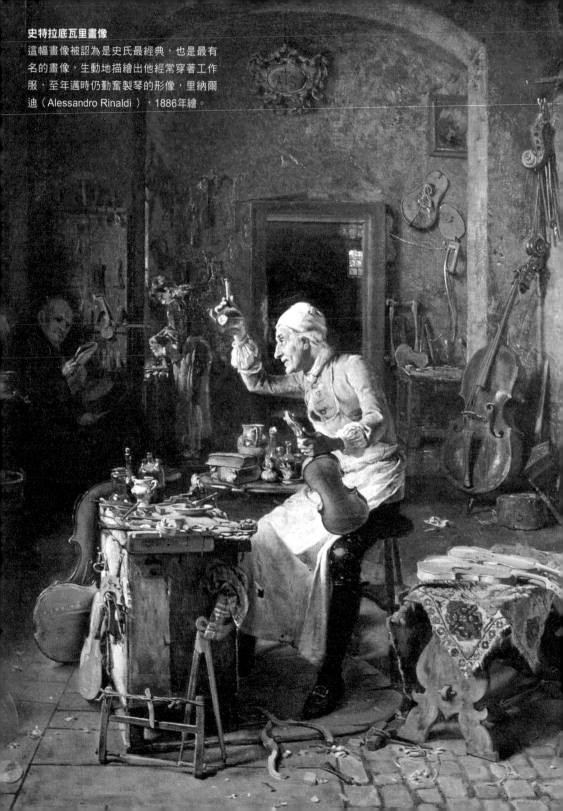

史特拉底瓦里的工作室與住家羅馬宅邸
1680年史特拉底瓦里搬進這戶臨街的羅馬宅邸，做為工作室與住家，當時頂樓上是個小閣樓，現已拆除。

1667年，史特拉底瓦里與年輕寡婦法蘭西絲卡（Francesca Ferraboschi）結婚，婚後他們遷進紐西爾宅邸（Casa Nuziale），過著安定的生活，生了一個女兒及四個兒子，法蘭西絲卡於1698年六十歲時去世，史氏為她舉行了盛大的葬禮。由葬禮的隆重排場看來，史氏當時事業有成且家境相當富有，次年五十五歲的史氏再婚，他的第二任妻子是三十五歲的蘭貝莉（Zambelli），雖然高齡再婚，但他的妻子又為他生下了四個兒子。史氏共育有十一個孩子，其中五個一直和他住在一起，兒子中有的終身未婚與擔任神職，結果只有幼子保羅（Paolo）生兒育女。

1680年，史特拉底瓦里搬到位於聖多明尼哥現名為「羅馬宅邸」的房子，離阿瑪蒂及瓜奈里的製琴工作坊只有幾步之遙。1705年史氏次子亞歷山大成為神父，他曾貸款給尼可拉·

阿瑪蒂的兒子－小吉羅拉模，當時史氏的提琴業務興隆，同時也擠壓克雷蒙納的其他製琴師，小吉羅拉模竟陷入財務危機，無法支付亞歷山大的貸款利息，於是尼可拉‧阿瑪蒂的工作坊遂由亞歷山大接收。

史氏長子法蘭西斯柯（Francesco, 1671-1743），傳統上應為家族事業繼承人，十一歲時就隨父親從事製琴業務，受到父親充分的技術訓練。1698年四子歐莫柏諾（Omobono, 1679-1742）也被召回幫忙製琴，歐莫柏諾原本堅持追求自己喜歡從事的行業而前往那不勒斯，但史氏希望他回來協助工作室的業務，史氏曾寫了一封充滿父親威嚴的家書：「假如你堅持不回來幫忙，那麼你必須償還我花費在你身上的三千里拉，直到你回家為止。」

史氏那麼多個兒子中，僅有法蘭西斯柯（Francesco）及歐莫柏諾（Omobono）二人繼承父業，在父親追求完美的磨練之下，他們做的琴也相當不錯，只是其成就完全被偉大而長壽的父親的光芒所掩蓋。在史氏的工作室裡，除了他兩個兒子外，還有一個學徒助手白貢齊（Carlo Bergonzi），他們三人如何分工，就不得而知了，可能由助手做粗胚工作，再由史氏做最後的檢查及修正，或者助手做零件、琴弓及油漆工作，而史氏做主要琴體。學徒白貢齊手藝精細，後來也成為知名的製琴家。

今日的史特拉底瓦里墓座，位在克雷蒙納市中心的小公園邊，外型極為簡樸，又無明顯標誌，若非專人導引，難以發現。

　　史氏曾在阿瑪蒂的門下受訓，他在早期的作品，即1684年前，充滿著阿瑪蒂的傳統風格與特質，型態與中型阿瑪蒂相差無幾，同樣的明亮高音與純淨的木質音色，靈敏的反應讓普通的演奏者很容易上手，連油漆也像阿瑪蒂偏黃的色調。1684年後，他可能看見早他一世紀的布魯西亞製琴師馬奇尼（Gio. Paolo Maggini）的大型小提琴，型體長又寬，欣賞其宏大的音量與飽滿的音色，於是史氏開始製作這種大型體的小提琴，具飽滿的音量與強勁的穿透力，但這種尺寸的小提琴並不好拉奏，還有低沈憂鬱不夠明亮的缺點，而且這麼強勁前衛的琴，僅適合少數專業演奏家在大型場合演奏，然而較多數的演奏者是在客廳起居室演奏的，在小型空間內並不需要如此宏亮的音量，當時需要的是音色優美細膩並操作容易的琴。

　　史氏不滿意馬奇尼式的大型小提琴，所以又不斷地嘗試，做了好幾種模型，1690年後，他發展出長型的史特拉底瓦里

式小提琴，通稱為「Long Strad」，有馬奇尼提琴的長度，但較為瘦小，面板弧度低，綜合了布雷西亞大師馬奇尼的圓潤與飽滿，與阿瑪蒂的明亮與靈敏，雖然犧牲一點強勁音量，但無音色低沈的缺點，在造型與音色上都有獨特之處，在油漆方面也開發出自己的色調，由偏黃增加了紅色素而展現似黃又紅的顏色。至此，史氏終於創造出自己的風格，揚棄了阿瑪蒂的影響，實現自己多年來的構想，他最好的琴都是在1690年後所造，具有完美的手工藝，自信的風格，明亮圓潤的音色，清晰的發音與豐富的共鳴，大家公認這是史氏的黃金時期。

在阿瑪蒂家族多年的耀眼光芒下，史氏長期努力創造獨特風格的提琴，也就是體型長及弧度平的提琴，卻很難立即獲得認同，直到1700年，他優越的提琴才廣為世人所欣賞，史氏開始取代阿瑪蒂家族長期擁有的顯耀地位，這時候他已名聲響亮，國王貴族及知名音樂家等都前來向他訂購提琴，他的琴價也比他人貴上好幾倍。

也是在1700年之後，史氏參考馬奇尼大提琴的尺寸，發展出他最成熟的大提琴，他所製大提琴的完美程度，比小提琴更受人讚揚，可謂無懈可擊，成為今日大提琴的唯一標準模型。

雖然尼可拉‧阿瑪蒂的兒子小吉羅拉模也是位製琴家，但

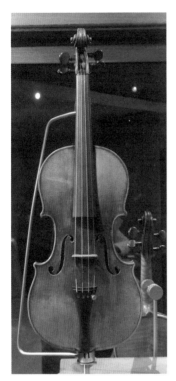

史特拉底瓦里1708小提琴「大衛朵夫」，巴黎樂器博物館藏。

自從其父親過世後，就少有作品，咸認小吉羅拉模繼承了父親不少遺產，又喜歡過著悠閒的日子，所以自1700年後史氏就無競爭對手了。1712年權勢正隆的佛羅倫斯梅迪西家族，向史氏訂購那支有名的「大衛朵夫」大提琴，1715年波蘭國王想要最好的提琴，派宮廷音樂總監歐密爾（Giovanni Battista Volumier）赴克雷蒙納向史氏訂購十二支提琴，這位波蘭音樂總監在克雷蒙納足足停留了三個月之久，直到完工後才滿意地帶著琴回波蘭。1716年史氏創造了他最好的一支小提琴「彌賽亞」，這被公認是史上最完美的一支小提琴，是史氏黃金時期的巔峰之作。

　　史氏是個勤於創新的人，直到晚年仍不停地在實驗，他的成就是透過實驗尋求最佳提琴設計，他的精力充沛似無窮盡，他的創造力及生產力也永不枯竭，而且隨著年齡增長而顯得愈來愈有活力，他是個追求完美且注意工作細節的人，由遺留下來的設計圖及模型即可得知，他最好的琴是在七十歲以後製作的。

後人對史氏的實際生活了解不多，但可以知道他是個工作狂，整年從早到晚坐在他的工作檯工作，總是穿著工作服，努力地雕刻琴頭、挖弧度，他一個月可做兩支小提琴或一支大提琴，他的生產力是一般製琴師的二倍，他在九十四歲的長歲壽命裡，一直工作到生命盡頭的九十三歲，工作生涯長達八十年（1656-1736），堪稱前無古人後無來者。

史氏曾在一支小提琴標籤上註明九十二歲及年代1736年，顯然他很自豪以如此高齡仍能製琴，因此在提琴標籤上註明年歲以茲紀念，但由於他的年歲太老，眼睛模糊，雙手也顫抖，數字「92」因而下斜不正，因此又重寫一張加貼上去，到了九十三歲時，他已不再信任自己書寫的能力，於是寫「93」標籤的工作就由他兒子歐莫柏諾代勞，這也證明他到了九十三歲還在製琴。

十九世紀初小提琴家波烈卓（Polledro, ?-1853）說他老師認識史特拉底瓦里，他老師曾向他形容史氏外貌：「外形高瘦，

通常史氏自行印刷提琴標籤，在日期處先留白，待標籤貼上提琴後，再寫日期。

長年穿著工作服，從不改變，他總是在工作」。這是歷史上
對史特拉底瓦里唯一可考的描述，後人描繪史氏也就是根據這
點，將他畫成高瘦，穿著工作服的形象。

1737年12月18日史特拉底瓦里逝世，葬於克雷蒙納聖多明
尼哥（San Domenico）教堂，阿瑪蒂家族也是葬在這教堂。

史氏去世時家裡留有九十一支小提琴、兩支大提琴及數支
中提琴，部份是半成品，全部由大兒子法蘭西斯柯繼承，法蘭西
斯柯賣出了一部份提琴，六年後法蘭西斯柯也去世，而另一位製
琴家弟弟歐莫柏諾更早他一年去世，所以房子及提琴遺產再由其
幼弟，也就是史氏的幼子布商保羅繼承，法蘭西斯柯至老未婚無
子嗣，也未收徒，所以在他死後，史特拉底瓦里的製琴香火就中
斷，他家族的製琴世代在最後短短六年內便全部終結。

三年後，保羅搬離聖多明尼哥這棟史氏家族居住多年的老
房子，而該老房子則租給史氏學徒白貢齊，白貢齊成為保羅的僱
工及房客，因為保羅繼承了百支提琴半成品，這時候史氏家族已
沒人會做提琴了，故需白貢齊去完成琴橋、琴栓、拉弦板及琴弦
的裝配工作，保羅逐漸拋售所有的提琴，連其他遺物如工具模具
等，也在1776年賣給科希奧伯爵，同年10月保羅去世。

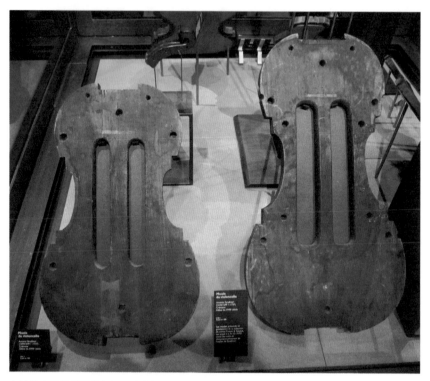

史特拉底瓦里製琴模板，現今製琴家仍使用相似的模板製作提琴。史氏模板得以保存，歸功於收藏家科希奧伯爵的收購，巴黎樂器博物館藏。

　　克雷蒙納的製琴業在史氏死後不久就沒落了，愛好小提琴的法國旅行家拉莫德（Lalomde），1769年曾旅行至克雷蒙納，在他所著的旅行指南僅提到克雷蒙納尖塔，竟完全沒有提到小提琴，可見得在當時已無提琴製作產業的景象，克雷蒙納的提琴盛業完全沒落。

1.3

史特拉底瓦里之謎

史特拉底瓦里出生與師承之謎

　　史特拉底瓦里在義大利克雷蒙納是個歷史悠久的家族,但根據克雷蒙納教區教堂的紀錄顯示,雖明確記載有史氏其父母親結婚,以及他三位兄長的出生紀錄,但卻找不到史特拉底瓦里的出生資料,他在何地出生始終是個謎。

　　1628到1629年,克雷蒙納發生戰亂及饑荒,緊接發生瘟疫,這些災害造成很多居民死亡與逃難,克雷蒙納人口銳減三分之二,整座城市幾乎都因此荒廢。

　　史氏的父母親很可能就是逃離的居民，在外地生下了史特拉底瓦里，因此他並沒有出生記錄。後來等到他十二、十三歲時，他父母親又把他送回克雷蒙納當學徒學藝，因為中古世紀時的歐洲，通常小孩十二、十三歲時被送去當學徒。並沒有明顯的記錄他向製琴大師尼可拉‧阿瑪蒂（Nicolo Amati）學習，因為阿瑪蒂家史並未記載有這位學徒，但有文字明確記載其他學徒，如安得烈‧瓜奈里（Andrea Guarneri）等，如果他曾住在阿瑪蒂家裡，為何沒有留下文字描述呢？

　　能夠證明史氏與阿瑪蒂關係的是史氏一支1666年的小提琴標籤上寫著：「尼可拉‧阿瑪蒂的學生史特拉底瓦里謹製於1666年」，但次年他的琴就不再提到阿瑪蒂了，由於那年史氏

位於克雷蒙納Ala Ponzoneau民間博物館的史特拉底瓦里石雕。

豎立在克雷蒙納廣場上的史特拉底
瓦里銅像。史特拉底瓦里將製琴技
術推向完美的最高峰，至今尚無人
能夠超越，而被尊為「提琴教父」。

恰好結婚，有可能他因此離開老師的工作室獨立開業，從此決
定自創品牌，不再依靠老師的名氣。

　　不過尼可拉‧阿瑪蒂的其他學生如安得烈‧瓜奈里、羅傑
等人都是長期，且年復一年地貼著師傅的標籤。由於尼可拉‧
阿瑪蒂在樂器界的聲望，學徒們繼續使用大師的署名，有利於
行銷，這比一個毫無知名度的學徒單獨署名好得多，所以早期
的製琴家總是長期將老師的署名並列在標籤上。因此史特拉底
瓦里究竟是不是師承尼可拉‧阿瑪蒂，至今仍是一個謎。

史特拉底瓦里畫像之謎

　　早期偉大知名的製琴家皆無畫像傳世，例如阿瑪蒂、史特
拉底瓦里、瓜奈里、史坦納，甚至到了十九世紀初的瓜達尼

尼，依然沒有畫像，這是因為從前的製琴家屬工匠之流，接受的教育並不多，社會地位也不高，自然不會有人為他們留下畫像紀念，他們也不曾效法上流人士聘畫師畫像留念。

而音樂家作曲家屬於藝術家，是受人尊敬的高尚人士，所以比史特拉底瓦里早一世代的音樂家蒙台威爾第（Claudio Monteverdi, 1567-1643）就有精緻的肖像畫，而比史特拉底瓦里稍晚的音樂家維奧第（Giovanni Battista Viotti, 1755-1824）也有畫像，這還是一位欣賞維奧第的英國貴族特聘畫家去為他寫生的。

雖然現在有很多描繪史特拉底瓦里的畫，但這些都是十九世紀後人的想像畫，而非真正的寫生肖像畫。但是偉大的史特拉底瓦里怎麼可以沒有肖像畫呢？世上就曾流傳著一幅他的肖像，該畫像原由史氏家族保存，後來史氏後人送給提琴商維堯姆，又流傳到英國希爾公司，史氏家族一再確認那張畫像就是他們祖先史特拉底瓦里，甚至1870年克雷蒙納銀行發行的五十分本票，曾印上此肖像，這張肖像似乎無庸置疑為史氏的畫像。

然而這張畫像所描繪的景物似乎比史氏年代更為古老，畫像的衣服是十六世紀末貴族的服飾，而史氏是十七世紀中的人士，而畫中牆上懸掛的提琴是十六世紀的維爾琴，有著平板的指板，而肖像中拿的樂器似以指彈奏，而並非小提琴，桌上還有樂譜，

克雷蒙納市政廳曾經發行一張五十分的鈔票，當時採用被誤認為史氏的畫像做為圖案。

比較像個音樂演奏家而非製琴家，反而像蒙台威爾第。

蒙台威爾第是十六世紀人，同樣也出生於克雷蒙納，最早為維爾琴演奏家，又貴為威尼斯聖馬可大教堂的樂隊長，身份地位崇高，才有機會穿上這種高尚人士的大禮服。經過英國希爾公司仔細的考據，確定這幅畫不是史特拉底瓦里的肖像畫。

可斷定的是，迄今沒有真正的史特拉底瓦里肖像存在，對於他的外表，只有文字的描述：「高瘦個子，總是穿著工作服，因為他總是在工作。」後人繪製史特拉底瓦里畫像即根據這個描述。

史特拉底瓦里油漆之謎

史特拉底瓦里過世後，到了他曾孫賈科摩（Giacomo Stradivari）年代，史氏的提琴早已被認定而名滿天下，被公認是有史以來最偉大的製琴家，人們收購他的提琴及他的文物，製琴家也模仿他的技術，很多人來找賈科摩尋求任何一手資料，特別是油漆的配方，有人不死心地一再前來打探詢問，而賈科摩也被問得很不耐煩，最後他終於公開了一份油漆配方。

賈科摩曾回信給一位研究史特拉底瓦里的教授：「關於我家族的文物資料，我能提供的很少，首先我附上一份油漆配方給你，同樣的這份配方在1860年1月3日曾提供給巴黎的維堯姆先生，他珍惜地壓在書桌玻璃墊下。」

賈科摩說：「當我父親去世時，我還是個小孩，我常聽長輩一再述說我們知名曾祖先的手藝及精美的油漆，數年後家族決定搬家到另一房子，為此我們忙著整理傢俱與行李，我發現一本古老的聖經，然後好奇地打開它，聖經內頁的手稿吸引住我的目光，記載的正是我祖先的油漆配方，它的日期是1704年，我當時決定私藏這本聖經，不告訴任何人，甚至不讓我的母親知道，但是如何隱藏這本體積龐大的聖經而不為人所知

從前的鍊丹師即藥劑師，也同時兼研發油漆。

呢？這根本是不可能的，我決定立刻處理：首先忠實地抄錄這份配方，然後毀掉這本聖經。」

賈科摩說他很快就認知自己的愚蠢，他毀掉了唯一能證明配方真實性的物證，所以他自己還說：「年輕人無法擁有年長者的智慧。」

世人相信油漆可以美化提琴音色，又以為古義大利提琴漆已失傳，因此產生許多的傳説，使
小提琴油漆充滿神秘感，古代義大利提琴油漆係在一般的藥劑店出售。

倫敦希爾公司得到這個故事，很高興的在其名著《史特拉底瓦里的一生》書上宣告世人，史氏油漆的配方仍然存世，已不再是個秘密。然而，後來專家證實賈科摩的故事是假的，希爾公司的學術聲譽也因此重挫。因此史氏的油漆繼續是個遺失的秘密，但也因此更增添了史氏提琴的神秘性，所以後來又繼續發生冒牌化學家的學術報告，偽造的古配方及其他無稽的假設。

　　唯一在史氏的遺物中提到油漆的是1708年8月12日他寫給修士朋友的信：「請你諒解小提琴在製造時的延誤，因為多月來的陰天，等不到亮麗的陽光來把油漆曬乾。」由此見證史氏使用的是油性漆，需要強烈的陽光照射，使不均勻的刷痕在太陽熱溶下均勻化。

　　史氏留下了有詳細尺寸的設計圖及模型，但最令人遺憾的是沒有油漆配方，據猜測當時的油漆技術是製琴師普遍的常識，是每個製琴師都懂的知識。油漆並不是什麼秘密產品，所以製琴師不值得為此特別記載配方。但這種古代的油漆技術在十八世紀中葉就消失無蹤，因為它具有相當的缺點而被淘汰：需要強烈的陽光曝曬，又需要長時間乾燥，施工環境要求繁瑣。此外，這種油漆雖美，但柔軟易損，緊抓琴頸時，漆色會印在手心上，最後油漆被磨損，而木材表面容易暴露出來。

　　因此後來有人發明了快乾不易磨損的酒精漆，這是一種簡便的漆，採用酒精溶解樹脂，在室內即可快速乾燥，施工方便，漆面均勻，價錢又便宜，廣受製琴家歡迎，便逐漸的取代油性漆。史氏之後，人們追求廉價的產品，藝術的精神不再，劣幣驅逐良幣，義大利的製琴工藝漸漸衰敗，需要長時間乾燥的油性漆不再受人青睞。瓜達尼尼是最後一個使用這種古老油漆的名家，他在1780至1784年間仍在使用，但之後就沒人使用了。

　　事實上古老的油漆在史氏誕生之前就已存在，在小提琴發

提琴油漆的原料主要有蜂膠、山達松脂粉、薑黃根粉、亞麻仁油等，皆為天然物質，先泡在酒精裡，再隔水加熱，溶解所有的材料後即成酒精性油漆。

明之前的維爾琴及魯特琴就有很漂亮的油漆，在當時義大利、德國或法國提琴上的油漆效果都類似，在克雷蒙納那麼小的地方，有那麼多的製琴家，大家的油漆效果也都相近，油漆就不可能是個秘密，當時的藥劑師販售油漆原科，也供應調配好的漆，我們可以說基本配方一樣，但各人有些微小的差異，例如膠質與色料比例的小差異。

　　史特拉底瓦里的油漆配方究竟為何？也許並不值得大家耗費精力去深入研究。在今日製琴家爭相以自信的口氣說，他的漆就是史特拉底瓦里的配方，即使用的是酒精漆也如是說。其實只是顯示出這些製琴家的愚昧罷了。

保存於克雷蒙納提琴博物館的史特拉底瓦里製琴工具

1.4

與史特拉底瓦里相抗衡的
瓜奈里家族

　　提琴作品足與以「提琴教父」史特拉底瓦里抗衡的是耶穌‧瓜奈里，有人認為耶穌‧瓜奈里的琴音質飽滿有力，較史特拉底瓦里的琴更勝一籌。當提琴怪傑帕格尼尼風靡全歐洲時，所使用的「加農炮」小提琴就是耶穌‧瓜奈里的琴。

　　瓜奈里家族的製琴技術也是源自於阿瑪蒂，而耶穌‧瓜奈里是瓜奈里製琴家族的第三代，他是家族中最傑出的製琴家，瓜奈里製琴家族的名氣也主要靠他的成就增光。他所製作的提琴不僅音質明亮，且具有強勁的音量，兩者之優兼俱，殊為難得，全世界公認只有他的作品足以與史特拉底瓦里抗衡。

　　瓜奈里製琴家族的第一代是安德烈‧瓜奈里（Andrea Guarneri, 1626-1698）。他們家世居克雷蒙納，1636年，年約十一歲的他，就被父親送進尼可拉‧阿瑪蒂的製琴工作室當學徒。當時阿瑪蒂的提琴生意興隆，各地王公貴族的訂單源源而來，早先就為此招進了學徒盧傑利（Francesco Rugeri），但工作仍應接不暇，於是再招收家住在附近的安德烈‧瓜奈里進來幫忙。

　　安德烈與師傅尼可拉相處融洽，五年後住進師傅的工作室，在師傅尼可拉1645年結婚時，還擔任證婚人。甚至安德烈1652年與安娜（Anna Maria Orcelli）結婚時，這對小夫妻仍繼續住在師傅家，直到1654年才搬離，遷入岳父的房子，設立自己的工作室。

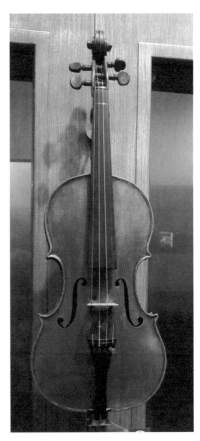

耶穌‧瓜奈里小提琴1742「阿納德」
這支耶穌‧瓜奈里的琴原是塔里西歐所珍藏，他意外過世後，維堯姆在楓塔內托找出，後送其婿阿納德，故名為「阿納德」提琴，現由巴黎樂器博物館收藏。

他的小舅子是位優秀的小提琴家與音樂家，此時製琴家與小提琴家正好形成完美的組合。安德烈・瓜奈里的製琴技術並不突出，他是個忠實的學徒，只是跟隨著師傅的腳步，技術上並沒有超越師傅。安德烈・瓜奈里在一生中製作了二百五十支小提琴、四支中提琴、十四支大提琴。

安德烈育有三子四女，其中長子皮爾特羅・瓜奈里（Pietro Giovanni Guarneri, 1655-1720）與三子吉賽普・瓜奈里（Giuseppe Guarneri, 1666-1740）繼承製琴事業，長子後來遷居曼都瓦，被稱為「曼都瓦的皮爾特羅」，三子吉賽普一直留在家裡陪伴父親，與父親共同製琴。

1685年，皮爾特羅放棄製琴事業前往曼都瓦。他在曼都瓦的宮廷樂團裡擔任維爾琴與小提琴手，他此時的身份是音樂家，似乎他更喜歡音樂演奏而不是製琴工藝。皮爾特羅離開家鄉並放棄製琴事業的行為，父親安德烈始終很不諒解，所以只留給他極少的遺產。但其實皮爾特羅有空仍繼續製作提琴。他一生造的琴多達五十支以上，品質極為精良，手藝遠超過父親與弟弟，他仔細地挑選完美的雲杉與楓木，塗漆也極為出色，質感與色澤都無可挑剔。他的傑出表現並非由父親所傳承，而是與他的宮廷生活息息相關。演奏的經驗讓他領悟出樂器結構

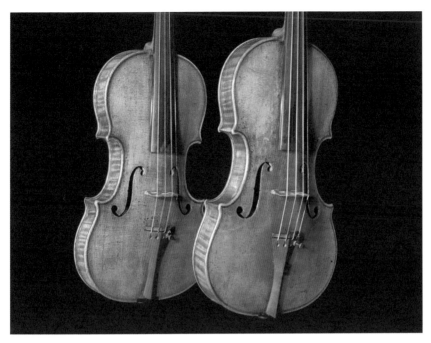

左邊是史特拉底瓦里1709小提琴，右邊是1732耶穌·瓜奈里小提琴。可清楚看出瓜奈里小提琴體形大於史氏小提琴，本圖片由Dr. John Huber及歐德樂器公司提供，取自圖鑑Emergin National Styles and Cremonese copies.

的奧秘，而音樂藝術素養的薰陶也提昇他的美學品味，他的琴至今仍可用於大型演奏廳演奏，符合現代化音樂的需求。

在他的遺物清單裡，有不少油畫及珠寶收藏，又送給他女兒豐厚的嫁妝，可見得他在曼都瓦的生活相當富裕，他除了是高貴的宮廷樂師、曼都瓦唯一的製琴師、又有法院的榮譽職務，身份地位相當高尚。皮爾特羅有近十個兒女，但沒任何子女學習製琴

技術，也沒有帶領學徒，畢竟製琴是工匠事業，以他現在高尚的身份，可以提供子女較好的教育與前途，而不必再從事製琴業。

安德烈的三子吉賽普‧瓜奈里一直與父親同住，但他的琴比父親更有創造性，也深受在曼都瓦的大哥皮爾特羅的影響。顯然的，見聞廣博的大哥在返鄉時曾指導弟弟琴藝。他又受到天才製琴家史特拉底瓦里的影響，因為他就住在史特拉底瓦里家附近，他們是屬同一教區，所以吉賽普的琴揉合了阿瑪蒂、皮爾特羅及史特拉底瓦里提琴的特色。瓜奈里的家族在有生之年，名氣都在阿瑪蒂及史特拉底瓦里之下，琴價也相對較低，他們好像專事生產低價琴一樣，售價既抬不高，所以手工也相對粗糙不求精細。

吉賽普有兩個兒子在工作室幫忙，長子小皮爾特羅（Pietro II Guarneri, 1695-1762）及次子小吉賽普（Bartolomeo Giuseppe del Gesu，又名Joseph Guarnerius del Grsu, 1698-1744），小皮爾特羅出生後以曼都瓦的伯父為教父，故與伯父同名。他從小就協助父親的提琴製作工作，他曾赴曼都瓦短暫居住，可能受其伯父調教，作品相當精緻，風格頗有伯父之風，其後移居到威尼斯，故被稱為「威尼斯的皮爾特羅」，俾與同名的伯父「曼都瓦的皮爾特羅」有所區別。當時威尼斯為國際大城，歌劇院超過十家以上，有相當多的音樂家及演奏家，提琴市場龐大，對於製琴師極富吸引力。

瓜奈里家族公寓，位於克雷蒙納的「多明尼哥宅邸」內，後稱「羅馬宅邸」，史特拉底瓦里
亦住在此宅邸內，兩家比鄰而居。

　　吉賽普的次子小吉賽普他的標籤總是加上「IHS」字樣及十字架的圖案，I.H.S源自拉丁文，即「耶穌是人類救主」的縮寫，因為他是天主教耶穌會的虔誠教徒，故又稱為「耶穌‧瓜奈里」。耶穌‧瓜奈里在二十四歲時貸得資金，另創獨立製琴工作室。他從小就在父兄指導下受到很好的製琴訓練，對於提琴工藝甚有天份。早期耶穌‧瓜奈里的琴有史特拉底瓦里的風格，與史氏徒弟白貢齊的琴極為相像，他倆似乎是用同一塊模具製作提琴，也曾用同一段楓木做琴，所以後人懷疑耶穌‧瓜奈里也是史特拉底瓦里的徒弟。

　　耶穌‧瓜奈里早年是個認真而具有效率的工匠，選用的木料甚佳，有生動的楓木紋路，油漆質感與色澤極美，面板弧度較平，不像他父兄那麼高。但後來由於耶穌‧瓜奈里的生活極不規律，懶惰粗心又沉溺酗酒縱樂，所以他的技術每下愈況，

在耶穌‧瓜奈里的提琴標籤上有耶穌會教派符號「IHS」，以示他在宗教上的虔敬。

常做出不對稱的f孔、粗糙的琴頭、未加工打磨的琴邊、缺失的鑲線、不規則的外型及較厚而不均勻的面背板。這樣的提琴剛新造出來的時候，想必外表粗劣音色不良，不可能受到顧客的讚賞，所以他新琴的價碼在當時只有史特拉底瓦里的一半。

耶穌・瓜奈里生活似乎頗為潦倒，義大利的提琴收藏家科希奧伯爵說他有次與一位製琴同業吵架，用製琴刀刺死了對方，因此被判監禁數年。這個提琴工作室殺人事件，在當時尚無報紙及傳播媒體的報導，事隔多年科希奧伯爵竟會知悉，想必是從他贊助的製琴師瓜達尼尼那邊聽來的。此外，第一位從事製琴家研究的菲第斯（François Joseph Fétis, 1784-1871）更是加油添醋，編造了一個浪漫的故事，說耶穌・瓜奈里被關在監獄時，獄卒的女兒對他動了真情，買了製琴材料與工具給他，讓他在獄中也同樣能製琴。這個故事雖然生動卻無所考證，但耶穌・瓜奈里的提琴在有一段期間確實產量倍增，是否就是在監獄中生活穩定，無所事事的傑作？這點就無法得知了。

1730至1735年間是他手藝最好的時候，不僅展現原創的活力，也充滿實驗冒險的勇氣。1736至1744年間是他的黃金時期，他主要的作品大多是此時所作，他設計出較大型的尺寸，粗獷質樸的外表卻能掌握要訣，把握發音的特性。

耶穌‧瓜奈里小提琴的特色就是音質明亮及音量強勁有力，音質與音量二者之優兼得。它的音色在新琴造出時，或許未能顯現，但在四、五十年之後，新琴變為古琴，音色趨於成熟飽滿，終於展示它非凡的特質。專家估計他一生做的琴不超二百五十支，現今則僅存一百五十支左右。

誰是他在世時的贊助者或客戶呢？顯然在當時並不是王公貴族或教會，也非知名的音樂家，而是中下階級的演奏家。因為他的琴被完整保存下來的不多，留存的也是磨損嚴重的琴。也可以說，他的提琴因價錢便宜，客戶多為一般民眾，未受妥善的照顧，這種情形與史特拉底瓦里大相逕庭，史氏的琴大多為上流社會人士購買，使用機會少，又受到珍藏保存。

耶穌‧瓜奈里在1744年去世，他只活了四十七歲，遠少於他大多長壽的家族成員，他去世埋葬後，很快就被後人遺忘。他受人矚目的時刻是在下個世紀，十九世紀初帕格尼尼使用他一支1743年的琴「加農炮」風靡了全歐洲，世人開始認知他提琴的優越性。瓜奈里的名氣竄升上來，音樂家期望能演奏他的琴，製琴師競相仿造他的琴，收藏家堅

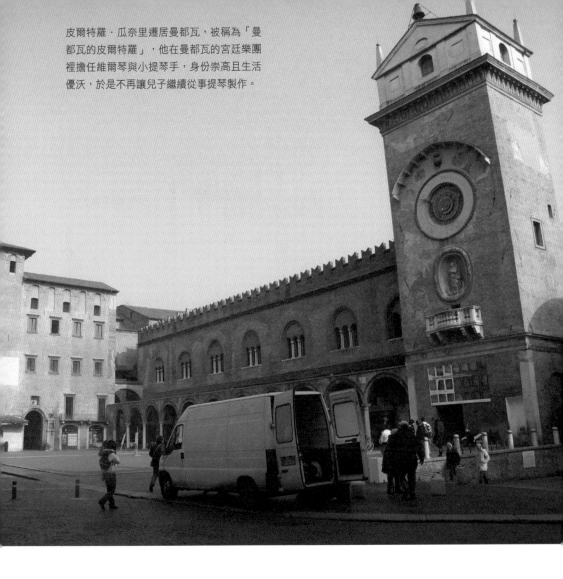

皮爾特羅‧瓜奈里遷居曼都瓦，被稱為「曼
都瓦的皮爾特羅」，他在曼都瓦的宮廷樂團
裡擔任維爾琴與小提琴手，身份崇高且生活
優沃，於是不再讓兒子繼續從事提琴製作。

持要收購他的琴，甚至有人認為瓜奈里的琴比史特拉底瓦里的
琴好，他的琴價終與史氏並駕齊驅。世上存有二支他生前最後
一年做的琴，其中一支「奧布爾」（ex Ole Bull）收藏於台灣奇
美博物館。

小皮爾特羅移居到威尼斯，故被稱為「威尼斯的皮爾特羅」，威尼斯是當時最繁榮的國際城市，歌劇院有十一座之多。

　　耶穌‧瓜奈里是他家族中最傑出的製琴家，然而他沒有子嗣，也未招收學徒，隨著他的去世，克雷蒙納製琴學派的黃金時期也跟著結束，因為這時候阿瑪蒂家族沒人再製琴，史特拉底瓦里的兩個製琴師兒子剛去世，製琴大師白貢齊已年老退休，克雷蒙納曾輝煌一時的提琴製作業終告凋零。耶穌‧瓜奈里遠在威尼斯的哥哥「威尼斯的皮爾特羅」於1762年過世，瓜奈里家族不再有人從事提琴製作，也結束了近百年的製琴事業。

德語區提琴之父－雅各・史坦納

　　現今最被尊崇的古代製琴大師，不外乎阿瑪蒂、史特拉底瓦里、瓜奈里等，皆為義大利的製琴名師，非義大利者大概只有雅各・史坦納（Jakob Stainer, 1619-1683），因此史坦納堪稱義大利地區以外最著名的製琴家。

　　在十九世紀前，奧地利的史坦納一度是歐洲最有名的製琴家，他的名氣比義大利克雷蒙納的大師還要響亮，琴價曾比史特拉底瓦里還要昂貴，那時的人們公認他為「最著名的製琴師」，因此許多人仿造他的琴，貼他標籤的琴大多是假的，估計市面上號稱史坦納提琴的數量為實際真品的十倍。

　　史坦納提琴是以高弧度的面板和背板為特徵，工藝細膩，漆色高雅，音質柔美而不刺耳。有古琴迷形容，在它的琴音中

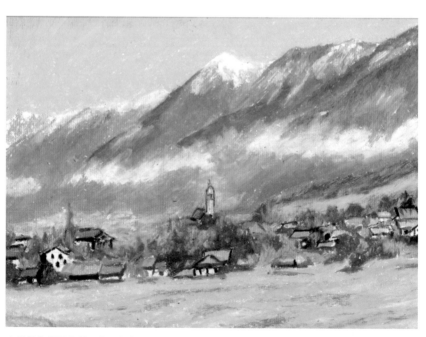

有股獨特的韻味,它的音色不像史特拉底瓦里提琴散發南歐琴所慣有的甜美聲響,而是如同在空谷迴盪,帶著冷寂的感傷,令人聯想到阿爾卑斯山麓風光。在巴洛克音樂風行的時代,他的樂器音色柔美,符合這時期音樂的理想要求,曾是巴洛克時代提琴追求的典範。

史坦納那個時代的製琴家,通常能製作各類的木製樂器如魯特琴、維爾琴與吉他等,他以小提琴製作的盛名長達百年之

史坦納故鄉阿比薩,在堤羅邦首府因斯布魯克外十公里,阿爾卑斯山下鹽礦區的村子,因斯布魯克如今是奧地利第二大城,也是觀光勝地,莊仲平繪。

久。不論他的師承如何，他確實學習了克里蒙納的製琴技術，他最大的貢獻是首度將克雷蒙納的製琴技術傳越過阿爾卑斯山脈。在十七世紀末及整個十八世紀，史坦納提琴的風格是阿爾卑斯山以北的提琴模式，是製琴家們模仿的對象。

史坦納提琴的影響力主要是他的提琴製作方法、藝術的風格、音色的標準及完美的加工細節。他的藝術風格曾經傳遍奧地利，德國及北方國家，形成獨特的學派，他的影響力甚至及於義大利的城市，例如威尼斯、佛羅倫斯與那不勒斯等。當時威尼斯是歐洲最大的城市，音樂風氣興盛，威尼斯人最喜歡的提琴首先是史坦納，然後是阿瑪蒂，接下來才是史特拉底瓦里。所以在那百年期間，只有史坦納能與義大利克雷蒙納的阿瑪蒂家族抗衡，而那時史特拉底瓦里還在他的盛名之下。

史坦納是礦工之子，生於奧地利堤羅邦（Tirol）的一個小村落阿比薩（Absam）。阿比薩是個鹽礦區，居民多是礦工，父母期望他長大從事教堂聖職。有一次他在家裡找到一支老琴，為樂器外型之美所迷，進而模仿製作它，於是對樂器手工藝產生了興趣，而有志於樂器製作。他在1626至1630年間接受學校教育，還曾學過拉丁文，從留存至今的書信和筆跡，足以顯示他曾受過良好的教育並且擅長義大利文。這種文化素養在

當時的樂器工匠階級，算是相當稀少的，因為在中古世紀，走入技職業的孩童常在十一、二歲時就去當學徒，沒有什麼機會接受文化薰陶。

史坦納也略具音樂修養，首度接觸的音樂環境是哈爾（Hall）礦工的民歌，他曾參加哈爾皇家修女修道院的少年合唱團。他出生時正逢三十年戰爭（1616-1648），許多人被迫流離失所。堤羅的首府因斯布魯克（Innsbruck）和附近的製琴城鎮福森（Füssen），由於動盪不安的緣故，都陸續關閉了學校。史坦納無法在家鄉附近找到製琴老師，不得已只好離開堤羅，在1630至1644年間轉赴各地，流離顛沛長達十四年之久。

史坦納的老師是誰？世人並不清楚，有人認為他是尼可拉‧阿瑪蒂的學生，甚至傳說他娶了阿瑪蒂的女兒，因為曾發現過兩支標註「尼可拉‧阿瑪蒂的學生」的史坦納提琴，但阿瑪蒂的家史記錄從未記載過史坦納這個人，而這兩支提琴後來也失蹤，無從驗證。

較可能的推測是，當年他離開家鄉後南下繁榮的威尼斯，跟隨在那定居的德裔製琴師喬治‧傑若斯（Georg Seelos）學習製琴，在五年的學徒修業年限後，他到各處遊歷，以修琴維生，或駐在別人的工作室擔任助手。當時義大利的製琴重鎮是

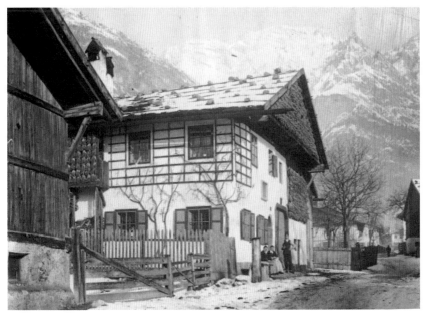

史坦納故居為典型德奧房舍，可惜已不復存。堤羅製琴風格始於史坦納，當時史坦納提琴價格尚且高於史特拉底瓦里，由奧地利因斯布魯克斐迪南博物館提供。

克雷蒙納，是製琴師的聖地，又離威尼斯不遠，他必然會前往克雷蒙納朝聖。而當時克雷蒙納最有名氣的製琴師是尼可拉・阿瑪蒂，當阿瑪蒂的提琴訂單如雪片般從歐洲各地飛來時，他單獨一個人應接不暇，於是不得不招收學徒及助手，史坦納極可能在這個機緣之下，進入阿瑪蒂工作室打工，但他進入阿瑪蒂工作室時已不是學徒，而是身懷製琴技術的人，但按當時習慣，助手做的琴還喜歡標上老師的名字，以抬高琴價。

　　待時局較為穩定後，史坦納便結束遊歷生涯，於1644年回到家鄉堤羅邦的阿比薩定居，隔年與礦主的女兒瑪格麗特候茨哈默小姐結婚，次年買了棟房子，在裡面生活工作，成立了自己的製琴工作室，展開樂器製作販售業務。他販售自己製作的樂器給各地的修道院和宮廷。史坦納的手藝也逐漸享有聲望，他的琴賣到薩爾茲堡、因斯布魯克、慕尼黑、威尼斯、紐倫堡等城市。提羅的侯爵曾向他訂購價值高達四百一十二古盾的樂器，這大約是百支提琴的售價，其聲名還遠播至西班牙，他曾為西班牙宮廷製作多件樂器，老巴哈莫札特及錫莫里（帕格尼尼唯一的學生）等都曾使用他所製作的提琴。

　　據傳史坦納是位脾氣古怪的匠師，他總是親自到阿爾卑斯山區去精選木料，等待伐木匠砍下樹木後，立刻檢查年輪紋路，他拿著斧頭輕敲樹幹，傾聽由樹木所發出的聲響，判斷木材的音質，物色他所中意的木料，然後要求木匠按他要的長度

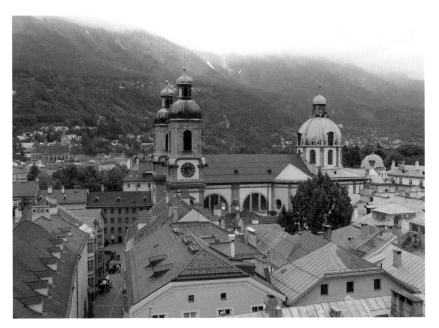

因斯布魯克有宮殿、城堡、教堂與修道院等建築，歷史悠久而美麗。

切下木段送去他家。史坦納經常出外旅行，以便買賣提琴和製琴材料，特別是油漆，他還特地前往威尼斯採購。他的提琴塗漆很美，每支琴具有豐富美麗的色澤。

　　史坦納的製琴技巧是有智慧的，不像一般工匠的因循泄沓，他總是透過實驗來創造出自己的風格特色，因此得以超越一般凡俗的製琴工匠。自古以來，有成就的製琴師都是具有實驗創作意識的人，而史坦納創新的靈感主要來自演奏家的經驗。他有一個維爾琴演奏家朋友威廉楊（William Young），他們經常相聚討論

並且交換意見，使史坦納對提琴演奏的需求有深入的了解，從而在提琴製作上嘗試創新的改良。

史坦納夫妻在這棟自己買的屋子裡居住多年，生了八個女兒和一個兒子，但兒子很早夭折，因為食指浩繁，又沒有招聘助手協助，他的提琴再好再貴，產量不多也賺不了多少錢，因此他生活始終貧困。即便如此，同行還是忌妒他的成就，1669年他被同行陷害，誣告他跟新教徒來住，因而被判入獄。兩個月後，他做了信仰告白才被釋放。但是此後他的負債更形增加，自他妻子過世後，經濟壓力使他的精神幾乎崩潰，每天只有呆坐凝望，老年痴呆與憂鬱症使他沒有能力再工作。他貧病交加，最後終於精神錯亂，最嚴重時被鎖鏈在石椅上，因此被送到聖本篤修道院養病。1683年晚秋撒手人寰，結束了他悲慘的一生。

史坦納提琴身價後來日漸衰微，三百多年後的今日，他的琴價已比不上義大利克雷蒙納的製琴師。主要是時代潮流的演進，人們品味的變遷，穿透力強音量

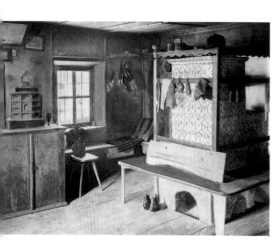

史坦納故居內部陳設簡樸，顯示他一生為貧窮所困，晚年甚至貧病致精神失常，境況淒涼，由奧地利因斯布魯克斐迪南博物館提供。

74

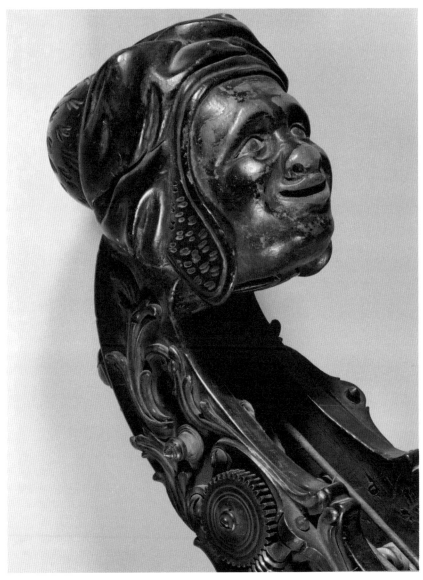

史坦納低音提琴琴頭。早期的提琴琴頭常雕刻成人頭或獅子頭,需另請雕刻家施作而被放棄,後來優美又易雕的螺捲琴頭遂流傳下來,本圖由奧地利因斯布魯克斐迪南博物館提供。

大的提琴比較受歡迎，如此也才得以因應大型演奏廳及高超演奏技巧的曲目。義大利所發展的音色明亮強勁的現代提琴為人們賞識，一躍成為主流。而史坦納高弧度面板的提琴，即使加以修改也無法展現強而有力的音量，於是他的提琴不再受寵。史坦納的提琴也因此風潮不再，只留下歷史意義與古音美學上的價值，在音樂演奏上退出舞台，而成為博物館的收藏品。

史坦納低音提琴。這支琴現存放於因斯布魯克堤羅博物館，由琴頭雕刻顯示他的手工技巧與樸質風格，由奧地利因斯布魯克斐迪南博物館提供。

　　但是近代部份嗜古人士有復興的趨勢，他們偏好巴洛克早期音樂，對提琴樂器也講究古典風格，俾能再現歷史原音，而史坦納琴即是巴洛克提琴首選，所以史坦納的樂器又再獲重視，甚至多次被他人仿製。

　　台灣奇美博物館收藏有兩支史坦納的小提琴。世界上收藏史坦納提琴最多的地方，是奧地利因斯布魯克的斐迪南博物館，藏有八支史坦納不同時期的作品。

2

提琴收藏家的樂趣

Violin

2.1

最早的史特拉底瓦里提琴收藏家—科希奧伯爵

　　義大利的科希奧伯爵（Count Ignazio Alessandro Cozio di Salabue, 1755-1840）是史上第一位熱愛史特拉底瓦里的收藏家，他自己並不拉琴，但是他以獨到的眼光，由衷偏愛史氏提琴。他從史特拉底瓦里兒子手中買下數量可觀的提琴，最後甚至連史氏使用的製琴器材與圖件也收藏。除此之外，科希奧伯爵也收集不少瓜奈里的提琴，又贊助瓜達尼尼，購入許多他的作品。

　　伯爵獨特的品味，再加上他的財富和人脈關係，以及時間點與地點上的收藏優勢，使他在提琴史上得以名垂不朽。至今只要從事提琴歷史的研究，必然提到他，他的書信與筆記曾多次被出版，歷史學家研究他的生平，甚至出版他的傳記。

科希奧伯爵是第一位賞識史特拉底瓦里提琴的收藏家，他四處搜尋史氏提琴甚至製琴器材，其筆記成為研究史氏的一手史料。除此，科希奧還力圖復興義大利的傳統製琴工藝，並資助製琴家瓜達尼尼。

科希奧伯爵生於義大利皮埃蒙特（Piedmont）地區的卡薩爾（Casale），是當地城堡卡羅伯爵幼子，年少時曾在軍事學院受教，並成為一位騎兵少尉軍官。在他尚不滿十七歲時，父親去世，遺留大批的土地與資產，於是他不得不放棄軍旅生涯，返鄉繼承並管理龐大的家業。

科希奧並未學過音樂，會迷上提琴樂器是件偶然的事。據說有次他在整理父親的工作室時，發現好幾支提琴，這些提琴喚起了他的收藏興趣。尤其是一支1688年尼可拉‧阿瑪蒂小提琴，琥珀色澤與優雅外形令他愛不釋手，這是他父親1720年在波隆納購買的。從此十八歲的科希奧伯爵興致勃勃，開始設法探究提琴的秘密。

他首先在領地卡薩爾探訪，進而到大城市都靈逛樂器店。起初他因經驗與知識上的不足，常以高價買進品質普通的琴，

甚至被人矇騙買到贋品。後來他認識了一位值得信任的琴商安斯米（Anselmi），透過他收購提琴並充實提琴知識。伯爵之所以認識製琴師瓜達尼尼（Giovanni Battista Guadagnini, 1711-1786），也就是由安斯米所介紹。伯爵後來又長期贊助瓜達尼尼，收購不少他的提琴，使瓜達尼尼造出了一生中最好的提琴。瓜達尼尼的手藝與材料選擇都屬上乘，音色飽滿強烈，正符合現代演奏需求。瓜達尼尼雖受伯爵賞識，但他的琴在身後百年才受到世人注意，是今日演奏家在三大名琴之外的首選。

伯爵對於提琴的歷史、構造、製琴家等都有深入的研究，曾經撰寫相關的筆記，堪稱最早的提琴研究者，他曾經寫道：「一般製琴師製造他們會造的琴，而史特拉底瓦里製造他所想要表達的琴。」

1775年伯爵二十歲，當時史特拉底瓦里已過世，他兩位繼承父業的兒子也都去世，史氏百支提琴的遺產傳到幼子保羅手上。保羅正在銷售父親的琴，過著優裕的生活。當伯爵找上他時，大師的提琴遺產僅餘十三支，這十三支就由伯爵全數收購，其中包括最有名的「彌賽亞」小提琴（Messiah）。彌賽亞提琴雖然已過六十年，曾傳給法蘭西斯柯再傳給保羅，但是外表如新，伯爵當時即認定這是大師最完美的琴。

卡薩爾是科希奧伯爵的故鄉及領地，位在義大利北部與法國相鄰邊境，充滿歷史文化氣息，當拿破崙入侵義大利之際，卡薩爾首當其衝，使得科希奧伯爵資產大受損失，莊仲平繪。

　　雖然保羅已將所剩的琴全賣給伯爵，但伯爵仍未滿足，一再前來尋覓大師的東西，伯爵的糾纏使保羅甚為困擾。次年，保羅乾脆把史氏的遺物如設計圖、工具及模具等都出售。他甚至謙卑地說：「為了表達對伯爵閣下的敬意，我把父親所有的遺物都給你，不再有任何遺物保留在克雷蒙納了，希望這些能夠讓你滿意。」

　　1776年底保羅去世，伯爵對史特拉底瓦里的琴意猶未盡，對於去年才轉賣西班牙王室一組鑲嵌美麗圖案的弦樂五重奏，極為

向隅婉惜，甚至聳恿保羅的兒子安東尼奧（Antonio）向西班牙王室買回，但是未能成功。安東尼奧看伯爵那麼熱衷收藏祖父的東西，也企圖設法向伯爵挖錢，宣稱發現一隻箱子，裏面有些大師的東西。不管是否得逞，大師的東西最後都被伯爵收藏了。

1800年拿破崙戰爭，法國軍隊入侵義大利皮埃蒙特地區，科希奧伯爵在卡薩爾（Casale）的城堡被掠奪，當時義大利經濟甚為蕭條，政府又加重戰爭稅，伯爵的經濟捉襟見肘。為維持豪宅及公關活動等開銷，他不得不出賣收藏品以求生存，遂逐漸讓出家產。十九世紀初，伯爵開始出脫名琴，他在全歐洲尋找買主，心想法國與英國也許較有高價購買能力的人，在這兩國的報紙上登出廣告：

時值拿破崙戰爭，景氣不好，這則廣告顯然沒有吸引多少買家前來。但全歐洲樂壇都知道了這個消息，隨後數年都有買

科希奧伯爵為了解決經濟拮据問題，在法國及英國報紙上刊登售琴廣告，然而因為當時景氣不佳，乏人問津，耗費多年才售完所有收藏。

家陸續過來看琴，例如發明提琴肩墊的德國小提琴家史波爾（Ludwig Spohr），1816年9月22日時去米蘭旅行拜訪伯爵，在他的日記寫道：

科希奧伯爵有四支史特拉底瓦里，都是沒有使用過的，這幾支琴雖然年代長久，但外表如新，彷彿昨日才完成的，兩支琴是大師九十三歲最後所製的琴，立即令人感覺它是以顫抖的手所打造出來。另兩支是大師黃金時代完成的琴，極其優美，音色飽滿亮麗，但仍然是新琴生澀的聲音，要讓它成熟，至少花個十年。

伯爵的一百多支珍貴的義大利名琴就這樣逐一賣出，那支最有名的「彌賽亞」在1827年讓售予義大利的提琴收藏家盧吉．塔里西奧（Tarisio）。直到1840年伯爵以八十五歲高齡去世，僅餘少數樂器在身邊，其中一把是尼可拉．阿瑪蒂1688年的小提琴，這把琴現今仍在伯爵後代手中。至於伯爵收藏的史特拉底瓦里的製琴工具與伯爵的書信史料，伯爵最後的子孫

瓦爾（Dalla Valle）於1920年以十萬里拉賣給製琴家菲奧里尼（Giuseppe Fiorini）。1930年克雷蒙納市政廳成立史特拉底瓦里博物館，菲奧里尼再將之捐獻給博物館，這批文物當初若無伯爵的慧眼珍藏，也許早就失散無蹤。

　　伯爵在提琴史上的另一貢獻是珍貴的提琴資料檔案，他對於經手提琴都作過詳細記載，他與琴商及製琴家來往的書信也有保留，作成筆記資料。他是最早記錄史特拉底瓦里的人，這些都是提琴研究的重要史料，如今這些文件被保存在克雷蒙納提琴博物館。

科希奧伯爵對收藏的提琴都有詳實紀錄及評論，並準備撰寫提琴書籍，可惜未能完稿出版，目前這些文件藏於克雷蒙納提琴博物館，是珍貴的提琴研究史料。

瓜達尼尼晚年搬到都靈，並接受科希奧伯
爵的贊助，都靈為伯爵領地最大的城市。

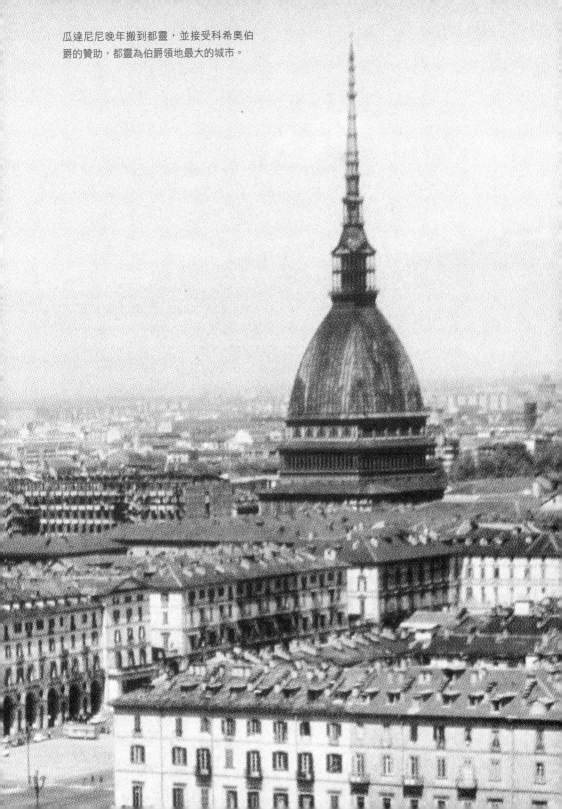

科希奧伯爵與瓜達尼尼

　　瓜達尼尼1711年生於義大利北部的比列諾（Bilegno），父親與祖父都是樸實的農人兼伐木工，常應森林業主之徵召前往伐木，因此過著居無定所的遷徙生活。瓜達尼尼在1739年移居皮阿森薩（Piacenza），在此地結婚。他父親是在五十五歲才開始從事提琴製造工作，1740年瓜達尼尼與他父親在皮阿森薩合夥開設提琴工作室。但瓜達尼尼在1750年移居米蘭，不過到了五十歲時，接受帕瑪宮廷的贊助，又返回皮阿森薩。

　　1772年，瓜達尼尼已是六十歲的老人，此時科希奧伯爵正開始沉迷提琴樂器，他有振興提琴藝術的使命感，希望能產生新的製琴大師，維續傳統的製琴手藝。期冀尋找一位有潛力的製琴師，給予贊助。瓜達尼尼受琴商安斯米的推薦，於是搬到都靈接受伯爵的贊助。

　　伯爵寫給友人的信說：「我提供瓜達尼尼進口的木料，促使在都靈努力工作達二十五年之久。他有三年時間在我直接的監督之下工作，成功地導向提琴製造的進步。說真的，他的提琴手藝極好，但他是一個未受過教育的人，固執又不耐煩，還有個大家庭要照顧。他有自己的想法，希望創造自己的風格，我始終未能說服他模仿大師的琴，甚至也無法令他使用大師模具。」（1776年伯爵已買下史特拉底瓦里的模具。）

　　瓜達尼尼同他父親都是文盲，不遵守文明生活方式，卻堅持粗魯的生活風格。由於家中食指浩繁，他總是勤奮工作，所以產量甚多，但仍有不少負債。他自認是受貴族剝削的犧牲者，也是遭琴商高利貸下的受害者。

　　瓜達尼尼曾宣稱他是史特拉底瓦里的弟子，還在提琴標籤上註明克雷蒙納及史氏的學生。但後來經學者考證，他既未曾住過克雷蒙納也非史氏的學徒，不過他住的皮阿森薩離克雷蒙納甚近，也熟識史氏的小兒子保羅，對於史氏家族的故事知之甚詳。瓜達尼尼到了晚年時，終於不再堅持自我風格，依照伯爵的要求模仿史特拉底瓦里的提琴。

歷史上曾經權盛一時的王公卿相，往往在世時叱吒風雲，但過世後即成過眼煙雲而無人知曉，正所謂「古今將相在何方？荒塚一堆草沒了」。但藝術是永恆的，卑微的藝術家，因有藝術上的成就，其作品成為人類珍貴的遺產，使藝術家也成為永恆，在歷史上永懷人心。

　　科希奧伯爵雖然不是音樂家也不是製琴家，他只因提琴的收藏，前瞻性的慧眼與時間點，正巧站在提琴發展史的基石上，而與提琴藝術價值同在。後世的收藏家無不讚嘆他的眼光，羨慕他有機會收藏名琴，同時又得以留名青史。

2.2

傳奇的提琴收藏家——
義大利塔里西歐

　　魯吉‧塔里西歐（Luigi Tarisio, 1790-1854）是義大利米蘭附近楓塔內托（Fontaneto）鄉下的人，為貧窮佃農之子，他是十九世紀初國際知名的提琴收藏家及古琴鑑定家，是提琴史上最富故事性的人物。

　　塔里西歐的事蹟充滿傳奇，據說他未曾上過學，是個目不識丁的人，長相平凡，又高又瘦，穿著極差。他常穿著厚重的大衣和磨損的皮鞋，外表一看就知這是個低下階級的人。他從小跟一個木匠師傅學木工，業餘閒暇喜歡拉小提琴，還拉得不錯，起先他雲遊四方，在義大利各地遊蕩，以修理家具及提琴維生，晚上則在小酒館拉小提琴，以賺取酒菜錢。他擁有木工

楓塔內托是塔里西歐與維奧第的故鄉，義大利北部維切利平原（Vercellese）上的農業中心，
距都靈四十九公里，莊仲平繪。

的技術及對提琴演奏的愛好，自然而然對提琴樂器有特殊的敏銳與興趣，對修理提琴也容易上手。

塔里西歐生性節儉，長期租住在米蘭的一間廉價公寓式客棧「快樂旅舍」，即使後來賺了不少錢，他也繼續住在那裡，始終單身未婚。

過一陣子不知何種原因，他對於收藏古提琴產生興趣，四處收購廉價古提琴，也用新琴換取舊琴，在早期時代，小提琴尚未普遍流行，提琴樂器在演奏上的地位並非主要角色，人們對古琴的價值也未有正確的認知，古樂器屬於價錢便宜的舊貨，很多人樂意以古舊而毫不起眼的琴，去交換外表亮麗的新琴。

塔里西歐是個天生的生意人，善於精打細算又有生意人老練的口才，他用各種古董商人的詭計去獲取提琴。他常到偏遠的村落打聽誰家有古琴，特別拜訪有樂器的教堂與修道院，提供提琴維修服務，並收集資訊。塔里西歐能忖度情況，以低價購進或是以新琴交換舊琴。據說他還曾賄賂當鋪，以便能私下收購人家典當的名琴，有時發現好的古琴，即使缺錢也要借錢買進，他幾乎把整個靈魂都奉獻給熱愛的提琴。

1810年時，史特拉底瓦里及瓜奈里才過世數十年，義大利克雷蒙納黃金時代名家的提琴尚不難得手，更由於他十五年的

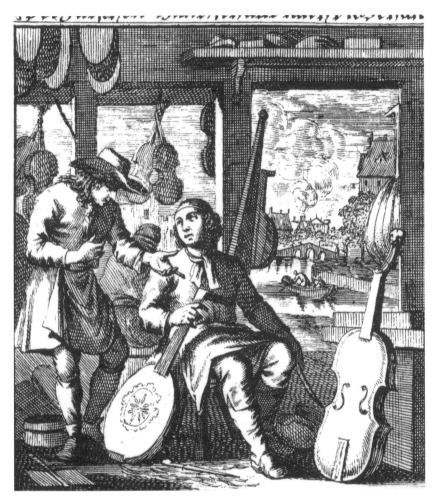

塔里西歐只因特殊喜好，到處收購破舊的古琴，後來在時勢發展與因緣際會下，得以高價賣到法國，數年內至少賣出一千支提琴，是最富傳奇性的提琴樂器商人。

遊蕩生活，雲遊四方，使他能夠第一手接觸各地的提琴，得到鑑賞名琴的好機會，他逐漸成為收藏家與鑑定家。這種獨到的眼光，讓他慢慢網羅到不少的義大利古老名琴。

隨著塔里西歐的眼光愈來愈高，收藏也愈來愈精，他連古琴的零件、標籤等也都收集，以便修護古琴之用，在他米蘭客棧的閣樓早已堆滿了各式義大利古琴。

隨著提琴的普及與人們對音樂的愛好，他的收藏與鑑定能力成為權威與世界知名，他的身份地位相對提昇，據說任何名琴都逃不過他精準的目光，只要將名琴在眼前亮相，他便能準確無誤地判斷製琴家的姓名。

塔里西歐曾向科希奧伯爵買下幾支名琴，包括史上最精美的「彌賽亞」小提琴，他不凡的手腕與口才，竟能使伯爵願意讓出這支最完美的小提琴，人生之無常令人唏噓，一位如此卑微出身的人竟取代尊貴的伯爵，承接這項最珍貴的收藏。

外界首度認識塔里西歐是在1827年，有一晚他在米蘭客棧遇到一位自巴黎回來的商人，也是位業餘小提琴家，商人告訴他義大利提琴在巴黎是稀有而被渴求的，為何不拿些琴去那邊賣？商人還把巴黎的琴商名單與地址給塔里西歐。塔里西歐躍躍欲試，但他竟然還是以徒步方式，長途僕僕風塵地行走，路上經酒館就

拉琴賺表演費，晚上睡穀倉，走了一個多月才到巴黎。他接洽的第一位客戶是巴黎製琴家阿瑞克（Aldric），但是阿瑞克懷疑眼前這位穿著邋遢的義大利人，這樣的人所帶的琴會有什麼價值？就不屑地付了少許的錢，僅達名貴提琴價值的零頭而已，塔里西歐當時對提琴比任何人都內行，竟被迫接受如此低的售價。

兩個月後塔里西歐再次前往巴黎，這回他穿著光鮮亮麗，乘坐馬車而來，不再去找阿瑞克，而是去拜訪每個年輕製琴家，包括維堯姆（J. B. Vuillaume）及喬治・香納德（Georges Chanot）等，結果塔里西歐在各處都大受歡迎，大家不僅願付塔里西歐的索價，還出高價競相搶購，並要求他回去拿更多的古琴來賣。

後來法國、義大利的邊界受到控制，設立海關收取貨物進出口關稅，塔里西歐又發揮他所創新的精神。他把提琴拆開分解，把琴板疊在一起，讓海關以為是堆垃圾，到達巴黎，他匿名隱身在小旅館，花兩天的時間將琴組合，而巴黎琴商無不設法打聽他的行蹤，以便捷足先登挑選好貨。塔里西歐繼續擴展他的提琴業務，1850年他旅行至倫敦，驚訝於倫敦市場之大，人才之多，而且有收藏家對他帶去的提琴不必經手，即可指出製作者及年代。

塔里西歐的提琴有買進也有賣出，上好的提琴留下來自己珍藏，可見得他是真正喜愛提琴的人，不像一般提琴商人，只

是把琴當成商品，只要價錢優惠就予以出售。他在提琴生意上賺得不少，估計在1827至1854年間，他大約賣了一千多把提琴到巴黎，在此時巴黎的提琴音樂正蓬勃發展，但義大利製的提琴仍是人們的最愛。塔里西歐時常拜訪各國琴商，以了解提琴的行情，常參加各種提琴的買賣市場與拍賣活動。早年他曾到西班牙尋找史特拉底瓦里大提琴，據說也是徒步前往，因為他經常向人們敘述這個探險之旅。

1854年，塔里西歐所住廉價出租公寓「快樂旅舍」的鄰居，注意到已有多時沒看到他，而且自他房間又傳出異味。警察於是破門而入，發現他死在一張破床上，手中仍緊握著兩支小提琴，更多的小提琴散佈在屋內周圍，警察更發現在床墊底下有些有價物，如黃金、支票及債券等，共值四十萬里拉，然後警察關閉公寓並設法尋找繼承者。

在巴黎這邊，琴商朋友們也很納悶許久沒看到塔里西歐，直到次年，有位來自米蘭的絲綢商人路過巴黎，碰到維堯姆，告訴他塔里西歐去世的消息，所以幸運的維堯姆是第一位知道塔里西歐死訊的提琴商，他立即籌措現金，在一小時之內搭上火車趕赴米蘭，首先到達塔里西歐的故鄉楓塔內托（Fontaneto），找到塔里西歐的侄子。他住在一間破農舍內，

米蘭中央車站
米蘭是義大利北部的政經中心，是北義最繁榮的城市，建築甚為宏偉，塔里西歐從事提琴買賣收入不少，但仍一直住在米蘭的廉價出租公寓。

維堯姆首先注意到這位侄子的經濟狀況相當貧窮，他已迫不急待地追問塔里西歐提琴的下落：

　　「塔里西歐先生曾收藏不少提琴，現在放在那裡？」

　　「那些舊樂器啊？都在他米蘭的房間吧，我們還沒去看呢！」

　　「還有沒有東西放在這裡？」

　　「有，有六支小提琴放在這裡。」

塔里西歐的姊姊帶路到屋旁的農倉，維堯姆費力地打開一隻老櫃的抽屜，裡面有只精美無比的小提琴盒，以漂亮的木頭打造，帶著阿拉伯蕃蓮葉圖案的雕飾，在第一個抽屜有四支大師的名琴：史特拉底瓦里、白貢齊及兩支瓜達尼尼，最後兩層抽屜損壞嚴重。好不容易打開後，他瞪著提琴兩眼直視，緊張得無法呼吸：那是一支超級瓜奈里1742年，後被命名為「阿納德」（Alard）的小提琴，旁邊就是完美而保存很好，仿如昨日才上漆乾燥的史特拉底瓦里1716年小提琴，塔里西歐果真沒騙人，這就是傳說中的那支「彌賽亞」小提琴。

維堯姆在農舍住了一晚，第二天早晨與侄兒們一同前往米蘭，也帶著那六支在農倉找到的小提琴，沈穩的生意人維堯姆

維堯姆所出售的古琴主要依賴塔里西歐供應，最後更捷足先登，收購塔里西歐去世後留下來的百餘支提琴，維堯姆與女婿阿納德是名琴彌賽亞的先後擁有者。

此刻尚不提及買賣的事。進米蘭塔里西歐的客棧房間後，發現床鋪周圍堆滿著小提琴、中提琴、大提琴。維堯姆看到那麼多古琴在一起，他知道無法一一計價，那將會是天文數字，他也不敢問價錢，他看看姪兒們，衡量著如何談判。

他打開錢袋，假裝鎮定地把帶來的全部現金八萬法郎放在桌上，希望以一筆鉅額現金吸引住遺產繼承人，速戰速決達成交易，避免日後夜長夢多。他在塔里西歐姪兒面前算著錢說：「我這裡有八萬法郎，我要買下你們所有的琴。」

塔里西歐的姪子是貧窮的鄉下農人，對提琴是外行，從未想到這批舊貨能值那麼多錢。他畢生從未看過那麼多現金，便一口答應將所有提琴賣給維堯姆，這件在提琴史上最不可思議的夢幻交易便完成了。維堯姆共打包一百四十四支提琴帶回巴黎，其中包括兩打的史特拉底瓦里，這也是史上單一最大規模的提琴交易。只是維堯姆對提琴不像塔里西歐珍藏惜售，也許提琴在維堯姆眼中只不過是商品，不出數年，他已將米蘭收購的名琴銷售一空，並且獲得空前的利潤。

塔里西歐三十年來從義大利帶了許多精良的提琴到法國，他是歐洲義大利提琴的最大供應者，他去世之後，維堯姆等人才親自直接前往義大利探尋貨源。塔里西歐曾是最著名的提琴

經紀商，提琴史上不可磨滅的人才，很多名琴皆由他經手，他曾拯救不少埋沒於鄉下或修道院的破舊古琴。當時古琴還沒多少價值，他的怪異行逕也如拾荒者般，但沒想到後來名家古琴成為珍貴的藝術品與古董，而古琴也因歲月的催化，使得音色成熟圓潤，價值扶搖直上。塔里西歐，一個貧窮雇農之子，又是文盲木匠，卻具有如此前瞻性的眼光，也許是個偶然，但他因提琴而名留千史，絕對是提琴史上最傳奇的人物。

2.3

法國最著名的提琴商維堯姆

　　維堯姆（Jean-Baptiste Vuillaume, 1798-1875）是法國提琴界最知名的人物。他的一生就像一部精采的奇幻電影，高潮迭起，儘管他在世人的觀感毀譽參半，但在法國人眼中卻是功業彪炳。維堯姆是十九世紀「法國製琴學派」的領導者、天才的提琴複製家、古琴的維修家、精明的提琴經紀人與提琴製作的改良與研究者。

　　維堯姆1798年生於法國的製琴聖地密爾古（Mirecourt），他的家族自曾祖父即在密爾古從事製琴工作，從此提琴製作成為百年傳承的家族事業。維堯姆是家中長子，從小就在父親的工作室幫忙，學習製琴工藝，因為他天資聰穎，很快就擁有精巧的手藝。

　　1817年時維堯姆才十九歲，就被另一位密爾古的朋友香納德（François Chanot, 1788-1825）聘請到巴黎，協助他製作新發明的「吉他型小提琴」。後來香納德入伍後，這項工作停止，維堯姆轉而受雇另一家樂器行，販賣各種樂器、零件及維修，並且生產風琴。這家店此時已開始仿造史特拉底瓦里提琴，而且發現仿造琴竟比他們自己自創品牌的琴銷路還好，從此維堯姆對於複製名琴興緻盎然，一年後他受邀為合夥人。

　　1826年，維堯姆與十九歲的潔絲芮（Adele Guesnet）結婚，妻子為富裕五金商的繼承人，在妻子充裕的資金協助下，維堯姆開設自己的工作室。他很善於經商，在密爾古只設立一間小型工

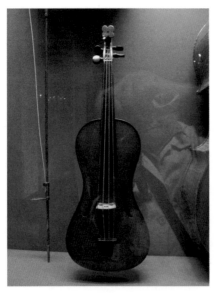

廠，依照他指定的規格製造提琴，此外還委外施工，再貼上自己的品牌。

維堯姆在十九歲時到達巴黎，協助朋友香納德從事製作「吉他型小提琴」，從此展開他在提琴界傳奇輝煌的一生，這種吉他型小提琴是樂器發展史上的創新。

維堯姆來自法國密爾古的製琴世家，是位天才型的製琴家、提琴複製家、古琴維修家、精明的提琴經紀人、提琴的改良與研究者，他平時穿著富麗華貴，喜歡戴一頂土耳其式帽。

當時密爾古在世界首創機器製琴，據說也是維堯姆發明的。維堯姆更因投資房地產而獲得暴利，此時的他已不再是個製琴師傅，而是事業有成的企業家。曾有位英國訪客形容他：「高個子，穿著華貴，肌膚黝黑，修飾整齊的絡腮鬍，講究禮節，像個英國佬，反而不像法國人。」

巴黎是當時歐洲的音樂中心，法國的製琴家維堯姆等人率先推崇義大利古琴的優越性，認知它的價值，首度研發古琴維修，使一些破損的名琴得以修復後再使用。當時又正處於老琴修改成現代化提琴的時代，維堯姆的工作室承接不少的修改工作，使他有機會拆開名琴內部，趁機詳細測量面板、背板及側板的厚度，得以複製新的名琴。

在仿造古琴時，維堯姆採用「外模法」而非傳統的「內模法」來製琴。他能精巧地仿製義大利史特拉底瓦里、阿瑪蒂、瓜奈里等名琴。為了精益求精。在木料的選擇上他堅持採用十八世紀的雲杉與楓木，但這種木料在法國是沒有的，於是他特地前往瑞士及堤羅的阿爾卑斯山村落，或各地的跳蚤市場，尋找年代古老的傢俱及建材，拆下老木來製琴。

他將提琴裡的每一個零件都加以秤重，力求讓仿造琴的每個零件重量也相似，並且刻意將表面磨損或用酸劑侵蝕表面，使提琴的外觀看來更像古琴。他總是標示「克雷蒙納人史特拉底瓦里1717年製作」。他在每支琴的內部角落簽上自己的名字及編號，以資辨識。只是如今事隔一百五十年，仿古琴在歲月的磨損下，已和真古琴一樣蒼老。他有些仿古琴的標籤也是取自破損古琴的老標籤，這種仿古琴連專家也難以辨識。

維堯姆總喜歡將仿造品與真品擺在一起，然後讓訪客猜哪一支才是真品，以誇耀他出神入化的模仿技巧。有些音樂家到海外演奏，為了怕名琴在運輸及環境變化中受損，常使用維堯姆的仿製品。

1833年，帕格尼尼在巡迴演奏旅行途中，他那支有名的「加農砲」連琴帶盒從馬車頂上摔落下來，使提琴音柱位移，失去了

原有音色。帕格尼尼立即帶琴奔向維堯姆的工作室，請求調整，帕格尼尼守在一旁等候，不敢讓琴離開他的視線。但維堯姆檢視過後，表示損傷嚴重，必須留在工作室修理，帕格尼尼雖不情願，但也不得不勉強同意。到了隔天提琴就修理得完好如初，恢復原有的音色。但他卻不知，維堯姆已利用一個晚上的時間，拆開琴板，測量提琴的各部細節。

幾年過後，帕格尼尼再度委託維堯姆調整他的琴，完工後維堯姆卻交給他兩支外觀一模一樣的琴。此時帕格尼尼一頭霧水，翻來覆去竟無法辨識哪支才是真品，可見維堯姆仿造技術之高妙。帕格尼尼因此堅持買下這支複製品，以五百法郎成交，後來轉賣給他唯一的徒弟錫莫里（Camillo Sivori）。他又要求維堯姆再仿造一支，但不久後帕格尼尼一病不起，始終沒能去取貨。

由於維堯姆愛仿成性，因此有些知名仿冒案件被懷疑是他的傑作，例如十九世紀曾出現一批標示狄芬布魯克（Gaspard Tieffenbrucker）的小提琴。狄芬布魯克是十六世紀從德國巴伐利亞移民至法國里昂的製琴師，有些學者相信小提琴是由他發明，這些出土的提琴經專家鑑定是贗品，歷史學家懷疑是維堯姆所為，甚至世上最有名的小提琴「彌賽亞」也被懷疑是他無中生有的。

1850年維堯姆買下此豪宅，之後轉送給女兒當作嫁妝，他曾兼營房地產生意，本圖為傑斯奈（Louis Felix Guesnet）所繪。

　　衛道人士對他的仿造行徑相當不以為然，認為他是個奸詐的商人，因此故意流傳一個八卦故事，說維堯姆在每星期四會坐在工作室櫥窗表演塗刷油漆，並銷售瓶裝漆給觀眾，但第二天即在屋內將表演塗上的漆抹掉，以不屑的口吻說：「你真的以為我會將無價的祕密輕易賣出？」其實以維堯姆的事業成就，不致於會做出這種不入流的技倆。

但亦有故事推崇維堯姆維護名琴的苦心，維堯姆曾贈送女婿阿納德一支史氏1715年的小提琴「阿納德」（Alard）。該琴可能久未使用，音色不佳，阿納德建議刮掉一些面板上的油漆，維堯姆不以為然地說：「磨損史特拉底瓦里的提琴是件瀆辱上帝的事，我一定會被詛咒的，請體會我的立場。」

維堯姆最為人驚歎的故事，即是收購義大利傳奇人物塔里西歐去世後遺留下的提琴，1855年。他聽到塔里西歐去世的消息後，緊急籌措現金，匆忙趕赴義大利尋找塔里西歐的繼承人—那位貧窮佃農的侄子。他拿出一大筆現金，要求收購塔里西歐所有的提琴。貧窮的鄉下人畢生從未看過那麼多的現金，對於老舊樂器的價值也屬外行，沒想到這些舊貨竟能價值也麼多錢，忙不迭地一口答應。於是史上最夢幻的一筆名琴交易就輕易成交了，維堯姆買下一百四十四支提琴回到巴黎，其中還包括兩打的史特拉底瓦里提琴，歷史上最精美的「彌賽亞」小提琴及瓜奈里、阿瑪蒂等名琴，許多都是塔里西歐生前捨不得出售的名琴。

由於這批珍貴的提琴，使巴黎成為十九世紀的義大利名琴中心，但維堯姆對待提琴不像塔里西歐惜售，也許提琴在維堯姆眼中只是商品，不出數年，他已將收購自塔里西歐的名琴銷售一空，並且獲得巨額利潤。

維堯姆的工作室共製作了
三千多支提琴，1827年他獲得
巴黎製琴比賽銀牌獎，1839年
及1844年又得金牌獎，從此取
得免審查的資格，奠定他在法
國製琴界的地位。後來他追求
更具創造性的研發工作，他發
明一支超級低音提琴，高達365
公分，產生超低音又有力度的
聲音。他又發明一種彈性很好
的鐵弓，中空的鐵管，演奏家
可輕易自行更換弓毛。此外，
他還發明一種弱音器，在演奏
途中可立即隨意地減弱聲音。

按音樂學者菲堤斯
（François Joseph Fétis, 1784-
1871）的說法，以壓模成型
琴板也是維堯姆的發明，機
器模可以快速而精確地製作

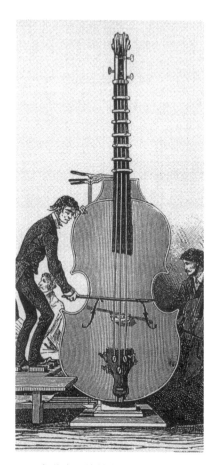

1849年維堯姆曾創造一支超級低音提琴
（Octobass），體形高達三百六十五公
分，僅三條弦，有固定底座，演奏者須站
在平台上，曾分別在倫敦與巴黎的世界博
覽會中展示。

提琴的面板與底板。他又與音響學家沙瓦特（Felix Savart）合作，進行提琴音響的研究，探索最佳音響效果的木料。他發現史特拉底瓦里琴的背板敲擊聲總是比面板的高半音，可謂是歷史上第一次的提琴科學實驗。他也進行琴弓的研究，分析圖特（Tourte）琴弓的重量、重心、直徑及比例等，首創出公式並公布於世。不過，他的一些發明雖然有申請專利，但是未獲重視，不出幾年，全被世人遺忘。

維堯姆獲得「彌賽亞」等名琴後不久就退休，關閉他的工作室。當時他也六十歲了，在豪宅及鄉間木屋別墅度過十六年富裕自在的生活，常在家中接待來自各地的音樂家、製琴家及朋友。

他白手起家，來到巴黎發展，獲得極大的成功與幸運，達到一切人生所企求的夢想。1875年他中風病故，留下豐厚的財富，他的二個女兒

維堯姆的超級低音提琴係依音響原理而設計，為了發出極低音，現藏於巴黎音樂博物館，與旁邊大鍵琴相較，即可知其形體之大。

密爾古的製琴學校為紀念維堯姆的貢獻，將學校命名為「維堯姆製琴學校」。

珍妮（Jeanne Emilie）與克萊兒（Claire Marie）繼承他的遺產，包括「彌賽亞」這支珍貴的小提琴。

　　維堯姆生活在提琴樂器變動的時代，市場對於提琴的需求殷切，提琴製作從師傅手工業發展到企業化工業，從個人風格演變成複製提琴，從製琴工作室到大型製琴工廠。提琴這個樂器已擴展到各種型態的企業—製作、銷售、修護、評鑑及收藏等。維堯姆在這個風起雲湧的時代，成功地扮演各個環結的角色，確實是提琴史上功成名就的代表人物。

2.4

英國的提琴收藏家

　　英國人是世界上最愛古董文物的民族，古董收藏文化深植當地。英人嗜古風氣自古已然，提琴既是一項工藝品又是樂器，完全符合值得收藏的條件，所以英國人很早就已懂得珍藏頂級提琴，而且時間比史特拉底瓦里大師的年代還早。當提琴的設計剛發展到它的成熟期，提琴音樂與演奏技巧尚在起步，很多音樂家尚不知如何發揮小提琴的特性時，在英國已經有人把提琴當成收藏品了。

英國最早的提琴收藏家—科貝特

　　科貝特（William Corbett, 1680-1748）是英國早期的小提家，喜愛收藏名琴樂器，在1710年曾遠赴義大利旅行，慕名拜訪史特

拉底瓦里及第四代阿瑪蒂·小吉羅拉模的工作室，攜回幾支克雷蒙納的提琴。

科貝特於1748年去世，他深知自己收藏的樂器是稀世珍寶，在遺囑中特別交待將幾支阿瑪蒂及史坦納的名琴捐贈給葛雷雪學院（Gresham College），但學院竟然拒絕接受這些珍貴的禮物，推說沒有適當的房間來收藏這些樂器，於是這批名琴後來被送到拍賣會上標售。

其實早在1724年，科貝特就已拍賣過一些收藏品了，他在1724年5月16日的報紙刊上刊登了如下的公告：

> 科貝特收藏的樂器精品將於本日標售，地點在「納格的頭旅店」，設有最低底標，標售的樂器都是頂級名琴，如克雷蒙納的阿瑪蒂、老史特拉底瓦里、布雷西亞的沙羅與馬奇尼、堤羅的史坦納與阿巴尼。三台音色很好的賽普路斯古大鍵琴、幾百張原版拉丁文聖歌手稿、宗教音樂小品樂譜、歌劇、獨奏曲及協奏曲等樂譜，都是名家作品。這些珍品大多是英格蘭不曾見過的，還有少數的油畫及善本古書，意者可在早上九點至晚上七點至現場參觀選購，售完為止。

由科貝特的收藏與拍賣看來，可以發現一些有趣的現象，驗證提琴歷史的發展。從1711年起他就開始收藏名琴，1724年史氏尚在世時，為高齡八十歲的老製琴家，故稱之為「老史特拉底瓦

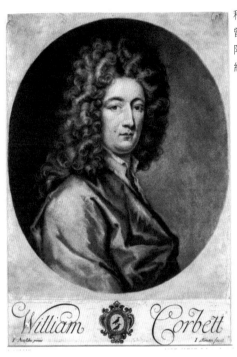

科貝特是英國最早的提琴收藏家，1710年曾遠赴義大利拜訪史特拉底瓦里及第四代阿瑪蒂‧小吉羅拉模的工作室選購克雷蒙納提琴。

里」。當時耶穌‧瓜奈里年幼，而瓜達尼尼更未出生，所以收藏中並沒有這兩位名家的琴。而布雷西亞的製琴中心的名氣尚在，因此科貝特收藏了沙羅與馬奇尼的琴，德語區的堤羅則是歷史更為悠久的製琴聖地，當時史坦納的名氣與琴價高於史特拉底瓦里，科貝特一定會設法擁有一支史坦納的提琴，所以他的拍賣名單上的提琴，在當年確實是一時之選。

　　至於被後世尊為最早的史特拉底瓦里提琴收藏迷的科希奧伯爵，與傳奇的提琴收藏家塔里西歐，在當時皆尚未出生，音樂家維奧第也未出生，歐洲的小提琴學派尚未成形，此時提琴仍屬萌芽的階段。因此葛雷雪學院會欠缺品味，也就不足為奇了，但由此可見，科貝特收藏提琴的年代之早。

英國希爾家族是十九世紀末最有名的提琴商、最權威的提琴鑑定家，在提琴樂器的研究上亦甚有成就。

　　此後，英國有不少的提琴收藏家，如漢彌爾敦公爵、劍橋公爵、華茅斯伯爵、馬爾波羅公爵、麥當勞爵士、安卓漢登先生、哥汀先生、普羅敦先生、吉洛特先生及班尼特先生等，都是收藏豐富且眼界高尚的人。在此環境下，英國能培養出一批極具經驗的提琴鑑定家與經銷商，怪不得塔里西歐對於英國人

眼力之高曾大為讚嘆。當年他攜琴到英國販賣時，有些英國人一眼就能評鑑出琴的作者與年代，英國對提琴樂器的品味遠高於歐陸各國。此外，當年英國就已經有樂器拍賣公司了，直到今日，世界有名的樂器拍賣公司都來自英國，其來有自。

最特異的收藏家—約瑟夫・吉洛特

在十九世紀中葉，眾所周知世界最知名的提琴商人是法國的維堯姆，同一時期，英國也有一位提琴收藏數量驚人的收藏家，在最高峰時，他所收集的義大利名家製作的提琴曾多達五百支以上，其數量與品質之高，與維堯姆相較，更是有過之而無不及。可能是有史以來最大的提琴收藏家，若換算成今日價值，可高達數十億台幣，其增值幅度相當驚人。這位特異的收藏家就是英國約瑟夫・吉洛特（Joseph Gillott, 1799-1873）先生。

吉洛特是位鋼筆尖廠老板，以收藏提琴聞名於世，他將諸多名琴閒置工廠倉庫，不聞不問長達二十年，直到去世之後，家屬才請人清點，莊仲平繪。

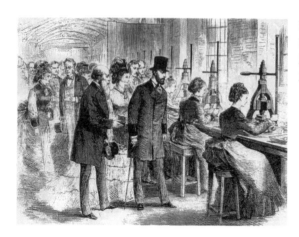

吉洛特發明鋼筆尖的生產方式，採用自動化生產程序，僱用不少女作業員，生產速度快且品質又好，暢銷全球。

　　吉洛特生於英國雪菲爾，是一位製造金屬刀叉工人的兒子，因為在家鄉失業，而轉到伯明罕的鐵皮玩具廠工作。三十歲出頭時，他研發出一種用衝壓製造鋼筆尖的方法，既經濟快速又美觀好用，有別於舊式的剪切磨修方式。最初他親手獨立製造出售，僅找了一位女工當助手，其產品甚受歡迎，所以業務急劇發展，擴建了龐大的廠房，員工多達數百人，他的財富迅速地累積。

　　吉洛特雖生在工人家庭，但他熱愛藝術，他原先如同一般的貴族名門，喜愛收藏美術品。當英國水彩畫家泰納尚未成名時，他即慧眼收藏泰納的水彩畫。他一有多餘的錢即收購名畫，在其伯明罕住家掛滿他的收藏，甚至在其鄉下的莊園設立了展覽館。

吉洛特鋼筆廠名為Victoria Works，紅磚建築。

　　有次，吉洛特碰到小說家亞瑟史東（Edwin Atherstone），一位熱情的提琴收藏家，提議以一支提琴換他一幅畫。起先吉洛特不肯，說他既不會拉琴也不懂小提琴，最後受不了亞瑟史東的鼓吹而同意交換，由於彼此都不知道琴與畫的價值，就協議以相等的重量成交。沒想到他竟被小提琴的魅力所迷惑，短期內就收購了一百多支提琴。起先他尚屬外行，收買的提琴好壞都有，隨之他提琴的知識與鑑賞力日增，後來購進的提琴皆為高檔精品。他不只在英國購買，而且跨國搜尋，透過經紀人或自己旅行尋找，數年之內他收集了數百支名琴。

　　但不知道什麼原因，吉洛特後來對提琴失去興趣，把大量的提琴丟在家中與鋼筆工廠倉庫，不聞不問，一扔就是二十個年頭。直到1872年，吉洛特先生垂垂老矣，才拿出其中的一百七十支琴，委託佳士得（Christie）拍賣公司拍賣。

　　1873年，吉洛特先生去世時，他的遺囑註明，委託倫敦的一位琴商喬治・哈特（George Hart）處理他的提琴遺產。哈特

從倫敦趕來伯明罕清查提琴，在鋼筆廠最後面的廠房，一間荒廢數年的大倉庫，裏面佈滿灰塵與蜘蛛網。他看到令人震顫掠驚的場面—提琴堆積如山又散置各處，大多缺琴橋少琴弦的，光是登錄和分類就花了整整一個禮拜的時間。但是哈特像挖寶似的，愈做愈興奮。

後來哈特想到，怎沒看到大提琴呢？於是就問工廠負責帶路的人：「大提琴放在什麼地方？」

可是這位工廠管理員是個大外行，全然不知大提琴是什麼東西。

哈特形容：「大提琴就是大得不得了的小提琴啦！」

管理員這時才恍然大悟，於是帶他到地下室，地下室很大，雜亂地堆放著一些舊機器、雕塑藝術品及油畫等，另有五十個棺形琴盒，裏面放著都是名貴的大提琴。哈特大略檢查登錄完畢後，問管家：「就是這些了吧？」

管家：「不，哈特先生，還有一批在主人的房子裡，那些也要列入清單。」

原來哈特還沒有看到吉洛特收藏的真正好琴，在吉洛特家二樓的寢室睡床前，有座特製的大型陳列櫃，是桃花心木光彩奪目的櫃子，裏面有十六支世界最頂級的名琴，計有六支史特

伯明罕是英格蘭中部的工業大城，吉洛特的鋼筆尖廠即位於此。吉洛特在伯明罕找到鐵皮玩具廠的工作，後來發明鋼筆尖製造技術而致富，進而收藏提琴與藝術品。

拉底瓦里、二支瓜奈里、五支阿瑪蒂、一支白貢齊及其他五支也是義大利一流的小提琴。

　　至於這批名琴如何處理，除了一小部份知道去向外，其餘的不得而知。一個音樂家，一輩子若能擁有一支義大利名琴，就已經相當珍惜了。而擁有一支史特拉底瓦里提琴，更是音樂家一輩子的夢幻慾望。若像吉洛特擁有數百支名琴，卻漫不經心地棄之不顧，絕對是前無古人後無來者。而吉洛特的龐大收藏與戲劇性地被發現，其故事之曲折，足以讓吉洛特在提琴史上成為一位知名的傳奇性人物。

2.5

天文學家伽利略與阿瑪蒂小提琴

　　歷史上赫赫有名的伽利略、蒙台威爾第及尼可拉·阿瑪蒂，這些分屬科學、音樂、工藝不同領域的翹楚，為了一支提琴的交易，竟然因緣際會，在人生的某個階段產生交集，成為饒富趣味的故事。

　　義大利科學家伽里雷歐·伽利略（Galileo Galilei, 1565-1642）生於比薩，他博學多聞，既是物理學家、天文學家、數學家，又是哲學家。他使用望遠鏡觀測天文，支持地球環繞太陽的學說。伽利略最為人津津樂道的事跡就是在比薩斜塔實驗自由落體。在音樂方面，他是近代聲學的創立者，找出音調與振動頻率間取決於弦的長度、張力及質量的規則。

有「現代音樂之父」之譽的蒙台威爾第（Claudio Monteverdi, 1567-1643），生於克雷蒙納，曾擔任威尼斯聖馬可大教堂樂隊長，創新小提琴演奏技巧如顫音、滑音、撥弦等，發揮了小提琴光彩燦爛的演奏特色，首度將小提琴納入正式樂團的演奏陣容。

製琴家尼可拉·阿瑪蒂是阿瑪蒂製琴家族的第三代，是家族中手藝最好的一位，也可能是史特拉底瓦里的老師，在他有生之年一直是世上最有名氣的製琴家。

伽利略是物理學家、天文學家、數學家，又是哲學家。在音樂方面，他是近代聲學的創立者，曾委託蒙台威爾第代購小提琴，其往來書信皆被保存，佳士塔（Sustermans Justus）1636年繪。

伽利略本人則擅長彈奏魯特琴，他的侄子是小提琴演奏家。1637年11月20日，伽利略時年七十三歲，為了替侄子選購小提琴，寫信給他在威尼斯的學生米坎奇歐（Fulgentius Micanzio）神父：

「現代音樂之父」蒙台威爾第，生於克雷蒙納，他曾擔任威尼斯聖馬可大教堂樂隊長，創新小提琴的演奏技巧，首度將其納入正式樂團的演奏陣容。

「我的侄兒阿柏多（Alberto）現在與我住在一起，他將路過威尼斯到慕尼黑的宮廷，為巴伐利亞殿下服務。他希望能夠拜訪你，並在威尼斯選購一支小提琴，希望是一支克雷蒙納或布雷西亞製的好琴。我先寄上一筆小錢，希望你代為選購，我相信在威尼斯可以買到克雷蒙納或布雷西亞的琴，若非如此，也請你設法購買。」

半個月後神父回信：「已收到閣下的信與錢，關於買琴一事，我已跟威尼斯聖馬可大教堂音樂總監詢問。他說布雷西亞的琴很容易尋得，但最好的琴是克雷蒙納所製作，他又向我介紹聖馬可大教堂的樂隊長蒙台威爾第，他是克雷蒙納人，我們已委託他現居克雷蒙納的外甥，就近代為訂購一支最好的小提琴。」

信上提到克雷蒙納小提琴最低價為十二達克金幣，而布雷西亞的琴僅需四達克金幣。由這封神父的信中，我們能發現早在

1637年，克雷蒙納的琴價就已超越布雷西亞達三倍之多。布雷西亞雖然是個傳統的製琴城市，樂器製作業已經繁榮了百餘年。當時最有名的製琴師是阿瑪蒂家族的第三代尼可拉‧阿瑪蒂，在那數十年間，阿瑪蒂家族建立了克雷蒙納的提琴聲譽，克雷蒙納的提琴已是最好的了。

1638年1月16日神父給伽利略第二封信：「我仍在等待那支神所賜福的小提琴，為此蒙台威爾第向我確認，他已多次向克雷蒙納催促。」

伽利略對提琴樂器相當有研究，他是首位以物理科學來研究藝術領域的音樂的人。他的《對話》一書提到音調的高低與振動頻律成正比關係。而振動頻率又取決於弦的長度、張力和質量。他也敘述了摩擦純音可使水面形成駐波的現象。

1638年3月20日神父又捎來第三封信：「我仍在等待那支小提琴，這似乎是無止盡的拖延，克雷蒙納方面來信解釋，為了製作完美的小提琴，必須等待寒冷的嚴冬過去，我想冬天已時日不多，請你放心，我沒有疏於催促他們。」

當時伽利略正受教廷迫害而被軟禁，因為他所進行的天文觀測，支持哥白尼的天體運行理論，伽利略深信「日心說」才是正確的。他出版一本《關於兩種世界體系的對話》，闡述他

的科學觀察論點，因此讓他在七十歲的暮年，還被逮捕拘禁，在宗教法庭上受審判，被迫承認自己所宣揚的理論是異端邪說。伽利略若不屈服於當時教廷，很可能就會重蹈同時期布魯諾烈火焚身的命運，這是宗教與科學史上最重要的事件。

1638年4月24日，神父給伽利略的第四封信：「關於小提琴，蒙台威爾第展示一封他外甥從克雷蒙納的來信，說小提琴已在製作中。希望這支小提琴達到精緻講究的程度，但是完美的油漆，必須要有強烈的陽光曬乾，製琴師傅可以提供一支現成的優美舊琴，但價錢比較貴，要追加二達克金幣，也就是十四達克金幣。

伽利略因支持哥白尼的「日心說」，被宗教裁判所懷疑為重大異端邪說分子而遭到審判。

我已同意並要求即刻送來，我希望此事不要再繼續拖延了。」

1638年5月28日，神父第五封來信：「蒙台威爾第給我看他外甥的來信，說外甥已拿到小提琴，經檢查試奏確認是一支很好的琴。他委託船伕送到威尼斯，再加琴箱與運費，總共是十五達克金幣。我已同意支付，並且要求快速進行，這件小事浪費了太多時間，一到威尼斯，我將即刻送交你的侄兒。」

這些往來的書信中，可惜信中沒提到製琴師傅的名字，但極可能的是尼可拉·阿瑪蒂。當時最有名的製琴家是阿瑪蒂

伽利略曾任教於義大利帕都瓦大學，照片為當時伽利略在帕都瓦的住宅。

家族，也只有阿瑪蒂家族才有那個行情，伽利略要買最好的琴必定是向尼可拉‧阿瑪蒂購買。只是當時製琴師的社會身份不高，在書信上似乎不值一提。

伽利略在生涯的最後四年雙目失明，於1642年過世，死後仍然無法逃過宗教的鎮壓，他死後超過三百年，連遺骸在哪裡也不為人知悉。1960年代伽利略的墓碑出現在佛羅倫斯的聖克羅斯教堂（Chiesadi Santa Croce），直到1989年，教宗若望保祿二世發表了「對伽利略進行宗教審判是錯誤」的意見，1992年時，伽利略才終於恢復名譽。

這三位不同領域的傑出人物，因小提琴的關係而奇妙地有所關連。由於都是歷史名人，他們的書信才能被幸運地保留下來，也意外地保存了一些珍貴的提琴資料。例如見證了克雷蒙納提琴是那個時代最好的，已經超出傳統樂器製作聖地布雷西亞，書信中顯示了當時小提琴的行情，尼可拉‧阿瑪蒂的提琴是布雷西亞的提琴的三倍價錢。此外，提琴油漆是多麼地曠日費時，油漆工作的完成需要強烈的陽光，在冬天沒有陽光的日子，幾乎不能油漆，以致於訂購一支提琴需等待半年以上。由此可了解這種費時的油性漆，何以終將被淘汰，而由簡易的酒精漆所取代。

提琴製作是工匠階級的行業，向來不被重視，古代製琴資料也因此保存不易。伽利略以科學家的身分，讓這份珍貴的古代提琴交易與製作資料，意外地從他的書信資料中被發掘出來。

藝術與科學

藝術與科學在過去的知識發發展中，一直有著無法分離的關係。

希臘哲學家畢達哥拉斯發現音樂音階有比例關係，而且是一種數字的表現。今天我們對他的認識大多僅限於幾何學原理，但他是音樂與科學文明的始祖，他首先探討和諧音程之間的數學關係。據說畢達哥拉斯有次路過一家銅舖，他正思考著音樂的問題，恰巧聽到鐵匠以錘子敲打一塊黃銅，發出和諧的聲音，由這些聲音他辨識出八度音階、五度音階與四度音階。他走進銅舖欲一探究竟，看到同一塊黃銅在不同錘子所產生的和諧聲音，發現敲打所產生的音程正好等同錘子的重量比例。於是畢達哥拉斯回家做實驗，在屋樑上掛了許多等長的腸弦，再綁上不同重量的物體，研究重量與音階的關係。畢達哥拉斯對音程與數學關係的研究，不僅是音樂理論的開始，也是科學的發端，人類首次發現真理的定律可透過數學這樣的系統來解釋。

伽利略在《對話》一書中，談到音調與振動頻律的相關性，他發現音調高低與振動頻率成正比關係，而振動頻率又取決於弦長、張力和質量。

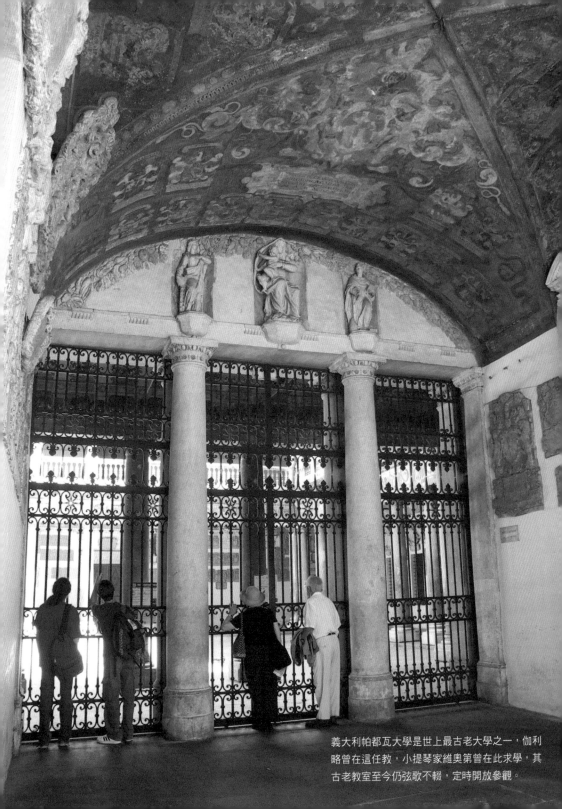

義大利帕都瓦大學是世上最古老大學之一，伽利略曾在這任教，小提琴家維奧第曾在此求學，其古老教室至今仍弦歌不輟，定時開放參觀。

二千年後，在佛羅倫斯的天文學之父文森佐‧伽利略（Vincenzo Galilei），重覆實驗以證明這項論點。他是歐洲文藝復興的影響者。他的兒子伽里雷歐‧伽利略（Galileo Galilei），也是位天文學家及數學家，在1638年發表《數學的討論與證明》，精確地說明提琴的音程與弦長程成反比，與弦粗細的平方根成反比，與弦張力的平方成正比。他甚至研究，協調一致的音樂為什麼會令人感覺和諧，不太完美的音程為什麼會創造出不太愉快的和音，以科學精神來解釋美學的感受。

128

　　音樂和科學在同一個地點萌芽，文明本身也源於此地，科學與藝術原本一家，只因後來學科分工益精細而分化日深。畢達哥拉斯認為「音樂是數學，而宇宙是音樂。」英國的博物學家赫胥黎也說：「科學和藝術是自然這塊獎章的正面和反面。」直到十九世紀，音樂在歐洲的教育中，仍然是數學的一部份，古時候的音樂家也自認是科學家。

2.6

中國皇帝的小提琴初體驗

　　小提琴樂器進入中國，是由傳教士帶進來並傳播開來的，起初只在傳教士間使用或在宮中演奏，所以先後來華的耶穌會傳教士，便成為小提琴流傳中國的使者，而最早見識到小提琴的則是清代的康熙皇帝。

　　現代小提琴樂器是歐洲的文化產物，十六世紀初發源於義大利北部，當時中國正處於明朝時期，到了十六世紀末，耶穌會的利瑪竇（Matteo Ricci, 1552-1610）來華。他在1601年曾攜帶一些工藝品及一件「西琴」（大鍵琴）呈獻給明萬曆皇帝，但其中並沒有小提琴。爾後近百年，陸續來華的傳教士帶來了長笛、管風琴、古五弦大提琴、巴松管等西洋樂器，但仍未引進小提琴。此因當時的小提琴仍屬新興樂器，在歐洲尚未普及，在法國也不被

利瑪竇是最早來中國的傳教士，在北京宣武門設立中國第一座天主堂，他曾帶大鍵琴呈獻給明朝萬曆皇帝。

重視，僅被當成舞會的伴奏樂器，小提琴尚未取得獨奏樂器的資格，在樂器家族的地位較低，因此也沒有多少傳教士會演奏小提琴。

到了十七世紀末年，中國改朝換代，由明朝轉為清朝，1697年（康熙三十六年），法國籍傳教士白晉（Joachim Bouvet）來華已達九年，欲回祖國述職，康熙皇帝令其多邀幾位有才藝之傳教士來華。兩年後白晉率九名外國傳教士抵華，其中南光國（Ludovicus Pernon）擅長小提琴演奏，正逢康熙皇帝南巡，在鎮江接見這幾名新近來華之傳教士，法國人法蘭梭・佛洛傑（Francos Froger）在他的書裡《法國人初次來華記》，記錄了這回見面的故事：

1699年（康熙三十八年）帝南巡，3月10日至鎮江金山，12日上述九名傳教士奉命登御船，與帝同坐一艙，約歷二小時半，帝詢各人特長，並聆伊等演奏西樂，帝于西樂規律頗表驚奇，乃有意以西樂改善中國舊有音樂。13日傍晚，帝又命登船，再聽西樂，並提出奇異問題質詢。

南光國的小提琴演奏，可想而知應是技巧平平，因為這時候法國古典小提琴學派尚未起步，十八世紀以前小提琴的演奏發展仍然落後，只會拉第一把位，還不會換把。但即使如此，康熙皇帝對於小提琴的演奏，仍甚感新鮮，所以第二日再次召見表演。這是有史以來，小提琴在中國土地上的首次表演，而第一個親眼看到小提琴演奏的中國人，就是康熙皇帝，這在中國提琴藝術發展史上，可說是別具歷史意義。

在這批傳教士來華之前，北京已有幾位擅長音樂的傳教士，引進了不少西洋樂器，北京宣武門天主教堂也早在1652年就已安裝管風琴，當時精通音樂的葡萄牙傳教士徐日升（Thomas Pererira）兼任宮廷音樂教師。

康熙皇帝本來就喜歡音樂，而且擅長演奏樂器，曾跟徐日升學習大鍵琴，後來康熙又令徐日升編撰《律呂纂要》，內容包含中西音律及西洋五線譜，是中國第一本有關

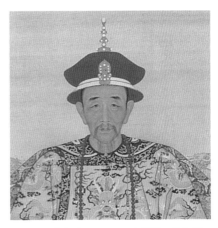

清朝康熙皇帝（**1654-1722**）遍讀四書五經，精心鑽研西洋現代化科學，博通數學、化學、天文、地理，並繪製全國的《康熙皇輿全覽圖》、編製《康熙字典》以及《古今圖書集成》等。

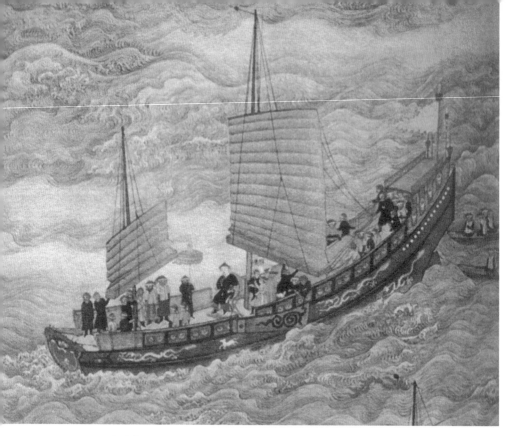

1699年（康熙三十八年）康熙皇帝南巡，在鎮江接見了幾名新抵華傳教士，其中包括擅長小提琴的教士南光國，這是小提琴首次在中國演奏。

西洋音樂的書。此外徐日升又組成了一個西洋樂團，所以會拉奏小提琴的南光國上北京後，就是加入這個樂團合奏，並再次御前獻藝。這次御前樂團的合奏表演，在法國人伯里奧（Paul Pelliot）的《遠東冒險之旅》（Le Premier voyage de Amphitrite）中記載了演出實況：

　　帝既回京，6月21日，京中教士之能奏樂者，由徐日升率領，進入宮中，在御前演奏，拉哥列吉（Lagrange）記曰：一中國人名

王老爺者從宮中來，謂吾教士已自廣東至京，遂請皇上賜聆一次合奏，當時教士中有能吹笛者，有奏風琴者，有奏古五弦大提琴者，有奏小提琴者，有吹巴松者，並不協調，甫開始，皇上即以手掩耳，厲聲曰：罷了！罷了！諸神父即各自回其所屬教堂。

這一次演奏失常，慘遭康熙罷聽，實因組團伊始合作欠佳所致，後來樂團演練逐漸步上軌道，康熙非常愉快地聆聽數個時辰。

當時在中國宮廷，若有歐洲使節與傳教士所進貢的西洋樂器，通常會請兼音樂教師的傳教士前來辨識，若是傳教士會演奏的樂器，則請傳教士教導小太監學習。

乾隆七年：

七月二十三日司庫白世秀、副催總達子來說，太監高玉等交弦子六件、小拉琴十件、長拉琴一件、西洋簫大小八件。

傳旨：著西洋人認看，收拾得時即在陸花樓教小太監。欽此。

大約乾隆十四年，宮中小太監甚至已組成了一支十八人的樂團，其中小提琴十支，大提琴二支，低音大提琴一支，及其他各種西洋樂器，小太監穿著制服有模有樣地演奏西樂，想來真是有趣。

　　乾隆後期曾發出禁教令，傳教士來華受阻，小提琴在中國的發展也隨之停頓，直到1840年鴉片戰爭後，中國門戶被迫打開，這時有更多的傳教士進入中國，各地紛紛建立教堂，從前來華的是天主教士，現在來華的大多是基督教教士，小提琴更是從各種管道引進，小提琴不侷限在宮中演出，已擴展到在民間教會及學校使用，在西方人士的音樂演出場合更免不了小提琴的表演，使小提琴在中國進一步的傳播。

　　基督教、天主教本來就很重視音樂在宣教時的功能，在傳教活動中少不了音樂，不少教堂也成立樂團，而提琴更是必備的樂器，甚至1870年上海徐家匯教堂有個弦樂四重奏。教會還成立了不少教會學校，估計在1899年時，全中國教會學校達二千所之多，這類教會學校大多重視音樂課程和音樂活動，所以早期音樂人士大多來自基督教家庭或教會學校，至今仍是如此。

　　1879年上海成立了一支上海公共樂隊，但其成員多為洋人，而中國第一個具專業規模的中國人西洋管弦樂團，則是赫德樂隊。成立赫德樂隊的是赫德（Robert Hart），赫德是愛爾蘭人，他深受李鴻章之信賴，受聘為清廷的海關稅務總司，在中國外交與財政歷史上佔有一席之地，他所成立的樂團，也在中國音樂的發展上產生影響。

赫德樂隊是赫德先生所建立，他從英國訂購樂器和樂譜，請洋雇員德國人比格爾擔任藝術指導，招募中國窮苦的年輕人並且挑選培訓。

清朝末年，英國人赫德擔任中國的海關總司，他熱愛音樂，擅奏提琴，在北京組成管弦樂團，名為「赫德樂隊」，是中國最早的華人樂團，對於近代西洋音樂發展甚具影響。

赫德熱愛音樂，會奏大、小提琴，據說還擁有史特拉底瓦里及瓜達尼尼等名琴。1885年，他開始籌備一支西洋樂隊，樂隊的樂器、樂譜及服裝全在倫敦訂購，然後招聘中國毫無音樂經驗的窮困少年，供應食宿及訓練。赫德傾注了相當大的熱情與苦心，成功組成這支西洋管弦樂團。樂隊歷時二十三年，提供了遊園會、舞會等社交活動的表演，甚至當皇帝或慈禧太后接見外國公使時，也配合演奏莊重的曲樂，這個樂隊直到1908年赫德七十三歲回國時才解散，當時樂隊曾在北京車站列隊演奏了《可愛的家園》為赫德送行。

不久，中國展開西洋音樂教育，蔡元培與蕭友梅在北京大學成立音樂傳習所，而傳習所的西洋樂器演奏教師幾乎都出身於赫

德樂隊。當時中國人中也只有他們會演奏管弦樂器。在提琴演奏方面，赫德樂隊至少培養了五、六個大小提琴手，赫德還親自教導，其中趙年魁與穆志清後來成為著名的小提琴家，這二人都擔任過北京大學附屬音樂傳習所的小提琴老師，對中國小提琴發展有重要的貢獻。趙年魁與穆志清早年因家境貧窮，中學未畢業，十餘歲時就加入赫德樂隊，以獲得吃住供應，並習得一技之長。

清朝宮廷方面，在喜愛音樂的康熙皇帝之後，倒沒聽過那位皇帝喜歡音樂的，只有二百年後的末代皇帝宣統溥儀曾經涉略小提琴。滿清皇朝被推翻後初幾年，末代皇帝溥儀仍居住宮中，在宮中尚保有小朝廷的態勢，只是在失去權勢後，日子過得百般無聊，於是在宮中學騎腳踏車、玩相機等打發時間，有日心血來潮，末代皇帝想學小提琴，太監奉旨四處打聽會小提琴的人，最後找到了曾在赫德樂隊待過的趙年魁，趙年魁奉旨進宮，想不到一個拉琴的窮人也能奉旨謁見皇帝，欲行跪拜大禮。

皇帝說：「三鞠躬吧！」

禮儀之後，皇帝問道：「你就是趙年魁？聽說你會玩洋琴？」

「是！」

「我也想玩洋琴，你來教我，每月賜你俸銀二十兩。」

「我很榮幸，可惜我自己沒有琴。」

「這個好辦。」

小皇帝立刻下令：「給德國洋行一百兩銀子，買兩把洋琴！」

就這樣，末代皇帝溥儀學起小提琴來，可是只學了兩個月，溥儀就玩膩了。

數年後，溥儀被趕出紫禁城，參加清點文物的人在宮中看到溥儀玩賞過的提琴，一旁還亂七八糟地堆著一些樂譜。

趙年魁成為皇帝唯一的小提琴老師，輕易地獲取豐厚的學費，還得到一把上好的小提琴。他以小提琴的一技之長，後來在北京各種音樂社團演奏，收授私人學生，並在蔡元培所創辦的中國第一個音樂教育單位－北京大學音樂傳習所教授小提琴。

曾經在北大音樂傳習所研習，後來成為小提琴教育家的譚抒真教授，當年曾親耳聆聽

末代皇帝溥儀曾為了學習小提琴，派遣太監找來曾任赫德樂隊的小提琴手趙年魁，並向德國公使購買兩支小提琴。

趙年魁的演奏，留下了深刻的印象，在多年後回憶說：「趙年魁的技術非常好，我不知道他拉的是什麼曲子，因為沒有節目單，也沒有報節目，只記得曲子是很複雜，很難，有快速經過句、三度雙音音階、琶音、和弦等。音很準，很乾淨清楚。」

北京故宮書房是溥儀學習拉奏小提琴的地方，末代皇帝溥儀遜位後，仍居北京故宮，生活百般無聊，曾在此書房學習拉奏，可惜他只學習兩個月就宣告放棄。

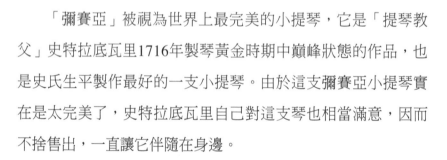

3.1

世上最完美的小提琴—「彌賽亞」

　　「彌賽亞」被視為世界上最完美的小提琴，它是「提琴教父」史特拉底瓦里1716年製琴黃金時期中巔峰狀態的作品，也是史氏生平製作最好的一支小提琴。由於這支彌賽亞小提琴實在是太完美了，史特拉底瓦里自己對這支琴也相當滿意，因而不捨售出，一直讓它伴隨在身邊。

　　彌賽亞有一個傳奇說法，說這支小提琴會跟著主人，只有在主人去世的情況下，才能與這支小提琴分離。彌賽亞的歷代收藏者史特拉底瓦里、塔里西歐、維堯姆、阿納德、克勞福特、班尼特及希爾兄弟等，都在有生之年擁有彌賽亞，到了去世後才轉手，唯一例外者只有科希奧伯爵。

史特拉底瓦里於1737年辭世後，這支琴便由兒子法蘭西斯柯繼承，他出售了不少史氏遺琴，但這支彌賽亞小提琴一直保留著。直到他去世，彌賽亞轉由史氏最小的兒子保羅繼承，1775年，彌賽亞才由保羅賣給科希奧伯爵。

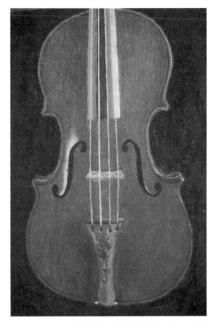

「彌賽亞」是世上最完美的小提琴，為史特拉底瓦里1716年所製，史特拉底瓦里一直留在身邊，捨不得賣出，之後的擁有者也不捨碰觸，只有去世時才會與之分離，莊仲平繪。

科希奧伯爵是個史氏提琴迷，他收購了保羅庫存的所有史氏遺琴。伯爵對他收藏的提琴都作過詳細的記錄，在他的記錄中曾有三次特別提到一支1716年最精美的小提琴，估計值一百二十英鎊，較其他提琴價值為高。由此可證明伯爵確實有這支彌賽亞小提琴，而且是收藏中最精美的。科希奧伯爵後來因為經濟拮据，逐步出售他收藏的名琴，但那支最有名的彌賽亞仍保留到最後，後來禁不住義大利提琴收藏家塔里西歐（Tarisio）的央求，才在1827年時讓售給他。

　　塔里西歐是個富有傳奇色彩的提琴迷，由流浪木匠轉為提琴收藏家與琴商，但真正精美的名琴是捨不得賣的。他將好琴隱藏在米蘭的公寓與家鄉農倉裡，但卻經常向人誇耀，說他擁有一支天下最完美的1716年史特拉底瓦里小提琴，每次都說下回要帶來給大家鑑賞，然而他從來沒有真的帶來過。有一天他又在大家面前吹噓他那支最完美的提琴，小提琴家阿納德（Delphin Alard）就惱火地說：「你的小提琴就像彌賽亞（Messiah）一樣，總是令人期待，但從未出現。」此後這支小提琴就被稱為「彌賽亞」。

　　1854年，塔里西歐去世，這個消息被維堯姆知道後，緊急趕赴義大利鄉下尋找塔里西歐的繼承人，一位當佃農的侄子。他在農倉一只老櫃損壞嚴重的抽屜裡，找到了這支保存得很好，彷彿昨日才上漆乾燥的彌賽亞小提琴。維堯姆將塔里西歐留下的提琴全數收購，包括這支歷史上最精美的「彌賽亞」小提琴。

彌賽亞在維堯姆手上時被加長了琴頸、換低音樑、弦栓等現代化修改工程，有了彌賽亞小提琴，維堯姆依照往常慣例，拆開來測量一番，然後複

彌賽亞小提琴上的文字「PG」，百年來曾讓研究者百思不解，後來終於明白，這是史特拉底瓦里製琴模板的一個型號，表示此琴使用PG型的模板製作。

製幾支。維堯姆畢竟是個商人，曾為它訂好價錢伺機出售，期待大賺一筆，據悉1865年他曾向法國業餘小提琴家法爾（Monsieur Fau）開價四百英鎊，可惜價錢太高而無法成交。

維堯姆擁有彌賽亞不久後就退休了，關閉他的提琴小工廠，到他豪華的莊園享福，而彌賽亞被放在客廳一個玻璃盒裡展示，1872年，彌賽亞曾被送去倫敦參加古樂器展。

1875年，維堯姆在去世，他的兩個女兒珍妮（Jeanne Emilie）及克萊兒（Claire Marie）繼承他的遺產，包括「彌賽亞」這支貴重的小提琴。她們向布魯塞爾的維堯姆弟弟尼可拉法蘭梭（Nicolas-Francois）開價一千英鎊，因價錢太高而被拒絕，但收藏家勞瑞爾（David Laurie）願以這個價錢收購。珍妮的丈夫阿納德（Delphin Alard）—就是那位為彌賽亞取名的阿納德，是巴黎音樂學院教授、作曲家及小提琴家，決定買下妹妹克萊兒的持份，於是阿納德成為彌賽亞的擁有者。阿納德雖是小提琴家，但也選擇將名琴予以珍藏，不敢隨意碰觸。

阿納德去世後，1890年倫敦希爾公司代英國業餘小提琴家克勞福特（Robert Crawford）出面，以二千英鎊向阿納德家屬買下彌賽亞。1891年克勞福特曾出借給知名小提琴家姚阿幸（Joachim）試拉，姚阿幸形容這支琴：「獨特優美的音色，餘韻

144

維堯姆在去世，他的兩個女兒珍妮及克萊兒繼承彌賽亞小提琴。後來珍妮的丈夫阿納德買下妹妹克萊兒持份，於是阿納德成為彌賽亞的擁有者。

繞樑三日，它兼俱甜美與壯
麗的琴音，如同天籟一般在
我耳際迴響。」姚阿幸是音
樂史上唯一拉過這支名琴
的人，至於是否真的音色優
美，頗令人存疑，因為沒有
第三者的在場證明，姚阿幸
可能只是客套之詞，因為這
支小提琴不曾被拉奏，聲音
尚未拉開，音色不可能達到
多好的程度。

姚阿幸是史上唯一試拉過彌賽亞小提琴的人，他
形容這支琴：「獨特優美的音色，餘韻繞樑三
日，兼俱甜美與壯麗的琴音，如同天籟一般。」

　　彌賽亞在蘇格蘭克勞
福特手上保存了十餘年，
1904年又回售倫敦希爾公司。希爾兄弟自獲得**彌賽亞**名琴後，
也為名琴的完美所迷惑而惜售，直到1913年才售予英國收藏家
班尼特（Richard Bennett）。

　　班尼特擁有十七支史特拉底瓦里，他保證絕不去拉奏**彌賽
亞**，並會加以好好保存，也不讓它流出英國。1928年，他因健
康因素，將所有收藏提琴委託希爾公司代售，希爾兄弟於是將

彌賽亞自己買下。據說美國汽車大王亨利福特提出一張空白支票，希望收買彌賽亞，但希爾兄弟不為所動。

希爾公司歷經五十年的經營，已獲得不少利潤，不再重利愛財。為了將名琴永遠留在英國，在他晚年（1939）將絕世珍品的「彌賽亞」與其他阿瑪蒂等名琴，捐贈給牛津大學的阿希莫連（Ashmolean）博物館，條件是不得拉奏它。而希爾兄弟二人分別在1939年與1940年去世，希爾公司後繼乏人而結束營業。

彌賽亞即使從未曾在舞台上表演，但在提琴史上仍獲得全世界的注目，在提琴製作技術上具有重要影響。因為現代製琴師很少重新設計畫圖，絕大多數是仿造名琴的模型來製作，而最常被模仿的就是彌賽亞，眾人的模仿草圖就是維堯姆所臨摹的彌賽亞圖形。此外，1843年羅卡（Giuseppe Antonio Rocca）也曾向塔里西歐借來仿製過。

彌賽亞小提琴的歷史極具真實，歷代的每一位擁有者及交易日期都很清楚，但長久以來一直有人懷疑彌賽亞的真實性。被人懷疑它是偽琴大師維堯姆所捏造出來的神話，主要是彌賽亞全新無瑕的外表，宛如昨日才做好才上完油漆一般，毫無歲月的痕跡，不像三百年前的製品。

希爾公司致力於提琴的研究，曾出版三本極富價值的書籍：《製琴家馬奇尼的一生與工作》、《史特拉底瓦里的一生與工作》及《製琴家瓜奈里的家族》，奠定了希爾在提琴樂器上的學術地位。

彌賽亞在世人眼前出現是在史氏過世後，而非史氏生前就賣出的，此外經手過彌賽亞小提琴的都是提琴史上的特異名人。例如世上最早的收藏家科希奧伯爵、最神秘性的琴商塔里西歐、爭議性的生意人維堯姆、最權威的希爾兄弟。在提琴史上，彌賽亞小提琴一直是個引人注意的焦點，塔里西歐曾創造它的懸疑性，維堯姆獲取彌賽亞的過程是個傳奇故事。它最終的結局，被永藏於牛津博物館，放置在博物館深處一間面積不

大，光線不亮的房間裡，史上最完美的小提琴就擺在房屋中間
的玻璃盒內，以顯示它不凡的身份。

彌賽亞小提琴可說是史氏遺產裡最後賣出的琴，也有後人懷疑是否音色不好，所以賣不出去，因為從沒人聽過它的聲音。但即使懷疑，也無法去驗證，然而製琴師們絕不會懷疑它的音色。因為在合理方法製作下，各零件都完美的琴，音色不可能離譜，更何況是史氏黃金時期的巔峰階段的作品。彌賽亞小提琴就像是製琴師的精神堡壘，倘若彌賽亞小提琴是假的，那麼世上還有什麼古琴會是真的呢？

西元2000年時，英國貝爾（Charles Beare）提琴公司曾估計彌賽亞小提琴價值一千萬英鎊（六億台幣）。

彌賽亞小提琴現在收藏於英國牛津大學阿須莫林博物館，捐贈者希爾兄弟為避免這支世界最美的小提琴流出英國，特捐贈予博物館，並規定此琴不得被拉奏與出售。

英國琴商—希爾公司

　　希爾公司（W. E. Hill & Sons）是英國的琴商，自法國維堯姆去世後，從十九世紀末至二十世紀的百年間，希爾是世界最有名的提琴經銷與修護商，也是提琴鑑定的權威。

　　希爾公司的創辦人威廉・依柏斯渥斯・希爾（William Ebsworth Hill, 1817-1895）來自一個製琴家族。自十八世紀初以來，希爾家族的人都是從事提琴製作或演奏。威廉依柏斯渥斯追隨家族傳統學習製琴工作。他極富天份，曾獲得1851年倫敦及1867年巴黎的製琴比賽金牌獎，但他聲譽最為卓著的是在提琴鑑定上，其評鑑甚為人所信賴。

　　因為他的轉型，使他的公司擁有獨特的專業地位，由此也顯出他高瞻遠矚的目光。在他的孩子當中：威廉亨利（William Henry, 1857-1929）、亞瑟（Arthur Frederick, 1860-1939）及阿弗列得（Alfred Ebsworth, 1862-1940）都積極參與希爾公司的提琴事業。其中阿弗列得曾赴法國製琴城鎮密爾古學習，對琴弓的製作極富心得，並將此項工藝引進他的公司，後來琴弓便成為希爾公司的專長與特色，日後為音樂家所追求與收藏的標的。而亞瑟則是個深具歷史意識之人、愛好文學與收藏古琴，他也喜歡收集早期製琴家的資料，並作古琴研究，奠定了日後希爾在提琴樂器的學術地位。

　　希爾兄弟以其收集的豐富資料，出版了幾本極有價值的書：《製琴家馬奇尼的一生與工作》（Paolo Maggini his life and work），《史特拉底瓦里的一生與工作》（Antonio Stradivari his life & work）及《製琴家瓜奈里的家族》（The violin makers of the Guarneri family），都是世上首度相關領域的研究書籍。

　　彌賽亞原意是救世主，猶太人相信神將來會差遣救世主彌賽亞來拯救他們，然而猶太人經過漫長的歷史，等待的救世主卻始終未到，所以彌賽亞也意味著長久等待而不得見的意思。

3.2

魔鬼的顫音—塔替尼
與名琴「李賓斯基」

　　塔替尼（Giuseppe Tartini, 1692-1770）是十八世紀時最有影響力的音樂家，他是義大利著名的小提琴演奏家、作曲家與教育家，甚至是琴弓的改良者。

　　他與製琴名家史特拉底瓦里約略同時，還去過製琴聖地克雷蒙納，隨身的演奏琴就是史氏1715年製作的小提琴「李賓斯基」（Lipinski）。塔替尼比維奧第（Viotti）還早使用史氏名琴，更早驗證了史氏名琴的優越性，只是他不像維奧第一般巡迴歐洲各國演奏，直接傳播史氏提琴的聲名。

塔替尼1692年生於義大利與南斯拉夫交界的皮拉諾（Pirano），父親是原籍佛羅倫斯貴族出生的商人，提供他很好的教育環境。塔替尼尚未成年就學習拉奏小提琴，他沒有專業的音樂老師，其音樂上的成就全靠自己揣摩苦練而來，而他的教育理論也是由自己實踐經驗中獲取的。

塔替尼被送進古老的義大利帕都瓦（Padua）大學念法律，但他的興趣廣泛涉略甚多，也研究音樂，並兼作提琴家教以賺取零用。尚在大學十八歲之年，性格浪漫的塔替尼即與他的一位女學生伊麗莎白（Elizabetta Premazone）偷偷結婚，這位女孩是位高權重的帕都瓦主教的外甥女。這個隱情在三年後終究洩露，主教認為這簡直是天大的醜聞，極為震怒，決定立即切斷他們的關係。

他的妻子被送進女修道院，主教控告並且追捕塔替尼。塔替尼連夜匆忙地逃離帕都瓦，躲到阿西西（Assisi）的一所聖

塔替尼是小提琴演奏技巧的開創者，同時又是音樂教育家，他改進琴弓設計，寫作數百首小提琴曲，可惜絕大多數未曾演奏，目前塵封在帕都瓦聖安東尼奧大教堂。

帕都瓦大學教室一景。塔替尼年輕時在帕都瓦大學念法律，課餘進修音樂也兼小提琴家教。

芳濟修道院。他在修道院貢獻音樂於禮拜儀式，極受世人讚賞。他在修道院期間正好也避開了兵役與雜事，專心致力於小提琴的演奏技巧。同時又結識了作曲家兼音樂理論家的博埃莫（Parre Boemo），學得豐富的音樂理論，致使他後來走向音樂之路。

但由於他仍然擔心主教的追捕，因此塔替尼一直躲在布幔後面司琴，其精湛的演奏甚受歡迎，吸引眾多信徒參加禮拜，

只為聽布幔後司琴家演奏，但從沒人看過這位神秘的幕後小提琴家的真實面目。如此維持了兩年的隱密身份，直到1715年盛大的年度聖芳濟崇聖禮拜，各地信徒達百餘位。一位主事牧師無意中掀開布幔，又正巧被幾位來自帕都瓦的朝聖者撞見，他們告訴塔替尼其實這件事情時過境遷，他的妻子早被原諒，主教也撤消了對他的控告。時間已沖淡了主教的怒氣，反而追溯認可他們的婚姻，塔替尼因此放心回到帕都瓦，不久他就以音樂才藝而聞名。

約1716年，塔替尼赴克雷蒙納作了一次朝聖之旅，主要是去觀摩一位小提琴家威斯康提（Gasparo Visconti）的演奏技法。威斯康提也是史特拉底瓦里的朋友，是史氏提琴製作的顧問，提供史氏提琴在實際演奏上的意見。

塔替尼來到製琴聖地克雷蒙納，必然會去參觀名揚四海的史特拉底瓦里提琴工作室，並試奏史氏製作的小提琴。他在此行選購了一支史氏1715年製作，日後被後人命名為「李賓斯基」（Lipinski）的小提琴。這是史特拉底瓦里黃金時期所做的琴，也是他所造的長形小提琴。塔替尼日後即以此琴做為

隨身演奏琴，他攜帶「李賓斯基」小提琴回帕都瓦時，已是當代技藝高超的小提琴家了。

　　同年1716年時在威尼斯有場盛大的音樂會邀請塔替尼表演，另邀當代最著名的小提琴家威拉契尼（Francesco Maria Veracini）

塔替尼上課的帕都瓦大學教室如今尚在，教室牆上掛滿了古石匾。

演出。威拉契尼感情細膩的創新演奏技法與極為浪漫的情調，有別於過去音樂家柯瑞里（Corelli）樸實的演奏風格。塔替尼首次聽到如此精采的演奏，自知屈居下風，當即謝絕演出，把妻子安頓到故鄉兄弟家中，獨自到安科納（Ancona）修道院隱居苦練。如此苦修了四年之後，練出絕世的技巧，才下山返回帕都瓦，1721年被任命為聖安東尼奧教堂樂團之小提琴首席與指揮。

1723年，他赴布拉格為查爾士六世國王加冕典禮演奏，甚為成功極受讚譽，被愛好音樂與尊崇藝術家的金斯基伯爵所挽留，在金斯基宮廷樂團服務，於是在布拉格居留了三年。由於思鄉心切而回國，從此謝絕各國王公貴族的出國邀約。

塔替尼於1728年在帕都瓦開辦了一所小提琴音樂學院，設計一系列小提琴訓練課程，歐洲各國的小提琴家紛紛慕名而來。十八世紀知名小提琴家大多曾受塔替尼指導，其中還包括歷史上最早的女小提琴家倫巴第尼（Maddalena Lombardini）。塔替尼在寄往威尼斯給她的指導信上，闡述弓法和指法的藝術，曾被翻譯成各國語文，今日仍被視為練琴教本，其音樂理論至今仍被遵從。

塔替尼還對琴弓的構造做了改良，在史上稱之為「塔替尼弓」。他把舊式弓桿加長，以便發揮更多的技巧，今日的弓桿

即一直保持在這個長度，他又在弓桿上刻了兩道直線小深溝，以方便握弓。他使用較高的弓尖，可使弓桿拉直卻不會與弓毛相碰，弓桿直挺不外凸，並且減輕弓頭，可使運弓演奏靈活度提高，塔替尼弓基本上已十分接近現代弓了。

塔替尼本人待人謙恭有禮又親切、時常救濟窮人，照顧清寒而有音樂才能的學生。但他自己的家庭生活並不幸福，與他私奔的那位妻子後來變得潑辣嘮叨，令人難以忍受，而且限制他再踏出國門。塔替尼遂把全部的精神都專注於音樂上，他一生寫過大約二十首協奏曲、一百四十首弦樂四重或五重奏、一百五十首奏鳴曲、五十首三重奏，產量豐富但僅有少數得以發表。最有名的就是那首《魔鬼的顫音》小提琴奏鳴曲，其餘約二百首作品，至今仍埋沒在帕都瓦聖安東尼大教堂的檔案庫裡。

塔替尼這首《魔鬼的顫音》的緣由，他曾說作

塔替尼以傑出的小提琴才藝，曾擔任帕都瓦最大教堂樂團的小提琴首席與指揮，過世後他的樂譜皆收藏於此。

曲靈感是來自於一場夢境：

「夢中的我與魔鬼作了一個交易，魔鬼允諾我任何願望，我可以下達命令。考慮之後我就把小提琴給他，看看他會奏出什麼音樂。結果令我感到極為震驚。我聽到了一首奏鳴曲，旋律是如此優美，技巧如此精湛，從未聽過這麼精采動人的音樂，即使以最大膽的幻想也難以想像如此意境。我感到無比欣悅、歡喜與訝異，幾乎無法呼吸。我在萬分激動中驚醒，趕忙拿起小提琴，試著重新奏出這首曲子，但是卻徒勞無功，不過我還是盡力寫下這首曲子，稱之為《魔鬼的顫音》。雖然它遠遜於我所聽到魔鬼演奏的琴音，但已是我所譜寫最好的曲子了，要是我能再次領略它的意境，我寧可砸碎我的小提琴，並且永遠放棄音樂。」

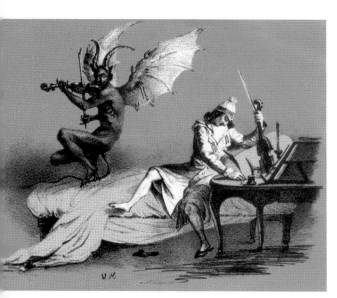

塔替尼最有名的故事是他與魔鬼交易的夢境，他在夢中聆聽了魔鬼的小提琴演奏，醒來憑記憶譜曲，寫下有名的《魔鬼的顫音》，但現在通行是克萊斯勒改寫的版本。

塔替尼無子嗣，臨終前將他的史特拉底瓦里1715小提琴傳給學生沙威尼，沙威尼亦無後，再將此名琴送給波蘭小提琴家李賓斯基，從此這支名琴以他為名。

1770年，塔替尼因壞血症去世，得年七十八歲。他生前並無子女，去世那年，他將這支「李賓斯基」小提琴傳給他得意門生沙威尼（Salvini）。沙威尼亦無後代，年老時寶劍贈英雄，把名琴送給當時傑出的小提琴家—波蘭的「李賓斯基」（Karol Lipinski, 1790-1861），這把名琴最後以這位小提琴家命名。

有一段逸聞，描述了李賓斯基獲得此琴的經過：

1818年，帕格尼尼的聲望如日中天，李賓斯基獲邀至義大利米蘭與帕格尼尼同台演出，這有同台較勁的意味，聽眾想看看波蘭第一小提琴家與提琴怪傑帕格尼尼相比，究竟誰的技巧高超。

當李賓斯基到達米蘭時，經人介紹，拜訪了老前輩沙威尼，李賓斯基受到親切的款待，他在老先生面前拉奏了幾曲，有莫札特、韋伯及貝多芬的經典之作。沙威尼老先生在精采的

帕都瓦聖安東尼奧大教堂有圓頂與尖塔的拜占庭風格的教堂，建於西元1232年，該教堂數百年來未曾改變，仍屹立原地。

音樂旋律下，眼神頓時明亮，極為高興且充滿讚許，要李賓斯基明天早上10點再前來拜訪。李賓斯基不知老前輩的用意，回到旅館後，內心甚為不安。

第二天他準時再到老前輩沙威尼家裡，沙威尼說：「請把你的小提琴給我」，沙威尼拿起琴卻往桌角猛力敲擊，小提琴便立即破碎。接下來老先生以冷靜的態度打開一只琴盒，小心地拿出一支小提琴給李賓斯基：「你試試看這支琴。」於是李賓斯基演奏了一段貝多芬奏鳴曲，老人覺得很滿意，緊緊握著

李賓斯基的手激動說道：「你知道我曾是偉大的小提琴家塔替尼的學生，在一個場合中，他給我這支精美的史特拉底瓦里小提琴，我非常珍愛這支琴，這支琴也是存在著對他的回憶與紀念。李賓斯基，我知道你能夠發揮這支琴的潛力，你是真正有資格繼承塔替尼的技術的人，因此我把這支名琴當做禮物送給你，也算是表達對塔替尼的尊崇與懷念。」

李賓斯基是波蘭首屈一指的小提琴演奏家，靠自學而卓然有成，他富有特殊的演奏天份，尤以弓法高超琴音深沈見稱當世，以其嚴謹剛毅的古典風格聞名於世，他從倫敦到莫斯科旅行演奏風靡整個歐洲。波蘭有所「李賓斯基音樂學院」即以他命名，但可惜他生不逢時，帕格尼尼也掘起於同時，而帕格尼尼的光芒遮蓋了當時所有傑出的演奏家。

李賓斯基於1861年去世，這支名琴透過一個琴商賣給萊比錫的小提琴家隆根教授（Engelbert Rontgen），後來的一百年間，這支提琴轉手了十餘次，包括知名提琴經銷商希爾、哈瑪（Hamma）、渥里茲（Wurlitzer）等，但這支塔替尼使用過的史特拉底瓦里1715年「李賓斯基」，自1962年最後一次交易後，就銷聲匿跡，不曾再出現於世人眼前。

3.3

隱匿近百年的「維奧第1709」小提琴

維奧第（Giovanni Battista Viotti, 1755-1824）曾使用過的史特拉底瓦里1709小提琴，公認是提琴史上最重要的一支琴。因為維奧第是被稱為「現代提琴演奏之父」，是當時歐洲最有影響力的小提琴家。

維奧第是首位讓巴黎與倫敦的聽眾見識到史特拉底瓦里提琴琴音的演奏家，它傑出的音色與表現對聽眾是全新的感受。這支史特拉底瓦里1709年製作的小提琴為單片背板，有著美麗的楓木紋，是維奧第經常使用的演奏琴，即使他後來負債累累，這支好琴也一直伴隨著他到去世。

維奧第被稱為「現代提琴技巧之父」，他開創了英法的小提琴古典學派，讓歐洲民眾見識到小提琴音樂之美，也認識史特拉底瓦里小提琴的卓越，Antoine Maurin繪。

它的狀況非常好，保存如新，因為維奧第在1801年停止音樂會演奏後，這支琴就不曾在公眾場合出現，所以兩百年來幾乎未曾拉奏。世上唯一能與之相提並論的好琴，也只有未曾演奏過的「彌賽亞」。

維奧第生於義大利皮埃蒙特（Piedmont）地區的楓塔內托（Fontanetto），父親是喜愛音樂的鐵匠，在市集買了一支小提琴給小維奧第。維奧第很早就展現音樂的天份，後來又在都靈侯爵的栽培下，向知名小提琴家普納尼（G. G. Pugnani）學琴，成為技藝精湛的小提琴家。他起先在都靈宮廷樂隊擔任第一小提琴手，然後跟隨老師到各國巡迴公演。

1782年3月13日維奧第來到巴黎，巴黎報紙《記憶之秘》（Memoires Secrets）刊出一篇饒富趣味的消息：

維奧第，一位從未在本地公開露面的外國小提琴家，將在聖靈音樂會（Concert Spirituel）音樂廳作首次公演，並作連續十四天的演出，相信這一系列的演奏，將會改變歐洲小提琴的演奏方法。

聖靈音樂會是歐洲首屈一指的音樂會，當時法國人極為輕視義大利人的演奏，之前一位塔替尼的學生—法國小提琴家諾爾帕金（Andre-Noel Pagin）在聖靈音樂會時，就被聽眾報以噓聲：「膽敢以義大利的方式來演奏！」當時法國習慣上是把小提琴當伴奏樂器，沒人把小提琴當作獨奏樂器，雖然法國國王曾向阿瑪蒂訂購了不下四十支的提琴，但那也是交給樂隊在舞會時做為伴奏之用而已。

然而巴黎人在聽到維奧第奏出前所未聽的樂聲後，首次見識到小提琴奇特的技巧，被它豐富的音色變化所震驚，據當時的聽眾描述：「從他的樂器發出奇特的聲音，低音弦的低沈圓潤；高

維奧第1782年在巴黎聖靈音樂會首演，極為成功，讓法國人為之心悅誠服，法國音樂家克羅采讚嘆：「小提琴在維奧第手裡，變得無比的熱情，特別地激昂、悲壯而偉大。」

維奧第演奏出巴黎人前所未聽的樂聲，演奏時總是座無虛席，還受邀至凡爾賽宮在瑪麗皇后前獻藝。

音弦的急速高聳，如此抑揚頓挫。」大家都極力推崇讚嘆，忘了他是個外國人。在他演奏時總是座無虛席，還受邀至凡爾賽宮在瑪麗皇后面前獻藝。

　　維奧第用的就是史特拉底瓦里的小提琴，他是史特拉底瓦里琴的愛用者，在歐洲各地旅行演奏皆使用這支琴，大家都見

識到它的威力。維奧第對法國小提琴家產生重大的影響，他們都想學習他的技巧，同時也希望以史特拉底瓦里小提琴來演奏。法國十八世紀末及十九世紀初的偉大小提琴家都是維奧第所教導出來的學生，他們也都開始使用克雷蒙納的小提琴，大多是透過維奧第的挑選，這些由維奧第經手過的提琴，至今仍喜歡冠上維奧第之名，以示名家認證。

　　維奧第的這支小提琴製作於1709年，充滿著活力與優美音色，當年不知史特拉底瓦里為那個客戶所特別打造的，也不知如何輾轉流傳到維奧第之手。但最富浪漫傳奇的揣測是，此琴乃俄國女皇凱瑟琳贈送給維奧第的愛情禮物。

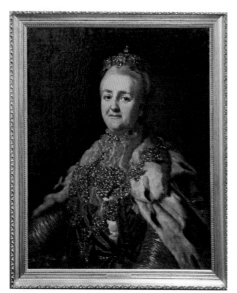

維奧第曾跟他的老師普納尼到各城市巡迴演奏，在聖彼得堡的演出尤其成功，維奧第更是獲

維奧第的英俊與小提琴上的才華，曾獲俄國女皇凱瑟琳二世的寵幸，他這支史特拉底瓦里1709小提琴據傳是凱瑟琳二世所贈，羅可托夫（Fedor Stepanovich）1763年繪。

得女皇的青睞。維奧第英俊、高雅又迷人，並且擁有小提琴精湛的演奏技巧，雖然女皇凱瑟琳年已五十，但她對年輕男人的偏好仍絲毫未減。眾所皆知她曾有過多位情夫，對於音樂帥哥尤其欣賞，她就曾寵愛過一位義大利小提琴家羅爾（Antonio Loll），讓他長駐宮中達十年之久。而維奧第在聖彼得堡停留一年中，女皇曾致贈他厚禮，企圖說服他多留一段時間，但維奧第最後還是選擇與他老師繼續結伴旅行演奏。而這支史特拉底瓦里1709年小提琴，可能就是在俄國停留期間，女皇凱瑟琳餽贈的珍貴禮物之一。

另一個維奧第獲得此琴的地方，也有可能是由都靈侯爵佛格拉（Voghera）所提供。當維奧第十三歲時，他曾當眾展示小提琴演奏才能，被主教推薦到侯爵府第陪伴其十八歲的兒子阿奉斯（Alphonse）。侯爵同時也負起少年維奧第的音樂教育責任，據說侯爵為維奧第花了兩萬法郎，其中可能還包括購買這支史特拉底瓦里1709年小提琴。這是後來維奧第名滿天下，侯爵之子阿奉斯亦與有榮焉，在事過境六十年後，以不悔的語氣所說。

還有一個維奧第獲得名琴的傳說，約1780年，維奧第在巴黎大獲成功時，有次他與朋友漫步在香榭大道上，一陣不甚悅耳的音樂傳來，是一位街頭盲眼提琴師正在演奏，維奧第為該

樂器所著迷。維奧第開口出價二十法郎向他購買，他從老人手上拿起這把琴演奏起來，以他超凡的技巧，小提琴發出動人琴音。他反應敏捷的朋友，拿起帽子向四周陶醉的聽眾收集銅板，送給這位盲眼老人，然後維奧第再把二十法郎給予老人，但老人希望能索價更多：「我沒想到這支琴那麼好，我應該可以要求二倍價錢吧！」維奧第不假思索地付出四十法郎，興高采烈地把琴帶回家。

　　維奧第對小提琴琴弓的發展也有潛在的影響，因維奧第所作的樂曲與創新的演奏技巧，需要更先進的琴弓才能充分發揮。他經常蒞臨圖特（Francois Tourte, 1747-1835）的製弓工作室，與圖特一起研究琴弓的設計。他提供實際演奏的經驗來要求琴弓的控制、力道及型態等功能，相信改良舊弓將更能發揮史特拉底瓦里提琴的潛力。圖特後來果然創造出新的琴弓，在提琴史上被譽為「琴弓的史特拉底瓦里」。雖然圖特的新設計不一定是出於維奧第的建議，但維奧第肯定貢獻了不少靈感。

　　維奧第在巴黎期間正逢法國大革命，他與宮廷貴族走得太近，而差點被送上斷頭台。1792年匆忙中逃到英國，在英國期間，他同樣喚起了英國人對提琴的認知，在倫敦1793年的《晨報》（Chronicle Morning）報導說：「維奧第的演奏無法以一般

的語言來形容，他不僅以驚愕重擊聽眾的感覺，也用感情輕撫聽眾的內心。」「維奧第的演奏極好，令聽者為之震驚，他喚醒情緒，把聲音傳入靈魂，使至愛受俘。」

英國人至此也認為擁有一支史特拉底瓦里提琴的必要，在接下來的百年是英國最強盛的時期，全世界經濟最繁榮的地方。倫敦繼巴黎成為世界提琴中心，產生許多名琴收藏家，史特拉底瓦里提琴從歐洲各地被磁吸過來。

維奧第於1824年3月時去世，他在生前已負債累累，他希望這支隨身所用的史特拉底瓦里1709小提琴，能值一大筆錢用以還債。之後在巴黎包雨隆大飯店（Bouillon Hotel）的拍賣會上，果然以超行情的一百五十二英鎊賣給不知名人士，這支琴因為維奧第的名聲增值不少。

後來這支提琴一時去向不明，僅知1860年在法國境內為法國人維利爾（Brochant de Villiers）所擁有。1897年5月希爾公司向巴黎琴商西威斯爾（Silvestre）買進，該年11月希爾公司即轉賣給收藏家努柏（Baron Knoop），1900年努柏再賣回給希爾公司，1906年希爾公司再賣給收藏家貝克（Richard Baker），1924年貝克又賣回給希爾公司。希爾公司在日誌上記載，雖然到美國可賣得較高價錢，但他們希望將之長留英國，因此1928年僅以八千英鎊賣

給一位匿名英國人士，從此這支名琴銷聲匿跡了七十餘年，直到2002年，匿名者的兒子布魯斯（Bruce）逝世，家屬決定處份這支名琴，2005年這支維奧第1709年名琴才重現世人眼前。

　　英國皇家音樂學院認為維奧第是英法小提琴學派的奠基者，這支琴是重要歷史遺產，故緊急發起捐款呼籲，希望保留這支名琴於國內。BBC古典音樂電台配合廣播號召，終於籌得十一萬英鎊，成功購下此琴，現保存於倫敦的皇家音樂學院，重新命名為「維奧第—布魯斯」（Viotti ex-Bruce）。

3.4

撲朔迷離的「維奧第─瑪麗爾 1709」小提琴

　　瑪麗爾（Marie Hall）生於1884年，她自小就充分展現拉琴的天分，同時也是英國第一位國際級小提琴演奏家，備受英國人所喜愛。而在瑪麗爾以前，女性在小提琴演奏方面的發展非常受阻，她傑出的提琴表現，在那個時代，更是個重大突破。

　　瑪麗爾出生於英國新堡一個貧窮的音樂家庭，父親是演奏豎琴的街頭藝人。她有回在收音機聽到提琴家姚阿幸（Joachim）所拉奏的抒情曲，悅耳動聽，便要求父親也讓她學習小提琴。因為家貧的緣故，她九歲時即與父親在街頭演奏賣藝。瑪麗爾才華洋溢又聰穎可愛，引起當地企業家的憐惜，擬資助她到倫敦學琴，但被她的父親所拒，因為家裡需要她在

街頭拉琴賺錢。之後搬到瑪爾（Malvern），名作曲家艾爾加（Edward Elgar）偶然在街上聽到她的演奏，賞識她的天分，籌錢買了一支義大利小提琴給她，並送她到倫敦附近的基爾福（Guildhall）音樂學院，在校長面前試奏。她的一首孟德爾頌小提琴協奏曲讓校長甚為讚賞，允諾提供教育並收容她住進家裡。她的生活與教育不成問題，但畢竟她只有十歲，僅三個月就因思家心切而奔回家鄉，之後又搬家到伯明罕。

十三歲時，瑪麗爾在四十個競爭者中脫穎而出，贏得皇家音樂學院的獎學金，在考慮家計又必須照顧三個年幼的弟妹下，再

次放棄獎學金。次年，她尚未年滿十五歲，全家搬到布里斯托，她與父親仍在街頭演奏賣藝，幸運時她會被邀請至屋內演奏，慢慢地，她擁有了一些基本聽眾。由此她想到可以租借個場地開音樂會，於是先逐

瑪麗爾出身貧寒，小時候與父親在街頭演奏，最後成為英國的首位國際級小提琴家，她使用維奧第經手過的史特拉底瓦里1709小提琴。

庫貝利克有「新帕格尼尼」之譽，他建議瑪麗爾去布拉格向賽夫西克學琴。

屋推銷門票，但後來才發現根本入不敷出，勢必會虧本，於是中
止這個計劃，逐一退票。

　　不過她的努力並沒有白費，一位失望的購票作曲家，就安排
瑪麗爾去見一位富裕的作曲家米勒斯（Philip Napier Miles）。米
勒斯送她去倫敦學琴，又送給她父親每週一英鎊的津貼，以補償
女兒未能在街頭表演的損失，她終於擺脫了灰姑娘的命運。

　　瑪麗爾在倫敦住了三年，除了學琴之外也學習文學及法、
德語，十七歲時她遇見有「新帕格尼尼」之譽的的庫貝利克
（Jan Kubelik, 1880-1940），他建議她去布拉格向賽夫西克
（Otakar Sevick, 1852-1934）學琴。賽夫西克有一套新的教學

系統，能啟發演奏技法，於是她前往布拉格拜師。據賽夫西克所言，他很少教到像她那樣有才能的學生，她在布拉格停留了十八個月，受益良多。

1902年，瑪麗爾在布拉格舉行了第一場正式演奏會，回倫敦後即被邀至聖詹姆士音樂廳（St. James' Hall），演奏柴可夫斯基小提琴協奏曲，聽眾皆如癡如醉，安可達六次之多。在演奏《浮士德幻想曲》後，聽眾安可達九次之多，被公認為英國首屆一指的演奏家，英國終於出現了一位國際級小提琴演奏家，從此她開始進行世界性的巡迴演出，到處受到歡迎。

1905年，瑪麗爾二十歲時，已有經濟能力購買名琴，她向倫敦提琴商哈特（George Hart）以一千六百英鎊買下史特拉底瓦里小提琴「維奧第1709」。知名提琴公司希爾為之背書，評鑑：「這是一支各方面都完美的小提琴」，《史特拉提琴雜誌》（Strad）評

賽夫西克是捷克布拉格的小提琴家，知名小提琴家庫貝利克及瑪麗爾都是他的學生，他的小提琴教學法極有成效，至今教本仍廣為國際採用。

英國皇家音樂學院歷史悠久，瑪麗爾曾考進英國皇家音樂學院，此學院藏有多支名琴，維奧第常用的史特拉底瓦里1709年小提琴現亦收藏於此。

論：「這是我所聽過最完美音色的小提琴」。她精湛的演奏技巧確能發揮這支琴的巨大潛能，名演奏家搭配名琴真是相得益彰。

瑪麗爾在往後數年間，攜帶名琴至世界各國巡迴演奏，如美國、加拿大、南非、印度、澳洲、紐西蘭等，甚至斐濟群島。當時她搭乘輪船作長途旅行，為了保護提琴適應各地溫濕度變化，特地訂製了一副如小棺材盒般的防水琴盒。

1911年1月，她與經理人愛德華（Edward Baring）結婚，這樣的結合對她的前途是最佳安排，讓她可以繼續巡迴演奏而不致中

斷。否則在那個時代，婦女婚後只能留在家中相夫教子，單獨在外旅行是不太可能的事。但是實際上，她婚後懷孕生育等家務，使她上台演奏的機會大為減少，形同半退休狀態。

十九世紀中葉，世人相信小提琴不是一種適合女士學習的樂器，認為女性最好學習鋼琴或豎琴。倫敦皇家音樂學院直到1872年才有第一個女學生，而管弦樂團更是強烈反對接受女性參加，其原因之一是指揮在女士面前訓斥團員，有所不便。因此很少有女性演奏小提琴，瑪麗爾的表現在提琴界可謂一大突破，瑪麗爾很受英國人的愛戴，英國名作曲家弗漢威廉士（Ralph

這支「維奧第一瑪麗爾1709」為史特拉底瓦里1709年所製，與維奧第常用的史特拉底瓦里1709是史氏同年用同一塊楓木所製，均是單背板，都曾在維奧第手上經手，藏於奇美博物館。

Vaughan Williams, 1872-1958）由梅洛迪斯（George Meredith, 1828-1909）的田園詩所得靈感，寫下了《雲雀飛翔》（The Lark Ascending），並且題獻給她，於1921年6月，包特爵士（Sir Adrian Boult）在倫敦皇后音樂廳在的指揮下舉行首演：

它振翅翱翔並開始盤旋　擲下了銀色的聲之鎖鍊
環環相扣而不曾間斷　啁啾鳴囀　輕快地微顫

它的歌聲迴盪在天際　滴落對大地的愛情
它始終展翅向上　我們的山谷就是它的金杯
它使得醇酒滿溢　我們的思緒也隨之神往

直到在空中的聲環迷惘　在陽光下幻想輕唱

　　這首詩也正足以形容這支「維奧第1709」提琴的美妙音色。

　　1956年12月，瑪麗爾去世，享年七十二歲，這支「維奧第1709」提琴由女兒包萊兒（Pauline Baring）所繼承。1968年11月，她決定出售這支琴，出人意料的，她選擇拍賣會而非知名提琴商來賣出。通常這樣的名琴都是由提琴商希爾（Hill）或貝爾（Beare）所經手，更特別的是她竟然委託尚無提琴提琴拍賣

收藏小提琴「維奧第一瑪麗爾1709」的奇美博物館，藏有甚多國際級名琴，已成為世界規模最大的提琴收藏博物館。

經驗的蘇士比（Sotheby）拍賣公司，拍賣起價五千英鎊，最後落槌高達二萬二千英鎊，由英國工業家默里森（Jack Morrison）標得，創下當時提琴交易的新紀錄。

　　1974年，默里森委託希爾公司脫手，但一直到1988年才出現在蘇士比拍賣會，又以破紀錄的價錢的四十七萬三千英鎊賣出。買家是一位比利時業餘弦樂四重奏團員摩敦（Geraldo Modern），《史特拉提琴雜誌》再次評鑑：「世界上有許多有名的史特拉底瓦里小提琴，無疑這支琴公認是音色最好的。」在這段期間，這支琴便稱以「維奧第一瑪麗爾」（Viotti-Marie Hall）稱呼。

1991年，摩敦又把這支有歷史意義的名琴拿出來拍賣，這次的買家是台灣奇美基金會，並更名為「瑪麗爾」（ex-Marie Hall），不再強調維奧第的角色。

維奧第的「雙胞胎提琴」

　　「維奧第一瑪麗爾1709」與前文介紹的「維奧第1709」實際上是雙胞胎，都是史特拉底瓦里在1709年所造，同樣是單背板楓木，而且是用同一段楓木所造。奇怪的是，在二十一世紀前，這兩支琴不曾同時現身，以致於百年來為世人混淆，誤認為是同一支琴。

　　早在1905年，瑪麗爾買下這支史特拉底瓦里1709小提琴時，專家就一直以為這是維奧第所常用的那支琴，希爾公司及《史特拉提琴雜誌》都為它背書保證，在瑪麗爾演奏會節目表上寫著：「這支小提琴曾是維奧第隨身常用，一直到他去世，當它在巴黎隨其他遺物拍賣售出，維奧第可能是第一位讚賞史特拉底瓦里提琴的著名小提琴家，而這支提琴則是維奧第最鍾愛，也是他初抵巴黎時所使用的樂器，這是一支優雅的小提琴，有著超凡的音色，在各方面都完美的小提琴。」

　　提琴研究者托比‧法柏（Toby Faber）認為希爾公司對於兩支維奧第1709提琴的存在是知情的。當時希爾公司就是賣出瑪麗爾那支琴的幕後老板，但同時手上又擁有真正的「維奧第1709提琴」。希爾公司於次年，1906年將真正的「維奧第1709」賣給收藏家貝克，貝克似乎並不介意瑪麗爾那支琴以維奧第常用琴之名行走江湖，而下一任的收藏家更匿名收藏了近八十年，直到收藏家第二代去世才重見天日。這支琴自維奧第後，經過了兩百年的低調隱身，最後終於在2005年重現，讓真相大白。

3.5

小提琴怪傑—帕格尼尼 與名琴「加農炮」

　　帕格尼尼（Niccolò Paganini, 1782-1840）是神乎其技的音樂家，他的琴藝橫掃全歐，使當時的小提琴演奏家只能紛紛提早退休，不敢纓其鋒。他身處與拿破崙同一時代，當拿破崙征服歐洲時，帕格尼尼則以提琴征服了世界。他是音樂史上第一個風靡觀眾的演奏巨星，第一次聽到他演奏的人都驚嘆不已，不敢相信在提琴音樂中還能存在這般無以倫比的旋律。

　　帕格尼尼生於義大利熱內亞，他從小就開始接觸音樂，五歲時父親教他彈奏曼陀鈴，七歲時開始學習小提琴，十一歲時就登台演奏。他傑出的表現使得父親見獵心喜，而以近乎凌虐地監督他練琴，每天從早到晚長達十小時，當他練習過少時，就被痛打

或必須挨餓。直到十八歲，他終於逃離父親的控制，跑到盧卡（Lucca）依靠長兄，其後數十年間，在他生命中充斥著音樂、戀情與賭博的軼事。他的形象備受爭議，傳聞他是魔鬼的化身、風流的情聖與與放浪的天才，即使他過世後，也長久無葬身之地。

帕格尼尼是個結合激情、天才、技巧與夢幻於一身的演奏家，聽眾相信他曾與魔鬼有所盟約。他是提琴史上技巧的轉戾點，創新許多演奏技巧，締造浪漫派的演奏藝術，連李斯特、舒曼、蕭邦、布拉姆斯、白遼士、舒伯特等人也都情不自禁地崇拜他，這些音樂家的作曲與演奏皆曾受他影響。

帕格尼尼除了炫技絕藝外，也是偉大的作曲家，他的曲子一再被演奏，甚至當成教本，他那首《威尼斯狂歡節》包含他所有的技巧與變奏，隨後依照這模式譜曲的人始終陸續不斷，從來沒有一位音樂家的作品如此成為同儕所模仿及變奏的對象。他作品

第一號的《二十四首隨想曲》儼然是近代小提琴技巧的聖經，更令人欽佩的是，這只不過是他二十歲時的作品。

帕格尼尼有一支瓜奈里1743年製的小提琴「加農炮」（Cannon），帕格尼尼的盛名與這支名琴緊緊相連，他以這支

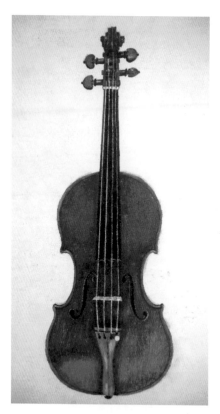

小提琴「加農砲」是耶穌‧瓜奈里於1743年所作，音量強勁宏亮，它的名氣與帕格尼尼密不可分，帕格尼尼去世時，遺囑交代捐贈給故鄉熱內亞市政府，莊仲平繪。

提琴征服了歐洲，使人們知道瓜奈里提琴的價值。不過他也知道史特拉底瓦里提琴的優越性，他收藏史特拉底瓦里提琴的熱衷程度，更勝於瓜奈里提琴。

他如何獲得這支瓜奈里小提琴「加農炮」始終是個謎，據說他是在1802年即獲得此琴，是一位叫里夫隆（Colonel Livron）的法國商人送的。這位法國商人在來亨（Leghorn）擁有一座劇院，帕格尼尼與之簽約並預定舉行演奏。但當他抵達來亨時，手上

竟無琴可奏，因為他的提琴已在一場賭博中抵押掉了。劇院主人知道後，趕緊拿出這支瓜奈里琴讓他試奏，在聽了帕格尼尼出神入化的演奏，敬佩之餘，堅持要把提琴送給帕格尼尼使用，劇院主人相信這支琴已經找到主人，並且說出極為謙卑的話：「我將不再褻瀆你所用過的琴弦，這支琴屬於你。」

另一說法是1799年他剛展開演奏生涯時，在義大利北部的維洛納演出，卻在賭桌上輸掉他的提琴，那是一支不錯的阿瑪蒂小提琴。有位富有的法國商人，也是音樂愛好者的里夫隆（Colonel Livron），便借給他這支瓜奈里小提琴。但在音樂會結束後，法國商人卻因他的技藝而激動不已，於是就把提琴送給帕格尼尼，認為這支琴此時此刻起，不該再被其他的手所玷污。

這支著名的瓜奈里提琴具有強勁的音量，清晰而嘹亮的音質，確實適合帕格尼尼的演技與作曲風格。但是這支琴也必須施以較大的手勁才能駕馭，而帕格尼尼則有效地發揮了這支名琴的潛力。這支琴在當時立即獲得「加農炮」的外號，帕格尼尼也極為珍惜，在此後將近四十年的演奏生涯，周遊歐洲各地巡迴演奏，從未和它分離。

1805年，拿破崙佔領義大利後，派遣他妹妹愛莉莎公爵（Elisa）統治義大利北部，女公爵立即成立一個小型宮廷樂

團。有一次她想聽場小提琴和英國號演奏的音樂會，可是到那裡去找這樣的曲子呢？結果帕格尼尼在兩個小時內，就譜寫出一首樂曲，令女公爵為之刮目相看，並對他的演技著迷不已。為了把年輕英俊的帕格尼尼留在身邊，甚至還提拔他為侍衛長，只是女公爵的身體虛弱，每當帕格尼尼演奏時，她一定會情緒激動而昏厥過去，以致於後來她必定會離席到隔壁房間，繼續享受這迷人的微醺。

愛莉莎女公爵是拿破崙妹妹，受封為盧卡地區的統治者，甫上任即成立宮廷樂團，她很欣賞帕格尼尼的才華，每次聆聽帕格尼尼演奏，必會激動而昏厥，托法奈里（Stefano Tofanelli）繪。

　　1812年起，帕格尼尼在義大利各地演奏，建立起小提琴家的聲譽及登徒子的風流名聲，接著他被邀至維也納長期駐台演奏，然後又到德、法、英國等地巡迴演奏。他出神入化的意境與烈火般的激情，在離奇曲折的情節下，顯得輝煌燦爛而不可思議，並使人耳目一新，各地的聽眾都像觸電般地傾倒在他的魔力之下。

帕格尼尼的才華與熱力四射，令當時許多檯面上的小提琴家都黯然失色，於是很多人開始好奇與探討他的秘密。有些人相信他的榮耀在於那支瓜奈里名琴，一世紀以來瓜奈里提琴在史特拉底瓦里的陰影下曾被低估，帕格尼尼的成功使瓜奈里小提琴的優越性彰顯出來。音樂家在舞台上的競爭，提琴樂器也被比較。帕格尼尼拿的是瓜奈里提琴，同時期的波恩（Bohm）及李賓斯基（Lipinski）拿的是史特拉底瓦里提琴，人們在評論演奏技巧好壞之餘，也同時衡量樂器的優劣。

1824年，帕格尼尼與歌唱家碧安琪（Antonia Bianchi）結婚，生下唯一的兒子阿奇諾（Achillo），他對兒子疼愛有加，但妻子碧安琪的性格孤僻難以相處，這段婚姻最後以離婚收場，帕格尼尼還花了不少錢，才取得兒子的撫養權。

帕格尼尼年老時百病纏身，他自知來日不多，移居陽光充足的法國南部養病，在最後兩年，喉頭肺結核奪走了他的聲音，他只能用寫字與人溝通，無力再拉奏提琴，但仍未放棄對賺錢的熱衷。他發現他的聲望是一項資產，也是價值的保證，只要樂器與他相連，這項樂器即擁有無限的附加價值，而他經手過的提琴都可以用高價賣出。但首先他要進貨以增加收藏量，於是他開始在歐洲各地設立收購網，收買史特拉底瓦里提琴，但為什麼他不收購所偏愛的瓜奈里提琴呢？只因為史特拉

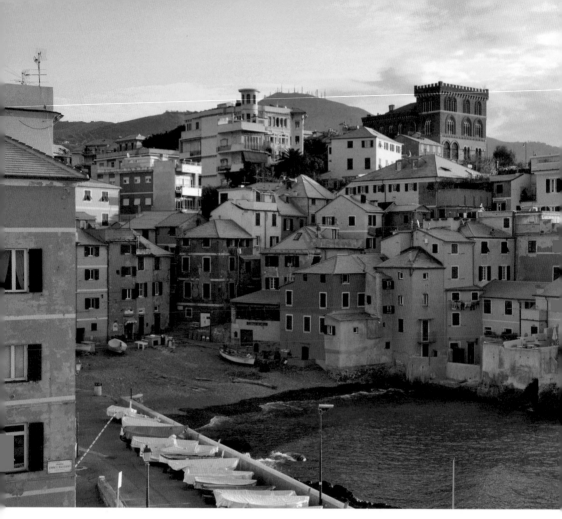

義大利熱內亞為帕格尼尼的故鄉，每兩年舉行帕格尼尼小提琴大賽，小提琴「加農砲」現藏
於熱內亞市政廳。

底瓦里提琴數量較多，較易尋獲，他總共收集了十一支史氏提
琴，包括一組四重奏。

　　最後一年，他還計劃從事小提琴製作的可能性，結合製琴名
家，只要這些樂器符合帕格尼尼的標準，就可以把他的名字加簽

在標籤上，如同這位大師的鑑定書一般，可大幅提昇提琴價值。但是帕格尼尼鑑定的小提琴，品質要求很高，以致無一合於推薦標準的琴，他就撒手人寰了。

1840年5月27日帕格尼尼在法國尼斯死於肺結核，享年五十八歲。帕格尼尼生前聲名顯赫，但死後卻無葬身之地，因為據傳聞他曾與魔鬼交易，教會拒絕在神聖的土地上焚化他的屍體，使他無法接受埋葬。朋友和崇拜者雖然為他的安葬到處奔走，但即使有請願書上達教皇，也未見成效，家人只得把他的遺體注射藥劑以防腐化，輾轉移存放在麻瘋病院、下水道邊和礁島等地，直到三十六年之後，兒子阿奇諾捐獻墓園又付給教會至少一百五十萬馬克的天價，才被允許夜晚安葬於墓地。

阿奇諾不負父親帕格尼尼疼愛，一輩子都在為父親的安葬而奔走。1895年在阿奇諾去世一年後，帕格尼尼終於隆重地葬於義大利帕爾瑪墓園的紀念碑下。

阿奇諾是帕格尼尼的兒子，十分受到帕格尼尼疼愛。帕格尼尼花了不少錢才向前妻爭取到監護權，阿奇諾也相當孝順，終生為父親的安葬而奔走。

帕格尼尼的遺產極為可觀，都遺留給他的前妻、姊姊及兒子阿奇勒，收藏的名琴歸於兒子阿奇勒。但阿奇諾對樂器似乎缺乏興趣，全部委託巴黎的維堯姆出售，一件也不留地全部處理。至於他最為珍貴的「加農炮」小提琴，在他在去世前三年就已預立囑捐贈熱內亞市政廳博物館。

熱內亞市政府將這把名琴緊鎖在防範嚴密的地窖，以水晶玻璃罩加以保護，指派專人維護保養。如遇出借使用，必須派出兩名武裝保全警衛、一名修琴師及一名主事委員會代表隨行。每兩年在熱內亞舉行帕格尼尼小提琴大賽，為世界四大小提琴比賽之一，優勝者獲得用這支名琴表演的榮譽。熱內亞是

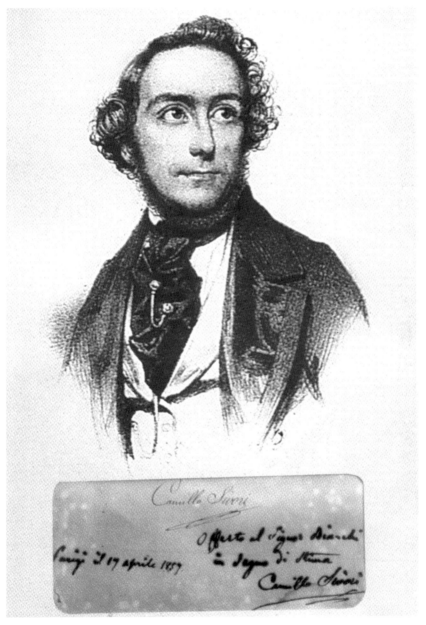

錫莫里是義大利熱內亞人,是帕格尼尼的唯一徒弟,自小就是音樂神童,又受到帕格尼尼指導,終於成為知名的小提琴家,收藏許多名琴。

帕格尼尼的故鄉，原先曾拒絕他的遺體返鄉安葬，如今卻視他的成就為無上榮譽。

　　帕格尼尼僅收授一名學徒錫莫里（Camillo Sivori, 1815-1894），他從小就是位演奏神童，這位孩童在七至十二歲時就一直跟隨他，在帕格尼尼的指導下，錫莫里進步神速，帕格尼尼也把他當成得意門生。他後來終於不負眾望，成為歐洲知名的演奏家。

　　帕格尼尼的另一重要影響是讓世人認識瓜奈里的提琴，使人們一度認為瓜奈里提琴優於史特拉底瓦里提琴，歐洲製琴家因此紛紛仿造瓜奈里提琴，音樂家也祈望能演奏瓜奈提琴，收藏家則四處尋找瓜奈里提琴。

3.6

歷經滄桑的史特拉底瓦里四重奏 「帕格尼尼」

　　搭配一組史特拉底瓦里提琴的弦樂四重奏是非常困難的，也就是一支大提琴、一支中提琴及兩支小提琴都是史特拉底瓦里所製作。這樣一組史氏提琴，可謂最高檔的四重奏提琴，有如夢幻組合一般，對收藏家與提琴商來說，都是一大挑戰。

　　首先，要找到一支史氏中提琴就很困難，因為史氏對中提琴的製作興趣缺缺，他的中提琴產量甚為稀少，可考的約有十支左右，留存在世的就更少。致於大提琴，也只有二十支左右。

　　即使收藏史特拉底瓦里四重奏的困難度極高，但歷史上還是陸續有幾位收藏家成功地組成史氏的四重奏提琴，其中最著名的就屬帕格尼尼了。這組提琴還以「帕格尼尼四重奏」命

名，也因為它的名氣，才有機會在各自分散後又被重新組合，如今得以存在世上，相信世人不會再讓它被拆散了。

　　帕格尼尼生命的最後兩年，他的病況惡化，已無力登台演奏。但他賺錢的慾望極高，他想到可以經銷名琴來賺錢，因此他努力收購名琴轉賣，還曾特地收集了一組史特拉底瓦里四重奏，以「帕格尼尼四重奏」命名，這組提琴是：

　　　　小提琴「帕格尼尼」（Paganini, 1680）
　　　　小提琴「薩拉布」（Salabue, 1727）
　　　　中提琴「帕格尼尼」（Paganini, 1731）
　　　　大提琴「拉登堡」（Ladenburg, 1736）

　　「帕格尼尼1680」這支小提琴年代甚老，是史特拉底瓦里早年手藝尚未成熟的作品，不是他黃金時期的長型式「Long Strad」，而是他老師阿瑪蒂的樣式，琴橋附近的面板也有點裂痕。史氏早年製作的小提琴，價值並不高。但聰明的帕格尼尼卻想到，要提高它價錢的方法，就是組成一組史特拉底瓦里四重奏，把這支低價的小提琴與其他史特拉底瓦里提琴搭在一起，就會是偉大的製琴家與最知名演奏家的結合，同時也可隱藏這支小提琴的缺點。就是這個想法，啟發了他組成史特拉底瓦里四重奏的構想。

帕格尼尼四重奏樂團是二次戰後知名的室內樂團體，全數使用帕格尼尼提琴，借自克拉克夫人。其中第一小提琴手泰米安卡（Henri Termianka），大提琴手為羅伯特・瑪斯。

中提琴則是帕格尼尼在英國時，開了幾場成功演奏會所賺的錢買的，他很想找個曲子來發揮。於是他委託頗為欣賞的白遼士為中提琴寫一首曲子。然而白遼士為他所寫的交響曲《哈洛德在義大利》（Harold en Italie），並不符能夠展現中提琴炫技曲風的願望。因而帕格尼尼始終沒有演奏過這支中提琴，但仍把它保存下來，奠定他日後組成弦樂四重奏的基礎。

另一支小提琴「薩拉布1727」保存得最為完美，是科希奧伯爵在1775年，從史特拉底瓦里的兒子保羅手中購得的十三支提琴之一。伯爵深信，此琴是他收藏的提琴中，最為珍貴者之一。1817年，這支「薩拉布」小提琴終於由帕格尼尼以一百枚金幣買下，這在當時是一筆相當高昂的價錢。

大提琴「拉登堡1737」亦甚為珍貴，是史特拉底瓦里九十二歲時所製，這是他所製的最後一支大提琴，它的尺寸與比例皆成熟優美，木材用料極佳，油漆是溫暖的橘紅棕色。

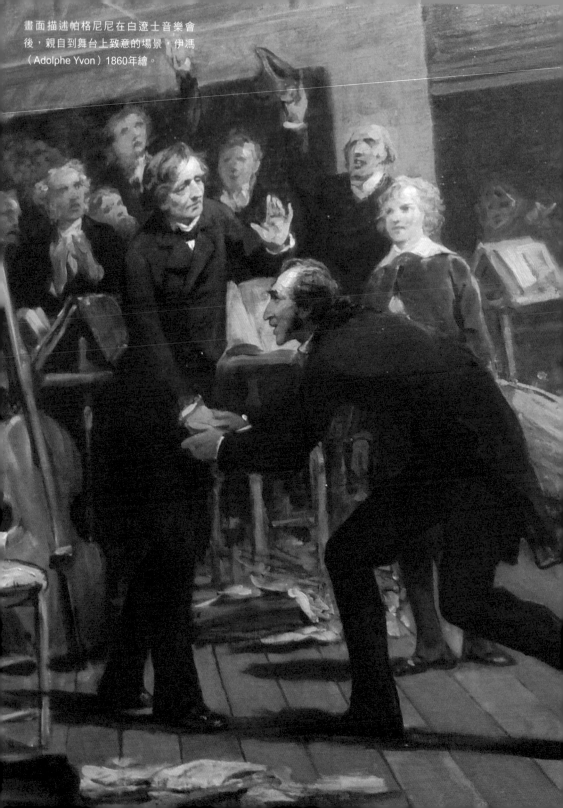

畫面描述帕格尼尼在白遼士音樂會後，親自到舞台上致意的場景，伊馮（Adolphe Yvon）1860年繪。

但帕格尼尼未能及時賣出這組四重奏提琴就過世了，遺產傳給兒子阿奇諾（Achillo），1846年，阿奇諾委託巴黎琴商維堯姆銷售，索價二萬法郎。維堯姆首先花費一百六十法郎整修這些提琴，即加上大低音樑、換琴橋、琴弦、加長琴頸及修改琴頭角度等，1680年的小提琴還要修補面板裂縫，使這組樂器適合現代演奏所需。也許是因為訂價太高，這組提琴被閒置五年，在這段期間維堯姆曾攜至倫敦，參加1851年水晶宮的萬國博覽會，在此獲得大會委員獎牌。但「帕格尼尼四重奏」仍未能順利賣出，似乎帕格尼尼的神采已不復以往。

阿奇諾不得不將四重奏拆散求售，而且大幅降價：大提琴定價五千法郎，中提琴與小提琴各賣二千五百法郎，次年這四支提琴很快地就分別售出，「帕格尼尼四重奏」因而各自流落四方。

其中那支最好的「薩拉布」賣給法國巴雷尤伯爵，之後百年間，從法國到英國，又遠渡重洋到美國，這支琴數度轉手易人，包括有巴黎的提琴商哈特及索恩，英國收藏家史密斯，倫敦的希爾公司，紐約的卡恩、杰夫里、赫曼及霍廷格等人。

一個世紀後，1944年二次世界大戰結束在望，美國費城舉行一場史特拉底瓦里誕生三百年紀念會，有二十支史氏提琴展出，但最引人注目的就是「帕格尼尼四重奏」赫然重現。這四支琴由

德國移民美國的琴商赫曼（Emil Herrmann）收藏。赫曼經歷十年的努力，耐心的等待，在第二次世界大戰的特殊局勢下，才收齊這組「帕格尼尼四重奏」。

　　1935年他首先購得一支中提琴，隨後再買下一支大提琴，此時他還缺二支小提琴，正好這兩支小提琴都曾經由赫曼仲介交易過，所以他知道琴在誰手上，他相信只要耐心注意及等待，總有機會能再次獲得。通常收藏家習慣把名琴拿去給原琴商託售，他終於在1944年購得小提琴「薩拉布」，隨後最後一支小提「帕格尼尼1680」的擁有者霍廷格去世，他終於在美國成功地收齊這組「帕格尼尼四重奏」，正好藉由費城的展覽向世界宣告「帕格尼尼四重奏」的再生。

　　赫曼是一個柏林提琴商的兒子，孩提時代即被父親嚴格訓練，每天要針對一支提琴

西班牙國王菲利浦五世，他亦是當時克雷蒙納的統治者，史特拉底瓦里在1702年曾特地製作了一組有著美麗圖案鏤雕鑲嵌的弦樂五重奏提琴，準備呈獻給蒞臨的西班牙國王菲利浦五世，但被勸阻，雷加德（Hyacinthe Riguard）繪。

本圖為莫納西仿製史特拉底瓦里的鑲嵌圖案小提琴,失散的史特拉底瓦里五重奏亦似,鑲嵌
方法係先在琴身上挖圖案溝槽,再將黑檀木粉塞進溝槽,如此圖案永不磨滅。

寫滿一張分析報告，並經常在晚餐時一起討論提琴業務，他不僅能辨識古琴，而且能以好價錢賣出。第一次世界大戰時他被徵調入伍進攻俄國，雖在俄被俘，但很幸運，當地的指揮官貴族尤可維基（Yurkevitch）將軍正需要室內樂團團員，赫曼以小提琴技巧膺選入樂團，並贏得指揮官女兒的芳心進而共結連理。戰後俄國共黨革命，貴族身分的尤可維基與女婿赫曼一家經由海參威逃到美國。1920年，在紐約設立提琴公司，由於赫曼和俄國的因緣，他得與俄國音樂家搭上線，有辦法在共黨嚴密管制之下，從俄國偷渡名琴出國。不久之後，赫曼就成為美國首要的琴商。

赫曼雖收齊了稀世珍寶的四重奏，但可惜仍不易找到買主，

其困難度不亞於之前的維堯姆，也許是因為當時正逢二戰剛結束，時機不好，社會及經濟百廢待舉。兩年後，赫曼已考慮將之拆開來賣。

卡洛斯四世喜愛演奏小提琴，曾購買不少名琴，當他還是親王時，就買進了那組史特拉底瓦里有著美麗圖案鑲嵌的弦樂五重奏提琴，哥雅（Francisco de Goyay Lucientes）1800年繪。

正好這時小提琴家泰米安卡（Henri Termianka）與大提琴家羅伯特‧瑪斯（Robert Maas）籌組弦樂四重奏樂團，需要好琴，樂團請求愛好藝術的富人克拉克夫人（Anna E. Clark）協助，她是美國參議員兼銅礦大王克拉克（William Clark）先生的遺孀，1946年由她購下這組樂器，再借給樂團長期使用，此即著名的帕格尼尼四重奏樂團。

雅好藝術的克拉克夫人為美國參議員兼銅礦大王克拉克先生之妻，她購下這組帕格尼尼四重奏提琴，再借給樂團長期使用。

克拉克夫人在1965年去世，這組提琴的所有權轉移到柯克蘭藝廊，仍繼續借給樂團使用，曾使用過的樂團依次為：帕格尼尼四重奏樂團、國家交響樂四重奏樂團、羅瓦弦樂四重奏樂團及克利夫蘭四重奏樂團。

1990年代中期克利夫蘭四重奏樂團解散，而提琴物主柯克蘭藝廊也決定出售，1995年由「日本音樂基金會」以一千五百萬美元買下，借東京弦樂四重奏樂團使用。事實上那支最早的小提琴「帕格尼尼1680」音色已差，據說日本人對此曾有微詞，但賣主表示，這畢竟是1680年代的產物，又怎能寄予厚望？

失散的史特拉底瓦里五重奏

史特拉底瓦里1690年，曾為佛羅倫斯梅迪西家族的斐迪南王子製作過一組弦樂五重奏提琴，比四重奏多了一支小型大提琴，這組提琴直到1734年還在宮廷裡，後來卻失散了。事後調查，發現宮裡有許多借據，可知樂器經常被演奏家借用，因時局動亂，以致久借無還，最後僅存一支中提琴與一支大提琴還留宮中。

此外，史特拉底瓦里在1702年曾特地製作了一組特殊的弦樂五重奏提琴，有著美麗圖案鏤雕鑲嵌，準備在西班牙國王菲利浦五世（Philip V）路過克雷蒙納時，呈獻給國王。他甚至還為此準備了一個隆重的典禮儀式。但因為政治因素，他被反西班牙人士及時勸阻，於是這組美麗的提琴就一直保留在身邊。直到1737年史特拉底瓦里去世，將琴傳給兒子法蘭西斯科（Francesco），之後又留給他弟弟保羅（Paolo）。保羅於1775年將這組提琴再加兩支小提琴，以一百二十五金幣（Giliati）賣給一位神父伯拉姆畢拉（Padre Brambilla），神父將這組五重奏提琴帶至西班牙，賣給馬德里皇室，正好實現了史特拉底瓦里原本的心願，也許這組提琴命中的歸宿就是西班牙。

這項交易的產生，可能與西班牙卡洛斯親王的品味愛好有關，他因為喜愛演奏小提琴，曾購買不少名琴，1788年他繼承了王位，是為卡洛斯四世（Carlos IV）。但這組提琴在西班牙的命運多舛，有次皇家樂器總管將提琴交予神父修琴師亞新斯奧（Dom Vicenzo Ascensio）維修以改善音色。亞新斯奧曾荒謬的建議更換大提琴的面板及背板，可是換掉面板及背板的琴，還能稱之為史特拉底瓦里的琴嗎？幸而親王及時阻擋，雖然琴板沒被撤換但被修改了厚度。但更可惜的是，數年之後還是難逃劫數，大提琴的面板背板還是被亞新斯奧的徒弟奧特佳（Ortega）所更換，奧特佳因此在歷史上留下笑柄，為提琴修護史的著名負面個案。

這組有圖案鑲嵌的五重奏提琴最後還是失散了，據悉是在拿破崙佔領西班牙的動亂期間失蹤，僅存那支大提琴仍留在皇宮。這組有美麗鑲嵌的提琴是史特拉底瓦里特地製作，也是世人所熟知，卻又不存在的夢幻五重奏提琴。

3.7

有生命的大提琴—「大衛朵夫」

　　全世界公認最有名的大提琴，就是史特拉底瓦里在1712年製造的「大衛朵夫」（Davidoff, 1712），它在本世紀由才華洋溢而英年早逝的女大提琴家杜普雷所使用。之後由馬友友接手，馬友友將之攜赴世界各國演奏，讓全球聽眾都得以聆聽它磁性迷人的嗓音。

　　難得的是，這支大提琴擁有明確的身世，它是佛羅倫斯的梅迪西家族向史特拉底瓦里訂購的。權傾一時的梅迪西家族要求以最好的材料與最精美的手藝製作，所以史氏挑選最好的雲杉與楓木，用最專注的心情打造，完成了這支無論是尺寸、型態及工藝都屬完美的史氏大提琴。面板雲杉的紋路細直中等間距，平穩緊密而結實，背板與側板是由同一塊楓木所切割，表

面則是溫暖而棕紅色澤的油漆，外觀呈現豐潤的質感，同時又創造於史氏的黃金時期。

1700年開始是史氏提琴製作最精美成熟的階段，也是史氏將大提琴尺寸確立的時期，從此歐洲製琴家相繼模仿他的尺寸製造大提琴。這支琴原本珍藏在梅迪西家族的碧堤宮，但在1737年奧利地軍隊佔領佛羅倫斯時，大提琴從宮中失蹤，當時正處於一片混亂，無從得知這支琴如何遺失，此後百年名琴不曾現世。

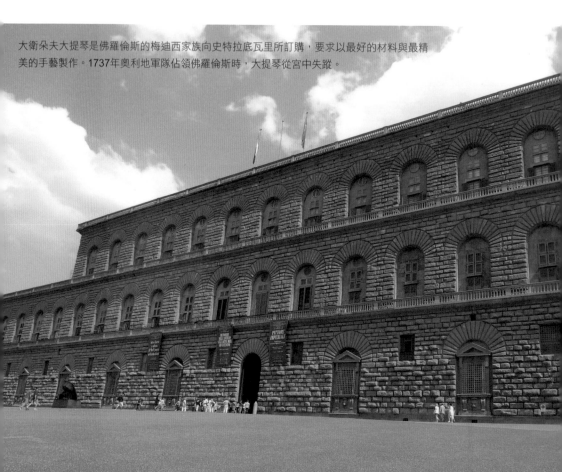

大衛朵夫大提琴是佛羅倫斯的梅迪西家族向史特拉底瓦里所訂購，要求以最好的材料與最精美的手藝製作。1737年奧利地軍隊佔領佛羅倫斯時，大提琴從宮中失蹤。

卡爾‧大衛朵夫是十九世紀俄國著名的大提琴演奏家兼作曲家,曾擔任聖彼得堡音樂學院的總監。獲俄國維霍斯基伯爵贈送史特拉底瓦里1712大提琴,該大提琴即以大衛朵夫命名。

　　瓦史爾斯基(Wasielewski)於1888年出版的《大提琴的歷史》,提到此名琴十九世紀初時在柯密葉(Korczmiet)手上,他是位住在立陶宛的德裔大提琴家,後來賣給俄國阿普辛伯爵(Apraxin)。1817至1843之間,阿普辛伯爵又賣給俄國維霍斯基伯爵(Wielhorsky, 1793-1866),他們的交易條件是:四萬法郎現金加安德烈‧瓜奈里大提琴一支及純種馬一匹。

　　維霍斯基伯爵是個很愛藝術的音樂愛好者,據說為了學習大提琴演奏,特地進入聖彼得堡的提琴學校習藝兩年,花大筆錢買下此琴,則是為了具備藝術家的架式。伯爵創立聖彼得堡音樂學院,為俄國西方音樂的推手,他邀請很多西方音樂家前來俄國演奏,如孟德爾頌、李斯特及舒曼等人,這些知名音樂家都曾受過他的熱情招待。

德國萊比錫音樂學院，1843年由孟德爾頌籌畫創辦，為德國第一所高等音樂學府，大衛朵夫曾在此求學，畢業後並在此學院教授。

為什麼這支最好的大提琴會命名為「大衛朵夫」呢？卡爾‧大衛朵夫（Carl Davidov, 1838-1889）是當代歐洲著名的大提琴演奏家兼作曲家，1838年生於俄國統治下的拉脫維亞，家世高尚且具愛樂淵源，父兄分別是有名望的醫師與教授。他在十二歲學琴，音樂造詣與天份極高，但父親堅持他必須完成正式教育後才能走上音樂之路。於是他遵照父命在聖彼得堡取得數學學位，再轉往德國萊比錫音樂學院作曲科。畢業不久後舉行個人大提琴演奏，演出極為成功而大獲讚賞，奠定了他成為音樂家之路。

大衛朵夫二十一歲時，已聲名遠播，同時取得該院大提琴教職與萊比錫布商大廈管弦樂團的大提琴首席，巡迴歐洲各地演奏，成為樂壇閃爍之星。返回俄國後，受聘為新設立的聖彼得堡音樂學院教授，以他當時傑出的表現與身分，極需一支足以與他匹配的大提琴。

關於大衛朵夫如何獲得維霍斯基伯爵擁有的知名大提琴，有許多傳說，根據馬友友的說法是：

1863年大衛朵夫獲得聖彼得堡音樂學校教授職，在一個寒冷的冬夜，大衛朵夫拜訪聖彼得堡亞歷山大皇宮的維霍斯基伯爵，維霍斯基伯爵是該音樂學校創立者之一。大衛朵夫看到他似有心事，於是問：

「到底是什麼事情讓你如此煩惱？」

「我已七十歲，為慶祝生日，我要將我的大提琴送你。」
維霍斯基伯爵說道。

大衛朵夫以為是開玩笑，直到第二天，伯爵僕人將琴送到他
家，他才相信這是事實。當時伯爵年事已高，心想他的演奏生命

即將結束，他珍視這支大提琴為世界最好的提琴，為了確保名琴能留在國內，並提攜後進，所以決定將此琴傳承給大衛朵夫。

大衛朵夫甚有提琴演奏天份，不需多作練習就能輕鬆上台演奏。他的學生說大衛朵夫在演奏會之前，常帶著這把琴進教室，請學生代他為琴暖身。因為大衛朵夫沒有多餘的時間拉奏。他常進沙皇宮御前獻藝，以音樂家身份成為皇宮的座上常客，備享尊榮有如高官貴族。

1876年，他已是音樂學院的總監，1887年他四十八歲時，被發現與一位年輕鋼琴家有婚外情，因此被迫放棄所有的職務。在他五十歲一次演奏貝多芬奏鳴曲時意外病倒，兩週後就去世。他寫作的曲子大多與大提琴有關，表現內心的孤寂與難掩離愁的情愫，頗具特色，他出版的《大提琴教科書》，為國際知名的大提琴理論與練習的教本。

此名琴在伯爵手上時，應已做現代化的修改，即修改琴頸、低音樑、指板及琴弦等，以獲

聖彼得堡皇宮是帝俄時代首都，是俄國政經文化中心，氣派宏偉。聖彼得堡音樂學院由維霍斯基伯爵等人創立，他是俄國西方音樂的推手。

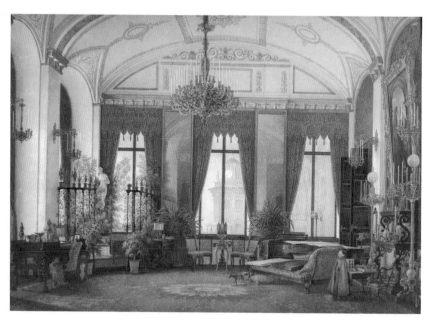

聖彼得堡皇宮內部，皇宮建築豪華壯觀，收藏甚多的名畫藝術品，各國王公貴族與使節往來不息，大衛朵夫常以音樂家身分，進駐沙皇宮御前獻藝，備享尊榮。

得更高音階及強度，而到了大衛朵夫手上又加上支撐腳。在大衛朵夫去世後，名琴由家屬繼承。當時英國琴商希爾公司曾企圖向家屬購買，家屬開價六萬法郎，希爾卻嫌貴而放棄，並且批評說：「此琴在大衛朵夫手上操勞過度，磨損甚大，而且保養不週，根本不值此價。」

　　1900年，業餘小提琴家郭皮列（Goupillat）向家屬買下此琴，1920年代希爾又向郭皮列買進，之前1889年希爾嫌價錢昂貴，但後來還是認為值得買進。到1928年此琴已上漲四倍價

錢，希爾很快地又賣給美國的渥里茲（Wurlitzer）提琴公司。
世界名琴的交易是件大事，當時美國報紙曾大幅報導：

「大衛朵夫大提琴於昨日1928年11月28日抵達紐約，這支
1712年史特拉底瓦里大提琴現由渥里茲提琴公司擁有，估計現
值美金八萬五千元。法國郵輪巴黎號昨晨到達紐約，載著最名

今日聖彼得堡夏宮外，常有樂器表演，展現古典文化氣息。

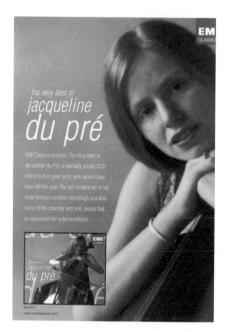

EMI CD封面上的杜普雷。杜普雷是上一任大衛朵夫大提琴的擁有者,她曾是英國最卓越的女大提琴家,透過教母的贊助而獲得大衛朵夫大提琴,但數年後,由於音色不佳而遭擱置。

貴的貨物,它不放在貨艙而是放在船長房間,世界僅有的十支史特拉底瓦里大提琴中,已有兩支在美國了。」

當時小提琴名家海飛茲也搭乘這艘船到美國,他的新聞只占報紙底下小小一幅,可見海飛茲名氣尚不及這支大衛朵夫提琴。但渥里茲提琴公司不久後又賣給英國收藏家史特勞斯(Herbert N. Straus),史特勞斯死後,遺孀再把琴委託渥里茲提琴公司出售。

當時倫敦的杜普雷(Jacqueline du Pré, 1945-1987)正在尋找好的大提琴,渥里茲公司認為這是成交機會極高的買主,欲將大衛朵夫提琴送到倫敦給杜普雷鑑賞。因為提琴的運輸有風險,提琴委託人史特勞斯遺孀原不願讓提琴遠渡重洋,最後協議渥里茲老闆親自攜帶提琴搭頭等艙飛機到倫敦。杜普雷

試拉幾天後，越看越滿意，最後由杜普雷的教母霍蘭（Ismena Holland）買下贈送杜普雷。

杜普雷生於英國一個充滿音樂氣息的家庭，她曾向幾位大師如卡薩爾斯及羅斯托波維契等學琴，她的音樂情感表達渾然天成。16歲就在倫敦首演，開啟演奏生涯，1967年與猶太裔鋼琴家兼指揮家巴倫波因（Daniel Barenboim）結婚，被視為樂壇的金童玉女。

杜普雷在演奏生涯高峰的1968年罹患多組織硬化症，因而終止演奏。事實上大衛朵夫提琴早在五年前就已病倒，拉不出聲音來，因此被擱置不用，後來被送到巴黎修琴家瓦特羅（Etienne Vatelot）工作室，一放就是十年光陰。當時樂壇流傳著一個浪漫的傳聞：在杜普雷的房間內僅能擁有一個愛人，早期的情人是大衛朵夫大提琴，後來丈夫巴倫波因佔據了這個情人的位置，而大衛朵夫大提琴是有生命的，需要演奏者的哄勸安撫，被冷落之後，就無法再拉出聲音來了。

1980年代，杜普雷夫婦遇見剛成為職業演奏家的馬友友，並與之成為好友。杜普雷介紹馬友友去巴黎瓦特羅處看大衛朵夫，馬友友與大衛朵夫大因而有了初次見面的機會，馬友友試奏了十五分鐘，並且愛上它，1983年杜普雷與丈夫巴倫波因決定將大

衛朵夫借給馬友友。馬友友花了很長的時間調教它，這支琴的音色才逐漸發揮應有的水準，沈睡已久的名琴終於被喚醒了。

杜普雷在1987過世時年僅四十二歲，大衛朵夫再次被送上拍賣市場待價而沽，馬友友可享有優惠的價格購買，但無奈他不得不選擇放棄，因為他家中已有二個幼子，經濟上不允許花費高昂的代價買琴。但有一位知名慈善家珍惜大衛朵夫的未來命運，為確保名琴能繼續為偉大的提琴家所演奏，於是將琴買下贈送馬友友。

馬友友1955年生於巴黎，是祖籍浙江的華人，父親馬孝駿博士是位小提琴音樂家，曾在台灣的文化學院音樂系任教。馬友友四歲學琴，五歲就能輕鬆拉奏三首巴哈的組曲，七歲時遷居美國，經特別推薦演奏給大提琴大師卡薩爾斯聽，大師簡直無法相信一個七歲小孩能拉得如此之好。

馬友友後來進入紐約茱麗亞音樂學院，受教於羅斯門下，此時他的技巧已無懈可擊。為了充實更多的人文內涵，他進入哈佛大學就讀人類學系。馬友友曾為演奏巴哈與鮑凱里尼的巴洛克音樂，為追求原始音色與精神的重現，他還將大衛朵夫修改成巴洛克時代的提琴，亦即用巴洛克琴橋、巴洛克琴弓、取下腳支撐將琴夾在雙腳之間演奏。

馬友友是本世紀最有名的大提琴家，他對這支琴的評語是：
「樂器的反應甚為靈敏，音色豐富、清晰純淨又有富有內涵，極
弱音毫不費力地流洩，在每一把位皆能使感官為之深深悸動與
共鳴，每個音符皆能吻合演奏者的表達慾望。在每次想放下拉奏
前，我必須下定決心不被這美麗的音色所惑。它的油漆創造它偉
大的動人印象，有時在黃昏時刻，當夕陽餘暉射入，大提琴反映
出閃爍之光，不僅顏色變化無窮，連油漆的透明度與深度也隨之
一再變化，呈現不同的印象，讓視覺與想像融合為一。」

Strad雜誌封面上的馬友友。馬友友是
現任大衛朵夫的擁有者，是當代傑出
的大提琴演奏家，他長期調教，才把
大衛朵夫的聲音調好，他相信提琴是
有生命的。

4

製琴古鎮的傳奇

Violin

最古老的製琴小鎮—德國福森

　　福森（Füssen）是一個在德國巴伐利亞西南的古老城鎮，座落於阿爾卑斯山區。福森的歷史有七百年之久，自古以來就以製琴聞名，可說是世界最早的製琴城鎮。

　　小提琴發明以前，魯特琴是歐洲最普遍的樂器，那時福森就已是歐洲魯特琴製造業的搖籃，在十六、十七世紀，福森則更進一步，發展成魯特琴與提琴的製造中心。

　　福森提琴製作業的發展，主要是由地理環境與文化背景所促成的，因為阿爾卑斯山冬季漫長的酷寒與夏季燥熱的焚風不利於農業的發展，因此福森居民也多以傳統手工木藝維生。

　　製琴的藝術首在木料的選擇，福森附近阿爾卑斯山出產魯特琴所需要的木料：紫松、雲杉及楓樹。彈性大的紫松適宜做

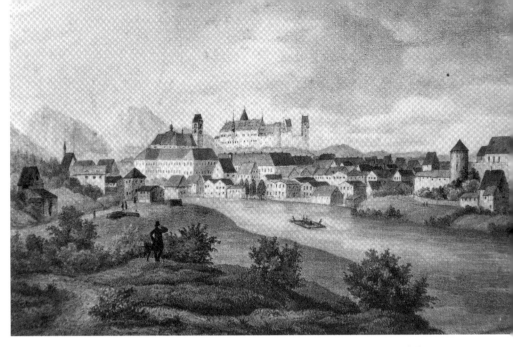

福森位處巴伐利亞山區，盛產木材，居民擅長木器工藝，是世上最早的製琴城鎮，這裡培養出來的製琴師陸續移民歐洲各地，促進各國提琴產業的發展，迪傑（J. B. Dilger）繪。

魯特琴的拱形音箱，它產在北堤羅和阿莫山區，是一種珍貴稀少的樹木。雲杉因為密度稀疏，富有彈性，可產生最好的音響效果，用來作為魯特琴和提琴的面板，而楓樹則用來做為提琴的背板。最好的木料產於樹木生長緩慢的山區，在冬季當樹木乾燥時，是砍伐製作提琴的季節。

　　福森又處在有利提琴貿易的位置，中古世紀時，福森位於連接奧古斯堡和威尼斯之間的交通要塞，川流而過的雷希河（Lech）可連通多瑙河，由此水路運輸可通往帝國首府維也納和匈牙利的布達佩斯。在人文背景方面，福森有一座宏偉的聖芒格（St. Mang）本篤修道院，對於聖芒格修道院的僧侶而言，唱聖歌

圖為聖芒格本篤修道院內1602年的《死亡之舞》壁畫，歐洲發生瘟疫後，人們有感於眾生卑微，生命的流逝與死亡的不可迴避，《死亡之舞》分別畫著王公貴族、販夫走卒與死神跳舞的主題。

是榮耀神的最高形式，修道院對音樂的重視也促成了製琴工藝的興起。

1500年，福森居於政治權力中心，福森的樂器訂單主要來自維也納宮廷與聖芒格本篤修道院以及侯爵主教官邸等上流客戶。酷愛音樂的奧匈帝國皇帝馬克斯米利安一世（Maximilian I）常由宮廷樂師的陪同下，前往福森選購提琴，次數多達三十回。

福森的製琴歷史相當早，在聖芒格修道院的檔案裡，1436年首次出現一位魯特琴製琴師支付花園佃租的記錄。福森魯特琴製琴業的榮景一直橫跨十六及十七世紀，持續到歐洲三十年戰爭時。1562年，福森業者獲准成立歐洲最早的魯特琴製琴行會（Zunft）。行會不僅是一個經濟組織，也是個社會機構，規

定著會員的日常生活。當時福森共有二千個居民，其中有二十人以製琴為業。1623年1月6日修道院院長史坦富雷（Martin Stempfle）在他的日記寫道：

「為了三王朝聖節的彌撒所訂製的樂器，修道院已支付了三十古盾金幣，魯特琴製琴師們正愉快地工作。」

行會限制著製琴師的名額與嚴格的入會條件，也迫使許多有天份的學徒開始外移。福森的提琴製作史同時也是一部產業外移史。數以百計的製琴師無法獲取執照，開始移居外地，如威尼斯、羅馬、布拉格或維也納等地。其中最多人去威尼斯，當時威尼斯有十餘家歌劇院，是樂器最好的市場之一。十六和十七世紀的威尼斯與帕都瓦約有三分之二的製琴師來自福森，

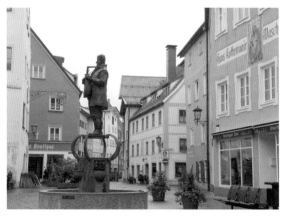

福森街道上之製琴師銅像。這座製琴師銅像是以製琴名師提芬布魯克，他是早年傑出的製琴師，雖移居里昂，但福森仍以他為榮。

提芬布魯克來自福森，移民法國里昂，是最早傳世留名的製琴家，其手藝精湛，有人相信他是小提琴的發明人，歐耶瑞奧特（Pierre Woeiriot）1562年銅版畫。

在威尼斯甚至是以德語來稱呼魯特琴的。在羅馬和那不勒斯的魯特琴與提琴業者，也以福森地區的人佔多數。維也納製琴業，則幾乎被福森人所壟斷。而製琴工作室若是人手不足，通常從家鄉福森招募年輕人過來。

　　在這一些移民製琴師當中，最有名氣的當推提芬布魯克（Tieffenbrucker）家族，這個家族的魯特琴製琴師成員部份移民義大利，而最傑出的是移居法國的卡斯巴・提芬布魯克（Kaspar Tieffenbrucker）。他在娶了福森女子為妻並取得福森公民權後，於1550年移居法國商業大城里昂，他在那裡很快就享有製琴的聲望，其手藝特別精良，常為後人所仿效，他也是被推測是小提琴的可能發明人。他還由釀酒事業致富，家境富裕而事業有成。在巴洛克時期，弦樂器的需求量增加，也掀起了第二波的移民潮，這時的移民就是由於需求增加所造成的。

尼格（Simpert Niggel）是福森在十八世紀最知名的製琴家，他在1740年順利取得公民權，但他的繼承人格德勒（Johann Anton Gedler）在1752年申請福森公民權時，還曾因十四位製琴師執照名額已滿，而遭製琴行會刁難，拒絕他的申請。尼格仗義直言，保證格德勒的加入並不會損及他們原有的營收，他認為福森生產的提琴大多外銷，重點在產品的品質與手藝，而不是在製琴師的人數，即使這裡有一百個製琴師，他們只要勤奮工作也能賺取每日的麵包。福森的提琴大多銷往義大利、法國和德國其他城市，基於百年的魯特琴製作傳統，當時福森製琴業在國際上享有盛名。

福森的魯特琴製琴業在三十年戰爭（1618-1648）期間遭受重創，1636年時，人口只剩七百人。後來經過人口和經濟上的休養生息，福森在巴洛克時期轉型為德國重要的提琴製琴中心，在十八世紀時的一千五百人口中，陸續有八十位製琴師執業。許多年輕人在這習得製琴的技藝，然後外移到其他歐洲大城，建立新的製琴重鎮。

1800年，拿破崙戰爭導致經濟重創，這項古老的手工業又因堅持傳統缺乏革新，而陷入了生存危機。對製琴師而言，這項行業的收入已難以維生，當時五位福森製琴師忍受著貧困的

生活。製琴師法蘭茲‧史托斯（Franz Anton Stoß）在1804年曾感歎：「外銷法國的貿易已完全中斷，收入實在是太少了。」1866年，福森最後一位製琴師約瑟夫‧史托斯（Joseph Alois Stoß）過世，也同時宣告了福森盛極一時的製琴傳統的終結。

福森製琴業沒落的直接原因，在於聖芒格修道院的廢除和聖芳濟修道院的解散。失去了樂器的基本訂單，加上米騰瓦以企業化方式大量生產，降低生產成本，取代了福森的地位，成為新的製琴重鎮。而福森始終保持傳統個人手工生產，是導致其產業衰敗的主要原因。

此後，提琴製作傳統成為福森的歷史文化，人們僅能從一些殘存的遺蹟找到製琴的回憶。在恢宏壯麗的聖芒格修道院設立的博物館裡，佈置著古老的製琴工作室，收藏有豐富的古樂器及製琴器材。市中心廣場立有魯特琴製琴師的銅像，郊外新天鵝堡入口也有一座持魯特琴的女銅像。

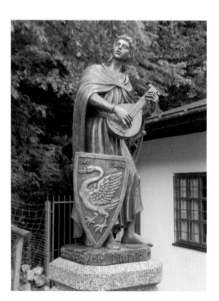

福森新天鵝堡入口處一座魯特琴演奏家的銅雕。福森在小提琴發明之前的文藝復興時代，即以魯特琴製作聞名。

福森製琴博物館位於聖芒格本篤修道院內，有豐富的古樂器收藏及詳細的製琴程序介紹，館內並展示了製琴大師雷歐哈特的提琴工作室。

聖芒格本篤修道院建於八世
紀，規模龐大包括大教堂、市
立博物館、市政廳、及圖書館
等建築物。市立博物館內含一
座豐富的製琴博物館。

博物館所陳列的是雷歐哈特（Konrad Leonhardt）的工作室，他曾在二十世紀初擔任製琴師，創新了許多製琴技巧與材料運用。雷歐哈特還在1958至1972年間，擔任米騰瓦製琴學校校長，著有《製琴與音色》一書，他是福森的榮譽鎮民。巴伐利亞的王子路易斐迪南（Ludwig Ferdinand）曾感謝他修好了一支白貢齊的提琴：「我很幸運，透過您的維修藝術，讓這支高貴的樂器又恢復了原有的靈性。」

1982年皮耶・蕭貝（Pierre Chaubert）從日內瓦湖搬來福森發展，建立自己的工作室，以製作新琴為主。他的工作室營運良好，也在這裡培育了不少學徒。有些伙計在離開蕭貝的工作室後，通過製琴師的認證，已獨立開業，如今他們正延續著福森歷史悠久的製琴傳統。

福森目前也是旅遊勝地，城內保留中古世紀的老屋與巷道，高聳的修道院與城堡，充滿巴伐利亞特有的氣息，福森周圍獨特的田園景緻，壯麗的阿爾卑斯山麓風光，自古是皇室貴族的後花園。幾世紀以來，吸引歷代國王修建了眾多行宮城堡，是德國有名的浪漫大道終點。其中最有名的，就是巴伐利亞國王路易二世夢幻的新天鵝堡，這也是一般遊客來福森一遊的主要目的。

魯特琴

　　魯特琴在十六至十八世紀間的極盛時期曾被視為「樂器之后」，原產於阿拉伯、波斯和印度，據推測是由西班牙摩爾人傳入歐洲，因此阿拉伯文的魯特琴與歐洲的魯特琴同名，它們在樂器家族的關係就像親戚。

　　魯特琴在面板上常刻著圓型花飾，有時還鑲著珍貴的材料如象牙或黑檀木，它的音色和諧耐聽，使人覺得身心寧靜。魯特琴在十六世紀音樂史上達到無與倫比的地位，也在歐洲複音音樂的發展過程中，佔有重要的一席之地。

福森是德國巴伐利亞南部的渡假勝地，富有浪漫的歷史色彩，是夢境與現實交會之處，新天鵝堡的所在。

4.2

小提琴的發源地—義大利布雷西亞

　　義大利的布雷西亞（Brescia）是歷史上的製琴名城，談到提琴製造史一定會提到它。十五世紀中，已經有人在此地製造弦樂器，這個古城可能是小提琴的發明地，第一代製琴家安德烈阿瑪蒂的老師，最早就是在此地開設工作室，然後才搬到克雷蒙納。

　　小提琴發明後，這裡出現過幾位製琴名師如達沙羅（Gasparo da Salò）與馬奇尼（Gio. Paolo Maggini），名家史特拉底瓦里及瓜奈里都曾受他們的影響。只是布雷西亞的製琴業始終命若琴弦，自馬奇尼後就再也發達不起來，城裡唯一的製琴遺蹟，僅有達沙羅埋骨的修道院外牆上的一塊紀念石版，布雷西亞博物館原本陳列幾支古琴，如今已不再展示，城市的旅遊書籍也不提過往的製琴歷史，似乎提琴製造未曾在這個城市留下足跡。

　　布雷西亞位處在豐饒的隆巴底平原上，北方即是阿爾卑斯山脈。文藝復興時代，布雷西亞的文化鼎盛，產生過數位科學家、作曲家、畫家，與幾位傑出的弦樂器製造家，是義大利有名的樂器製造中心。

　　在小提琴發明之初，布雷西亞便居提琴製造的領導地位，初期最有名的是卡斯巴洛・達沙羅（Gasparo da Salò, 1542-1609），原名是伯托洛蒂（Gasparo da Bertolotti），因為他來自附近的村落沙羅（Salò），所以他在自己的提琴標籤題名「Gasparo da Salò」。

　　達沙羅的祖父是業餘製琴師，也會演奏維爾琴，曾指點他製造出第一支維爾琴。後來向當地知名製琴師威奇（Girolamo Virchi）學習製作魯特琴等早期樂器，1568年，達沙羅二十六歲，

在布雷西亞租了一個房子當工作室。他曾一度經濟困難，且有意移民法國，只因那邊缺乏人脈而遲疑，幸好

達沙羅是製琴名家，因來自布雷西亞附近加達湖畔的沙羅村，故又名「達沙羅」，他的紀念石像立於家鄉沙羅的小教堂前。

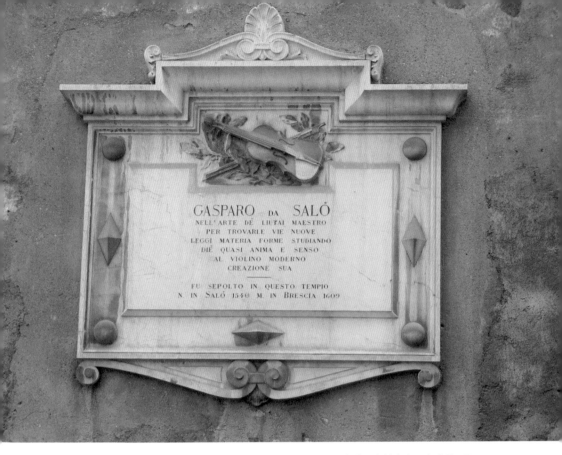

達沙羅逝世後葬於布雷西亞修道院，後人於修道院外牆立一紀念碑，在前方有一咖啡屋，即取達沙羅之名：「卡斯巴洛咖啡屋」，屋內以提琴做為裝飾品，似乎維繫著布雷西亞製琴的歷史氣息。

幾位修道院的修士借錢給他，終使達沙羅續留在布雷西亞。後來他的製琴業務日漸興隆，1599年，便自購了一棟更大的房子。

達沙羅製造的樂器大部份是維爾琴與魯特琴，反映了當時社會的需求，但他在1609年去世時，已被記載為小提琴師傅。他長眠於布雷西亞修道院，修道院外牆立有一塊紀念石版，在其家鄉沙羅的教堂有一尊大理石紀念像。

建於1492年的布雷西亞市政廳是舊城中心，至今仍屹立原地，但加蓋了圓頂。

　　他所製造存世的小提琴僅九支，以現在的標準看來，略嫌粗糙而不夠精細，琴頭螺旋較為原始，每支琴音孔的位置都不盡相同。他最早的琴面板弧度很大，後來越做越低，似乎在實驗尋求最好的效果，畢竟當時是處於小提琴尚未成熟定型的時代。他的琴大部分是單鑲線，少數有雙鑲線的琴，則是徒弟馬奇尼幫他鑲的，他的標籤都不寫年份，因此無法判別確實的製成時間。

達沙羅做的中提琴極佳，音色顯得比小提琴好得多，他也做過幾支極好的低音大提琴與大提琴。他是個極有研發意識的製琴家，透過不斷實驗來改善提琴的設計，同時也是布雷西亞製琴學派的創始人，並影響日後克雷蒙納的製琴藝術，也因為他的提琴音色確實具有一定的水準，十八世紀還被許多製琴家所仿製。

達沙羅最有名的琴是那支「奧布爾」（Ole Bull）小提琴，這支琴原是教皇克萊蒙八世（Clement VIII）所訂購，琴頭是特別由知名雕刻家所刻的天使頭像，後收藏在奧地利因斯布魯克博物館。1809年法國入侵因斯布魯克，於是這支琴被帶到維也納，賣給雷哈傑（Rahaczek）。有次挪威名小提琴家奧布爾1839年到他家作客時，極力央求讓售，但雷哈傑絲毫不為所動。待雷哈傑過世，遺囑執行人向奧布爾報價，奧布爾立即買下並把琴帶去巴黎，請維堯姆加長琴頸以便演奏現代化的曲子。1862年時奧布爾曾在倫敦的展覽會上展示此琴，當場推崇此琴比他的阿瑪蒂與瓜奈里琴還要好，同時說他已採用此琴當做他的常用琴，讓很多人無法置信。

馬奇尼（Gio. Paolo Maggini, 1580-1630）是達沙羅的學生，馬奇尼直到二十一歲都還在達沙羅的工作室幫忙。他的家族來自於布雷西亞郊區，馬奇尼受的教育不多，書寫並不是很熟練。他

三十四歲時才與十九歲的安娜（Maddalena Anna）結婚，新婚夫妻住在布雷西亞街上，並且聘請了一位具有製琴經驗的助理。此時他有妻子、房子及助理，生活似乎過得不錯。1626年，他又買了第二棟房子，在山丘上及平地上另有數畝的土地。

馬奇尼在製琴初期，很自然地仿效老師達沙羅的工藝：厚重的外形、短而隨意的琴角、粗糙的琴頭、不平的面板和歪扭的鑲線。過了一段時間，他的技藝大有改進，鑲線精緻，音孔精美，手藝青出於藍，達沙羅後期的音孔甚至還委託他施工。

他的手藝到達成熟階段後，提琴的品質與尺寸就更精確了，他可能見過來自克雷蒙納更精美的提琴，因此受到別人高標準審美觀的影響：也可能是他技巧的熟練，自然而然地精益求精。此時整個樂器外型優美、琴頭對稱、音孔線條銳利，他的鑲線已精密地挖槽及準確的填塞線條，大部份是雙線，這也是他製琴的特徵。通常馬奇尼的小提琴體型偏大，較長又較寬，不像史特拉底瓦里的提琴那麼便於演奏，雖然他的琴音有點低沈憂鬱，但音色卻顯得飽滿又宏亮。在1617至1626的九年間，他的製琴重心從維爾琴轉型到小提琴，短短時間內發展出傑出的風格，可見他具有非常人的直覺力、判斷力與旺盛的精力。

馬奇尼可能是1630年前去世的，不過在教區教會檔案找不到記錄，既不知確實日期，也不知道埋葬地點。據猜測，那一年布雷西亞正遭受可怕的瘟疫侵襲，馬奇尼極可能是罹難者之一，被隔離後丟到亂葬坑草草掩埋，因此沒有留下記錄。馬奇尼七個兒子中有六個死於夭折，只有最小的兒子得以勉強存活，但還來不及傳授手藝，馬奇尼就去世了。當時他的琴價不高，故未被珍視保存，世上被留存下來的琴僅有五十五支。

布雷西亞市街一景。布雷西亞自古融合了各方民族，人民充滿活力，在美術、科學與工藝上皆成就輝煌，提琴製作亦是其中之一，但今日提琴文化的遺跡幾乎蕩然無存。

布雷西亞至今僅存兩位製琴師開設工作室。圖為畢業於克雷蒙納製琴學校的華梭，其製琴手藝精湛，聞名國際。

馬奇尼提琴的特色是用料精美、手藝細膩、面板弧度從邊緣隆起、邊緣的空間留得小、琴角鈍、大多以雙線鑲線、音孔之下圓孔較上圓孔為小、標籤不註明日期，並總是貼在琴板中間。他對提琴發展的貢獻包括創造出現代小、中、大提琴的模式、率先使用角木與補強條的製琴技術（從前的製琴家係運用貼帆布補強）、率先採取面板紋路成平行直線的取材法、首創琴板厚度規律系統化。

馬奇尼的大提琴有著完美的比例，如同史特拉底瓦里1700年後最成熟的大提琴，也就是現代標準的大提琴。史特拉底瓦里早期的大提琴太大，不方便演奏，後來可能參考馬奇尼的尺寸加以修正，因此馬奇尼才是現代大提琴之父。至於中提琴，馬奇尼的只做了八至九支，但也是大大地影響了史特拉底瓦里及瓜奈里，可說史氏的中提琴型態雖像他老師尼可拉·阿瑪蒂，但尺寸與精神卻是馬奇尼式的。

史氏在1690年前的小提琴是模仿他老師的，但1690年後突然製造出他知名的長型小提琴「Long Strad」，它的長度與馬奇尼的相等，面板模式、琴角以及較開放的f孔，都已有馬奇尼個人的味道。很可能1690年史氏看到馬奇尼的小提琴，欣賞其宏大音量與飽滿音色，為了不犧牲阿瑪蒂明亮與高音的特色，也

必須容易拉奏，所以綜合優點創造出長型小提琴。至於耶穌‧瓜奈里大型的小提琴更是直接受到馬奇尼影響。

馬奇尼不僅是個優越的製琴家，也是個現代提琴發展的先趨。他大型的小提琴所具有宏大的音量與飽滿的音色，及提琴具有的獨特性，是被世人仿造最多的名琴之一。維堯姆也曾複製過他的幾支精品，還特地選用瑞士老木料以求逼真。也有很多知名演奏家是他提琴的愛用者，像帕格尼尼那支有名的耶穌‧瓜奈里「加農砲」，即是直接受馬奇尼影響的大型小提琴。

馬奇尼雖然沒有足以繼承派別的門生，但耶穌‧瓜奈里可說是馬奇尼精神上的徒弟與繼承者，創作的傳遞本非血緣的傳承，而是繼承製琴精神的後人。

馬奇尼小提琴的特色是體形大及雙鑲線。馬奇尼的大型小提琴影響了史特拉底瓦里及耶穌‧瓜奈里的提琴設計，Dumas Alfred Slocombe繪。

4.3

名琴的故鄉—義大利克雷蒙納

　　義大利的克雷蒙納（Cremona）是世上獨特的製琴小鎮，是現代提琴製作先師阿瑪蒂及偉大製琴師史特拉底瓦里及瓜奈里的故鄉，它的製琴歷史從十六世紀初一直沿續到現在，可說是現代提琴的發祥地。

　　克雷蒙納小鎮的景觀顯得內斂而不張揚，這裡沒有滿街的提琴店，甚至難以找到一家樂器行，它仍然維持著傳統的個人工作室；別以為在這隨時隨地可聽見悠揚的提琴樂聲，你只能偶然聽到製琴師的試琴聲響；這裡沒有滿城的招貼；也看不見提著提琴在街上行走的路人。

　　克雷蒙納雖然是個寧靜古樸的小鎮，但有宏偉的教堂、市政廳、議事廳與高聳的尖塔，這座一百一十二公尺高的尖塔是世界

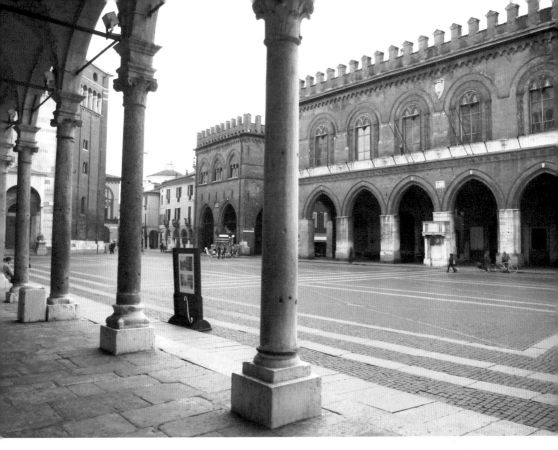

克雷蒙納是製琴大師的故鄉，阿瑪蒂、史特拉底瓦里及瓜奈里的製琴家族皆居於此，圖為十一世紀的建築物及廣場，至今仍完整保留，彷彿時間凍結而不曾變化。

上最高的磚造建築物，但在教堂與城堡卻看不到提琴的石刻或壁畫，教堂內仍是聖經故事與聖徒的圖畫，一切都顯得若無其事，這個製琴小鎮與一般城鎮並無二致，彷彿歷史不曾留下任何提琴製造的痕跡，而提琴也不曾存在於這個地方。

但如果你仔細尋覓，仍可找到一點蛛絲馬跡：街道上一間店門口牆上，有一小塊毫不起眼的牌子，記載史特拉底瓦里在1667

年7月4日那天結婚並搬進此屋，作為工作室與住家；在公園旁有塊一米平方的石座，是史特拉底瓦里於1737年長眠之地；廣場上有一座新的史氏銅像。

　　克雷蒙納現有超過五十家的個人製琴工作室，它們隱藏在大街小巷之中，沒有招牌，而以櫥窗顯示它的商業屬性，在大片的玻璃櫥窗，製琴師以他獨具的巧思擺出提琴，招貼或器具，透過玻璃可以看到裡面工作室的擺設，有木材、半製品、工作檯，小工具掛在牆壁板上，漆料一瓶瓶地擺在架上，新琴及舊琴排列掛

克雷蒙納有數十家製琴工作室，以傳統手工方法打造提琴，他們散布在巷道之內，僅能從櫥窗裝飾及小型的招牌辨認。

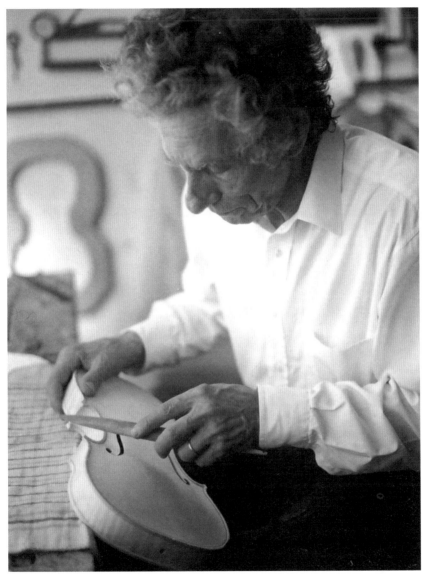

克雷蒙納的製琴大師莫納西先生（G. B. Morassi），年逾七十仍勤奮工作，他是克雷蒙納最具聲望的製琴師，製琴工作有體力的勞動與凝神的禪意，製琴師大多長壽。

在繩上，牆上貼著樂器圖片。店內的焦點是師傅的收藏品：古樂器、古董、藝術品等，師傅們以獨特的文物吸引客戶眼光，並彰顯他們的品味與製琴技術。

波河從阿爾卑斯山順流而下，流經克雷蒙納城外，原本提琴面板的雲杉，取自阿爾卑斯山順著波河運到克雷蒙納。自從拿破崙佔領義大利後，建造了一條沿波河的公路，雲杉就走陸路運來，製琴用的油漆原料取自不遠的貿易城市威尼斯，而彙集在威尼斯的油漆原料則來自世界各地。

克雷蒙納是義大利北部隆巴底平原上的一個小城，在米蘭東南方八十公里，居民以靠農業與手工業為生，先後歷經米蘭人、威尼斯人、西班牙人、法國人及奧利地人的統治。歷史上最早的記載源自西元前218年，當時克雷蒙納是羅馬的軍事前哨站，十一世紀時在主教與德國國王亨利四世的控制下，後來克雷蒙納與附近城市聯合成立反國王聯盟。民間故事流傳，克雷蒙納為反抗每年三公斤金球的暴虐稅，於是市長吉歐凡尼（Giovanni）與國王亨利四世決鬥，結果亨利四世被擊下馬，於是克雷蒙納免除了金球稅，市民將當年的金球送給市長的女友當嫁妝，從此克雷蒙納在西元1082至1334年間成為獨立的城邦。

242

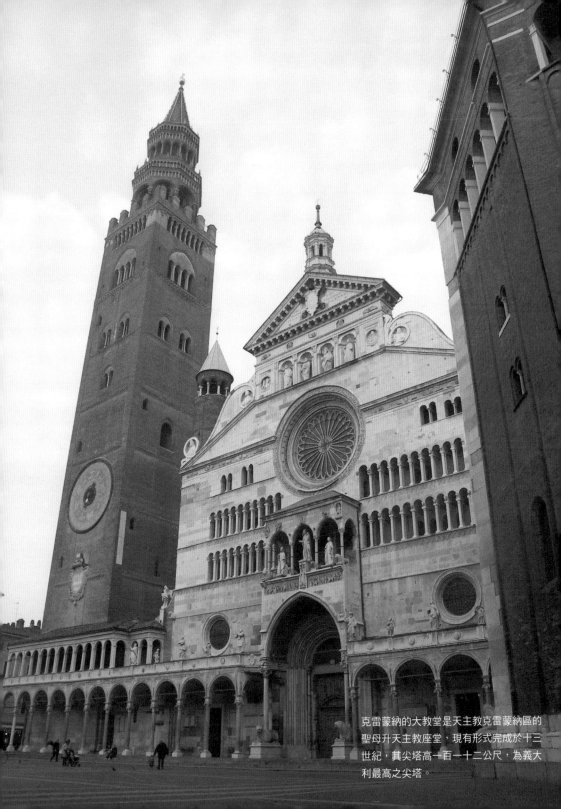

克雷蒙納的大教堂是天主教克雷蒙納區的
聖母升天主教座堂，現有形式完成於十三
世紀，其尖塔高一百一十二公尺，為義大
利最高之尖塔。

這時期的克雷蒙納人文藝術鼎盛，一些有名的建築物及尖塔就是這時期所建造的，在文藝復興早期，克雷蒙納美術上的表現也很出色，還形成自己的繪畫學派。1344年，克雷蒙納落入米蘭威斯康堤（Visconti）家族之手，成為米蘭的領地，而十六世紀初西班牙與法國持續六十年的衝突，終於在1559年結束，簽訂了坎柏西斯（Cateau Cambresis）條約，將義大利北部的支配權歸給西班牙，於是米蘭與克雷蒙納成為西班牙的領地，被西班牙統治一百四十年之久。到了1701年，又因為具哈布斯血統而無子嗣的西班牙王卡洛斯二世（Carlos II）過世，引發西班牙王位繼承戰（1701-1714），奧地利擊敗西班牙，成為克雷蒙納的宗主國，一直到1866年奧地利勢力才退出義大利。

在西班牙統治期間，義大利綻放音樂史上的璀璨光芒，在藝術表現上領先全歐洲，各國的音樂創作都瀰漫著義大利風。克雷蒙納在十六世紀成為音

隆巴底平原在義大利北部，土地肥沃農產富庶，波河委婉流過，平原上克雷蒙納文風鼎盛，建築、美術及音樂都曾有傑出表現，今日以製琴文化聞名於世。

244

樂與製琴城市，前輩作曲家英吉尼雷（Mac Antonio Ingegneri）於此教學，他的學生蒙台威爾第（Claudio Monteverdi）也是知名的音樂家，蒙台威爾第被稱「現代音樂之父」，首先將提琴納入樂團之中。克雷蒙納的主教史豐哲托（Nicolo Sfondrato）在後來成為教宗，是個熱心贊助音樂的人。

克雷蒙納的樂器製造始自1520年代，製琴家馬丁尼哥（Giovanni Leonardo da Martinengo）及學徒安德烈‧阿瑪蒂（Andrea Amati, 1505-1577）從布雷西亞搬到克雷蒙納開設工作室，當時克雷蒙納以北三十英哩的布雷西亞才是傳統的製琴中心，生產魯特琴、維爾琴及提琴等樂器，但阿瑪蒂的提琴工藝精美，王公貴族紛紛前來訂購。

十七世紀初的1618年，歐洲發生三十年戰爭，義大利北部首當其衝，各種災難逐漸產生，又遭逢曼都瓦（Mantua）公爵之子文生佐（Vincenzo II）在1627年去世，於是各國互相爭奪領土的戰亂迅即爆發。威尼斯、奧地利、西班牙及神聖羅馬帝國等都捲入了戰爭，1630年曼都瓦被神聖羅馬帝國斐迪南軍隊所襲捲，災難擴及整個隆巴底（Lombardy）平原，戰亂隨後而來的瘟疫，使得生靈塗炭。而克雷蒙納被奧地利軍隊入侵，在克雷蒙納教區記載著：「富人此時變貧窮，一方面軍人進駐他們

的大宅院，另一方面因重稅而貧困，甚至致使他們淪為行乞以求生存。」1630年8月克雷蒙納被迫棄城，連主教與行政官都逃離，直至年底居民才陸續回城，但人口數已銳減三分之二。

戰亂與瘟疫重擊了克雷蒙納的提琴製造業，阿瑪蒂家族大都因瘟疫而罹難，有名的製琴師僅存年輕的阿瑪蒂家族第三代尼可拉·阿瑪蒂（Nicolo Amati, 1596-1684）。幸而義大利的災難並未影響遙遠的巴黎的宮廷娛樂，1632年法國路易十三向尼可拉·阿瑪蒂訂購一組二十四支的提琴。尼可拉工作應接不暇，促使他招聘學徒，製琴技術因而廣為流傳，他的學徒後來都成為提琴史上知名的製琴家，史特拉底瓦里及史坦納都可能是尼可拉·阿瑪蒂的學生。

義大利傳統上的製琴中心布雷西亞，在繁榮了二百年後，因製琴大師馬奇尼去世而中斷，製琴中心的地位被克雷蒙納取代，到了十七世紀中葉，克雷蒙納的琴價已遠高於布雷西亞的提琴。

史特拉底瓦里（Antonio Stradivari, 1644-1737）素有「提琴教父」之稱，他可說是提琴製造史上最有名的製琴家。他長達八十年的製琴生涯，促使克雷蒙納的提琴事業達到顛峰。阿瑪蒂家族所開創的克雷蒙納製琴學派由史特拉底瓦里發揚光大，成為歐洲各地仿效的對象，至今成為提琴製作的典範。

克雷蒙納的提琴事業在史特拉底瓦里去世後不久，約在1770年就沒落了，其原因一方面是教會勢力的瓦解，教堂不再雄厚的財力大量訂購提琴，而教堂是提琴樂器的最大客源，是製琴家的資助者。另一方面德國米騰瓦將提琴生產企業化，大大提高了產量並降低成本，克雷蒙納師傅堅持的手工製琴，在價格上過於昂貴，而此時提琴音樂的大眾化，演奏提琴者多為一般民眾，他們需要的是平價的提琴。

這座新的小提琴博物館於2013年整修開幕。這座提琴博物館充滿現代科技感。以多媒體形式展示，兼具有綜合展覽、講座與音樂會的育樂功能。

但是到了十八世紀末，義大利古琴優越而稀有的特質，使得人們開始追求阿瑪蒂、史特拉底瓦里、瓜奈里等名琴，名琴被賦予古董的價值，而為巴黎與倫敦的提琴商所搶購。在二十世紀中葉，世人再度崇尚手藝與傳統價值，使得義大利製琴師傅的手工琴再度為人所珍愛，克雷蒙納製琴聖地的聲名重獲尊崇，因此製琴工作室日漸增多，又設立國際製琴學校，恢復了以往製琴城市的名望。

新的克雷蒙納小提琴博物館（Cremona Violin Museum）歷經數年籌備，於2013年9月開幕。這座提琴博物館的建築與規劃，令人驚奇的是充滿現代科技感，以多媒體的形態，展示更為生動。館內兼具有綜合展覽、講座與音樂會的育樂功能。館內的阿瑪蒂、史特拉底瓦里及瓜奈里名琴是博物館的焦點，這些名琴每天都有專人來拉奏幾分鐘，以活絡它的生命。另外還展示了歷屆製琴比賽的金牌提琴。古董名琴與製琴比賽得獎琴一起展出，表現的是克雷蒙納提琴的過去和現在，傳統與先進的精神並存，代表製琴技藝的傳承脈絡。

此博物館最珍貴的一批史特拉底瓦里製琴器物，讓我們得以發現三百年前的史氏，以簡陋的工具能製造出如此精美的提琴。由史氏遺留的琴弓模具與設計圖，證明史氏當時也製造琴弓，原

本世人以為三百年前的製琴家與製弓師是截然分家的，由史氏的遺物可知，原來古代製琴家也同時製造琴弓。

博物館開幕大展通常是最隆重的展品，而克雷蒙納提琴博物館的開幕展，竟然是奇美典藏的義大利提琴，而且是以奇美收藏主題為名－「奇美博物館典藏：義大利稀有製琴師作品」。其實這一點也不令人意外，因為奇美博物館擁有當今國際上首屈一指的提琴收藏系統。2013年奇美在收藏系統涵蓋超過一千一百位作者，一共擁有一千三百五十六支提琴：小提琴一千零七十八支、

提琴博物館內以多媒體的形式展示阿瑪蒂、史特拉底瓦里及瓜奈里名琴,另外展示歷屆製琴比賽的金牌作品與史特拉底瓦里製琴器材。

中提琴一百七十五支及大提琴一百零三支。作為開館的首次特展,為了慎重,克雷蒙納博物館前後推派了四名專家前來台灣選件。奇美以生產塑化產品起家,後介入光電產業,但卻以提琴收藏聞名於世,可見得藝術品收藏的撼人力量。

克雷蒙納同時也是旅遊勝地,我們自遠方來震撼於此雄偉的中世紀晚期建築,以及六百年維持不變的街道,令人沈醉於思古悠情。當熱愛音樂的赫塞1913年於克雷蒙納一遊時,在日記寫下他對此地的讚嘆:

畢索洛蒂是克雷蒙納古典製琴學派的代表，克雷蒙納製琴業復興的先趨之一，堅持古典製琴法，也就是從前史特拉底瓦里、阿瑪蒂及瓜奈里等大師一脈相承的製琴程序。

「所有的這一切呈現在我的眼前，好似瀰漫著美妙和諧的樂音，站在直入天際的鐘樓下，難以言喻的高聳，甚至有些可怕，從精巧的拱門望去，景物似乎都消溶於夜色。」

我們漫步在大街小巷尋覓製琴工作室，期待令人怦然心動的偶遇。雖然大師的足跡終隨歲月遠去而消逝，但藝術卻是永恆，一支名琴可以傳承數百年，每個短暫擁有者只是人間過客。

克雷蒙納的國際製琴學校

　　克雷蒙納的國際製琴學校是世界最有名的製琴學校，招收世界各國學生，入學資格是初中畢業並且年滿十四歲。其招生標準，除了語言之外，製琴動機與心智平衡也是評審項目，在校修業三年可獲製琴技工文憑（Violin Craftsman），再修兩年可獲製琴家文憑（Violin Maker），若有高中學歷資格或製琴經驗者，得直接進入後兩年的課程。

　　克雷蒙納的國際製琴學校是免學費的，但必須具備義大利語能力。克雷蒙納每三年舉辦一次製琴比賽，並且舉辦提琴主題展，獲獎者無不因此而身價大漲。

克雷蒙納製琴學校創立於1938年，正逢紀念史特拉底瓦里逝世兩百年，故亦名史特拉底瓦里製琴學校，標榜義大利傳統製琴技術與風格，是國際知名的製琴學校。

最早企業化經營的製琴小鎮—
德國米騰瓦

　　德國的提琴製造業相當發達，雖然工藝與名氣尚不及義大利，但是其獨特的風格與發展方向，對於世界製琴產業有相當大的影響。米騰瓦（Mittenwald）是德國製琴業發跡城市之一，是世上最早將提琴的產銷企業化的地方。此舉大幅降低提琴的製作成本，提供了平價而量產的提琴，使得提琴得以普遍化，同時也促使義大利所堅持的手工提琴製作傳統因而沒落。

　　米騰瓦是個一座落於巴伐利亞海拔九百二十公尺丘陵上的森林小鎮，鄰近奧地利邊界。小鎮上的建築物幽靜參差地錯落在河谷上，房屋外牆畫有甚具特色的濕壁畫。放眼四周都是聳立的青山，擁有迷人的山林之美與湖泊景緻。因為提琴製造

米騰瓦位於德國南部，相鄰奧地利邊界，為阿爾卑斯山區的交通要道，是個富有地方特色的森林小鎮與知名觀光勝地，曾發展出企業化的提琴製作業。

產業的關係，米騰瓦的城鎮外觀充滿了音樂與手工藝的氣息，例如顯示製琴工作室的櫥窗裝飾、房屋外牆提琴主題的濕壁畫、製琴學校及提琴博物館等，是富有地方色彩的觀光勝地。

　　米騰瓦的主要歷史是從十七世紀開始，在德國三十年戰爭期間（1618-1648），有許多新教徒逃到森林裡的米騰瓦避難，因此發展出新興的行業，如蕾絲業與刺繡業。此外，由於米騰

瓦在阿爾卑斯山路線上，自古就得利於雪道運輸，是威尼斯與慕尼黑間貨運的中繼站。西班牙王位繼承戰（1703-1714）的紛亂，使米騰瓦躍升為阿爾卑斯山運輸線的重要角色，成為一座貿易城鎮。也因為這種貿易的特性，自然地把提琴樂器商品化，以貿易手法將提琴透過貿易商送到歐洲各地販售，此時義大利的製琴家仍待在工作室等待顧客上門訂貨。

米騰瓦發展為製琴城鎮是十七世紀末的事，這完全要歸功於瑪堤雅斯·克羅茲（Matthias Klotz, 1653-1743）。他在1672至1678年間，曾經在義大利帕度瓦製琴師皮耶多·萊利希（Pietro Railich）的工作室裡擔任伙計，並同時學習製琴技術。克羅茲的提琴具有製琴大師史坦納的風格與優點，早期有人以為他是史坦納的學生，但事實上並非如此，他應該曾見過並模

仿史坦納的提琴。他發現米騰瓦得天獨厚的條件利於發展製琴事業，例如擁有大量質優的木料，特別是楓樹和雲杉，而且處於貿易據點上，有利於銷售，也沒有同業競爭與行會許可的限制。

1685年，克羅茲回到米騰瓦設立工作室，並和瑪麗亞·賽茲（Maria Seiz）結婚，他的岳父送他一棟街上的房子，由此便展開了他在米騰瓦的製琴事業。他善於管理與銷售，除了製琴業務外，還從事房地產的生意。克羅茲培養他的三個孩子並招收學徒教授製琴，學徒又把技術傳授給下一代，於是繁衍出龐大的製琴家族。克羅茲的兒子賽巴斯提揚（Sebastian, 1696-

十八世紀的米騰瓦製琴師辛勤地工作，頭戴著巴伐利亞特色的帽子。

1775）是米騰瓦製琴師中手藝最好的一個，他的提琴成為當地人效仿的典範，其風格形成「米騰瓦製琴學派」。克羅茲家族也是米騰瓦最大的製琴家族，至二十世紀初，八個世代共培養了二十五個製琴師。

　　瑪堤雅斯・克羅茲在1743年8月16日以九十高齡逝於米騰瓦，當時他已享有崇高的聲譽。在米騰瓦的官方文獻中，多次被譽為世上著名的魯特琴與提琴製作師，葬於米騰瓦聖尼可勞斯教堂墓園。有趣的是，克羅茲的提琴並非特別傑出，但其充滿傳奇色彩的事蹟，卻家喻戶曉。他響亮的名氣，在製琴界是少有的，那種津津樂道式的傳述，也只發生在史特拉底瓦里、瓜奈里或史坦納等名家身上。克羅茲富有傳奇性的名氣，其實是來自於野史的塑造，無論如何，他的確有功於米騰瓦的提琴產業。為了紀念他的貢獻，米騰瓦提琴界1890年籌資在教堂前設立了一座克羅茲的銅像。

　　米騰瓦提琴企業快速地發展，到了十八世紀中，米騰瓦與義大利克雷蒙納在提琴市場上激烈競爭，之後很快的就佔有市場，在十八世紀後半期1750至1812年間，米騰瓦製琴業達到首次的高峰。到了十八世紀中葉，米騰瓦已主控了全世界的提琴市場，提琴製造變成米騰瓦的重要產業，它是以企業化的方式經營：琴商

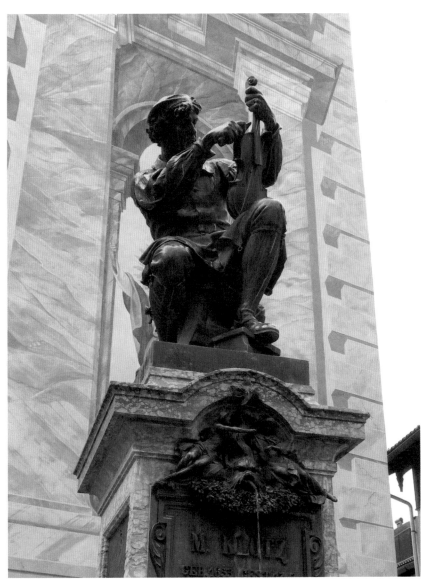

克羅茲創造了米騰瓦的提琴產業，對米騰瓦的文化與經濟發展有很大貢獻，1890年米騰瓦製琴界籌資在教堂前設立了一座克羅茲銅像。

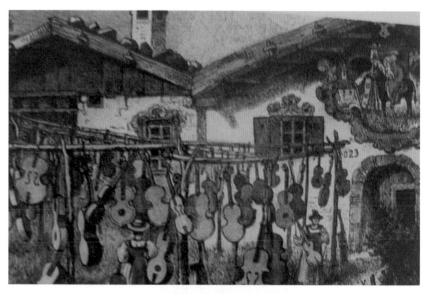

十八世紀初期提琴成為米騰瓦的地方特產，米騰瓦攤販在路邊販賣提琴，從事零售式的買賣。

專事貿易開拓市場，而工人專事生產，製造與銷售的業務是分開的。提琴工廠以市場需求而生產，這種提琴產銷的企業化即是米騰瓦的產業特色，也是提琴樂器從傳統的手工業變成現代化企業的開端。提琴商人原本是家庭式店面的零售買賣，也擴大到貿易公司規模。產品隨著貿易網外銷國內外，從莫斯科到葡萄牙；從匈牙利到英格蘭，都有米騰瓦的提琴製品，其銷售的產品包羅萬象：大中小提琴、低音提琴、維爾琴、撥弦樂器、琴弓、琴弦及各種樂器零件。

在十八世紀初，米騰瓦提琴商人都是從事零售式的買賣，後來約五分之一的米騰瓦人成為提琴流動攤販，也就是沿途販售提琴的零售商。在十八世紀後半，米騰瓦提琴商人已趨向貿易專業化，他們主導提琴樂器市場，提琴的生產已由技術導向變為銷售導向。製琴師生產的提琴全交由琴商銷售，琴商具有主導權，他們可決定生產數量與價格，甚至生產流程、工人培訓及原料銷配。提琴的製作方式在米騰瓦已發展出分工合作的生產程序，製琴師對琴商的依賴與日俱增，琴商的銷售網廣佈全歐洲。在這個階段，價格低廉及製程簡化的提琴需求量龐大，樂器在米騰瓦的工廠以批發的方式大量銷售。這時期只有部份樂器由製作者署名，許多樂器採企業化量產，是沒有簽署的，如果有的話，也只是琴商的標籤，因此樂器的品質與獨特性已驟然減低。

由於戰爭、自然天災與經濟危機的影響，米騰瓦製琴業曾多次陷入衰退。首先在哈布斯堡王朝（1783）與南德教會財產世俗化（1803）後，教會富裕不再，米騰瓦失去了許多來自修道院與教堂的訂單。有些製琴師在此之際，開始移居歐洲其他城市，甚至遠赴美洲。隨後拿破崙發動戰爭，更造成提琴嚴重的銷售危機，特別在拿破崙於1812年進攻俄國時，不少製琴師在戰亂與窮困的困境中喪生。原本米騰瓦有九十位製琴師與十二位製弓師，戰後只剩下二十五位製琴師及十二位製弓師倖存。

　　拿破崙戰役結束之後，米騰瓦的提琴產業又恢復了生機，在兩萬人口的城鎮中，約有七千人從事提琴的行業。他們成立了製琴協會，提琴工人在組織下如奴隸般地辛苦工作。就像其他的工業產品，到了德國人手上發展出高效率的生產方式，他們採用分工分業的方式製琴，有人專門製作琴頭、有人專門做面板、有人專做組裝、有人專做油漆，各種工人之間的分工是如此的精細，以致於到最後，幾乎沒有一位米騰瓦製琴師能夠獨立完成一件樂器。因為製作效率高而產量大，他們便論打（十二支）來計算工資，大幅降低了製琴成本。

　　提琴原本是一件由製琴師傅慢工細活的工藝品，在米騰瓦竟然成為工業產品，因價格低廉的優勢而行銷全球。美國還曾為提琴的貿易在此設立領事館，日本大正年間，提琴商人鈴木政吉（Masakichi Suzuki）先生也到此考察，他返日後在名古屋設立了鈴木製琴廠，就是在台灣聞名的「鈴木小提琴」，此為日本製造工廠琴的開端。

　　1850年代，米騰瓦的提琴產業開始出現了真正的危機，它的木料生產成本太高，又不可能投資新式的鋸木場，提琴品質專業性不足，價格也不具競爭性，最大的美國市場已被滲透，致外銷呈現大幅地衰退。為防止製琴業繼續式微，1858年在巴伐

利亞國王馬克斯米利安二世
（Maximillian II, 1811-1864）
的督促下，成立了米騰瓦製琴
學校，教學採密集訓練之師
徒制。其目標是就是要改善品
質、製程與製琴工人的生活條
件及支持地方文化活動。

　　然而製琴學校卻未能及時
振衰起弊，之後發生第一次
世界大戰與經濟蕭條，並且因
唱片、收音機與電影工業的興
起，致使米騰瓦的提琴產業走
向終點。曾經叱吒世界提琴市
場的米騰瓦提琴貿易商，到了
1934年便全部結束營業。雖然

巴伐利亞國王馬克斯米利安二世相當關心米
騰瓦的製琴產業，為了挽救米騰瓦製琴產業
的衰敗，促成米騰瓦製琴學校的設立。

當地政府對製琴業積極提供協助，但是隨即又爆發了第二次世
界大戰，提琴產業再度受挫，製琴協會組織至1940年解散。

　　近年來，米騰瓦開始重新思考所謂的「藝術製琴」
（Kunstgeigenbau），重視提琴的藝術性與傳統手工的價值，也就

是由師傅個別製作的高品質提琴。米騰瓦製琴業才又再度復興，陸續有一些德國琴商移居米騰瓦。2006年米騰瓦已有了八間個人工作室，他們製造各種弦樂器與撥弦樂器，逐漸恢復製琴城鎮的傳統地位。

米騰瓦的另一項文化資產是濕壁畫（Lüftlmalerei），在市區的建築上，隨處可見令人印象深刻的濕壁畫，整座城市就彷彿一座露天的美術館，讓遊客悠遊其間而流連忘返，其中有數幅壁畫就是描寫著克羅茲的生平事蹟。值得一遊的製琴博物館位於當地一棟最古老的建築，內有豐富的提琴樂器收藏、各種製琴器材展示及研究資料，是一座相當具有深度的博物館。

濕壁畫是米騰瓦的地方特色，居民喜歡在房屋外牆上繪圖，常見當地的音樂題材，包括克羅茲生平故事。

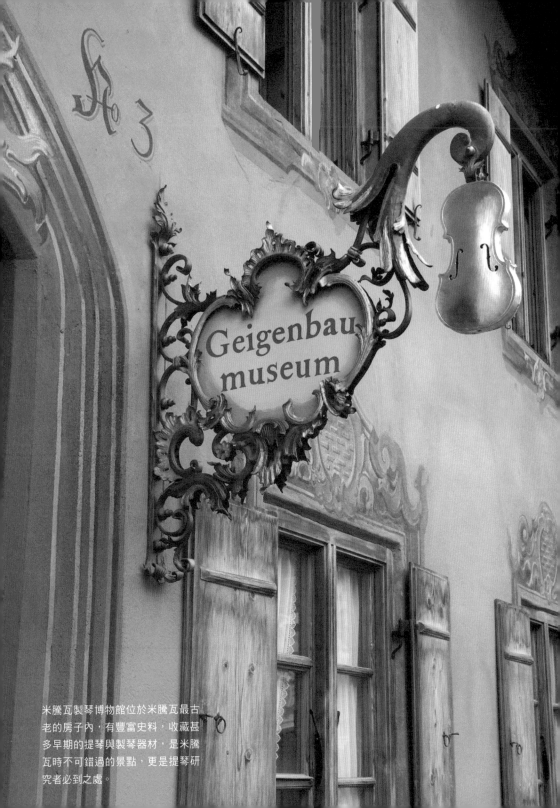

米騰瓦製琴博物館位於米騰瓦最古老的房子內，有豐富史料，收藏甚多早期的提琴與製琴器材，是米騰瓦時不可錯過的景點，更是提琴研究者必到之處。

米騰瓦製琴學校

　　擁有一百五十年歷史的米騰瓦製琴學校，每年招收十二名學生，修業七個學期，入學的先決資格為：高中畢業生、至少學過兩年樂器、具有繪製設計圖能力，必須通過入學考試，入學考試的科目是：手工藝考試、繪圖與樂器演奏。學生畢業前須完成四支小提琴及一支中提琴。德國的製琴學校雖然免收學費，但德語基礎是必備能力。

米騰瓦製琴學校創立於1858年，是世界最早的製琴學校，招收各國學生，製琴學校採師徒制的密集訓練。

4.5

以機器生產的製琴小鎮—
法國密爾古

　　密爾古（Mirecourt）在巴黎以東四百公里，是個具有鄉村
風貌的小鎮。十七世紀以來，密爾古就開始發展提琴、管風琴
與蕾絲產業，並以手藝精巧聞名全歐。

　　法國在十九世紀成為世界提琴的中心，密爾古則為法國的
提琴生產基地，法國的製琴業與密爾古大都有直接或間接的關
係。當時巴黎的琴商紛紛向密爾古大量訂購提琴與琴弓，密爾
古大部份的居民也都是從事製琴業。

　　密爾古的製琴發展應始自十八世紀初洛林親王的宮廷音
樂，他每次到密爾古的歡沁城堡時，都有宮廷樂師及製琴師隨
行，這位製琴師名為提菲緒斯（Tywersus），後來定居在密爾

古並傳授學徒，有人說他製琴風格類似安德烈‧阿瑪蒂，也有人說他擅長模仿史特拉底瓦里琴，只可惜目前找不到有他簽名的提琴驗證。

密爾古提琴製造業最早的學徒記錄源自1629年，到了1732年，洛林的伊莉莎白夏綠蒂女公爵制定了行會的組織章程，使得原本不合時宜的行銷方式隨著法規的制定而建全，製琴業成為具有制度的行業，密爾古的製琴業因此在十八世紀大幅成長。經由洛林人在樂器製造上的努力開發，他們從德國學習了製琴的企業化經營，又沿襲義大利的傳統製琴手藝。他們以與生俱來的特色加上外來技術的影響，創立了「法國製琴學派」。當時密爾古製琴業的成就遍及全球，不僅生產提琴、琴弓，還有吉他和曼陀鈴。

音樂界都知道提琴聖地在義大利，而琴弓則在法國。法國在國際上知名的是琴弓製造，法國人改良琴弓至現代化完美的程度，使琴弓的演奏性更靈敏，工藝性更精緻，可謂無以超越，現今的琴弓都是模仿這些法國琴弓大師的設計。

密爾古這個小鎮以培養法國最偉大製琴師與製弓師的成就而自豪，著名的製琴師維堯姆、魯波及香納德，製弓名家瓦朗（Voirin）、拉米（Lamy）、帕鳩（Pajeot）、沙托里（Sartory）及

建於1614年的密爾古孚日大會堂，現當作展覽館及聚會廳，當天正舉行蕾絲展。

佩卡特（Peccatte）等都來自密爾古。有「琴弓的史特拉底瓦里」之稱的圖特（François Tourte），雖然定居巴黎，但是密爾古也傳承其技術精髓，生產優良的琴弓。鎮上為了表達對傑出製琴師的推崇，街道還以製琴師的名字來命名。

　　密爾古在提琴史上最有創意的貢獻是發明機器製琴，以銑床挖製琴板凹部，尤其用在大提琴琴板上，節省不少以鑿刀挖製凹部的人工。又發明以壓模法製琴板，將薄木板用水泡軟，或以蒸氣薰軟，再將薄木板放在兩塊金屬製有弧度的陰陽模板間，慢慢擠壓成有弧度的琴板。這種機器製琴據傳是維堯姆所發明，但已不可考。另一項有特色的法國提琴製造技術是「外模法」製琴，它有別於義大利傳統的「內模法」製琴。外模法的優點是製琴速度快、脫模方便及容易複製提琴。此外，也開發出古琴維修技術，使古琴得以維護並保存。

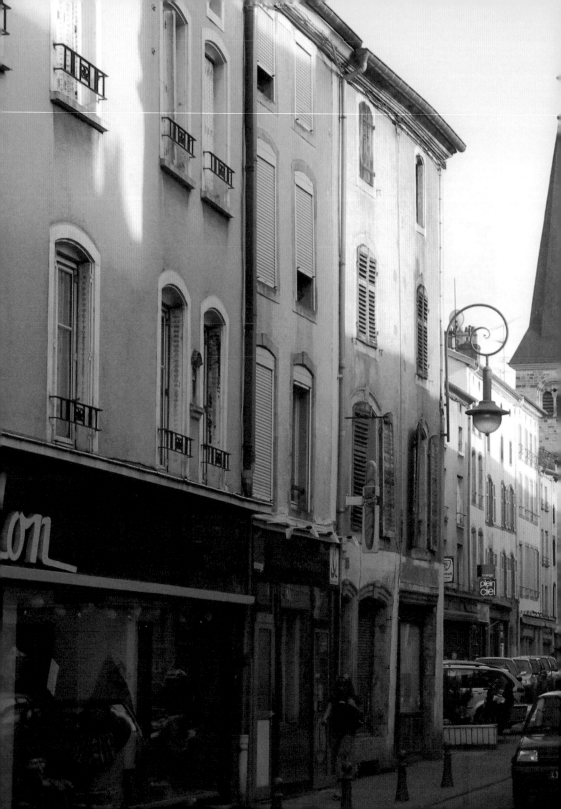

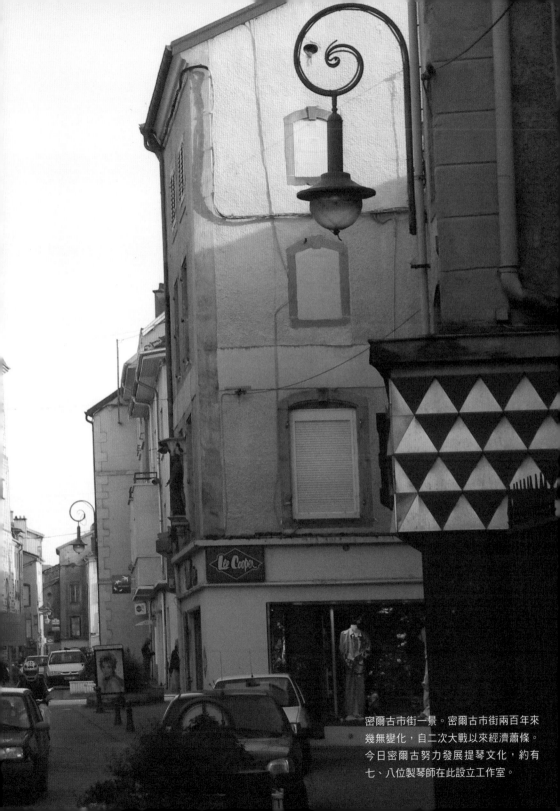

密爾古市街一景。密爾古市街兩百年來
幾無變化，自二次大戰以來經濟蕭條。
今日密爾古努力發展提琴文化，約有
七、八位製琴師在此設立工作室。

世界知名的製琴家與提琴商維堯姆（Jean-Baptiste Vuillaume, 1798-1875）即來自密爾古，他的家族自曾祖父開始，即在密爾古從事製琴工作，他十九歲離開家鄉到巴黎開創事業，在十九世紀中成為世界最大的提琴商，經手許多世界名琴，他也是複製提琴與修護提琴的專家。

另一位法國最有名的製琴家尼可拉‧魯波也是密爾古人，魯波家族自1683年即是密爾古傳統的製琴家族。尼可拉的父親法蘭梭‧魯波（François Lupot）曾在德國司圖加特的維騰堡公爵查理奧仁（Charles-Eugène）宮廷任職，這位親王酷愛音樂、藝術和建築，把路易斯堡建築成小凡爾賽，名為「清幽宮」（Solitude），法蘭梭擔任製琴師的記錄，登錄在當時的宮廷名冊中。1767至1768年間公國開始頹廢，查理奧仁花費鉅資在音樂活動上，為歌劇院支出龐大的費用，造成財政赤字，荒廢治國

魯波畫像明信片。魯波是法國第一代的製琴名師，之後傳承的名師有香納德、維堯姆等人，由於他們的努力，將法國提昇到著名的製琴重地。

朝政，以致引起人民的反抗。他又迷戀歌劇名伶，也引起公爵夫人的震怒，於是只得在1768年刪減音樂活動預算，法蘭梭因此遭到裁員，魯波家族於是離開維騰堡，之後輾轉到巴黎皇家禮拜堂製琴，1804年法蘭梭・魯波去世，尼可拉繼任父親在皇家禮拜堂留下的職位，尼可拉・魯波的貢獻在於繼承提菲緒斯在十七世紀的風格，提菲緒斯的製琴風格得自克雷蒙納的阿瑪蒂。

密爾古最大的製琴家族是柯林梅程家族，柯林梅程製琴王朝的創始者克勞尼可拉・柯林（Claude-Nicolas Collin, 1817–1841）生於密爾古，因為姑媽瑪格麗特凱薩琳嫁給密爾古製琴家族的庫提歐路（Couturieuxru），柯林從小在密爾古跟隨表哥們學製琴。1841年他和一位製琴師之女歐狄樂梅程（Odile Mezin）結婚，妻子的家族成員有製琴師、製弓師和琴商等，提琴家族的結合有利於製琴事業的發展，他在密爾古的工作室帶領兒子及數個學徒工作。

查理強巴蒂斯的兒子查理路易（Charles Louis Collin-Mezin），十六歲即成為製琴師，從開始製琴，他就展現了製琴天份，也曾在世界展覽會獲獎，在得獎的光環下於密爾古開業。自1906年起，柯林梅程在巴黎與密爾古工作室的業務快速擴展，他還為數種提琴模具申請專利，在1936年柯林梅程工作室仍有八位

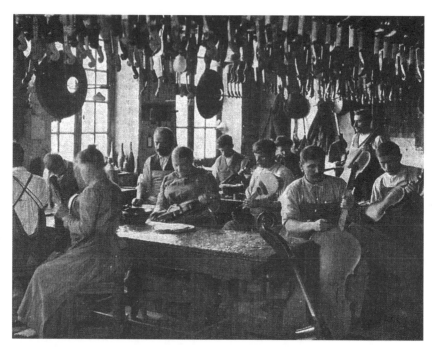

當提琴製作工業化後，密爾古製琴工廠雇用了女工與童工，支付微薄的工資，使提琴的製造成本變得低廉，傳統個人工作室因此無法與工廠抗衡，1919年照片。

製琴師，外銷市場有不錯的成績。但是在1951年公司開始出現危機，老師傅逐一退休，家族後繼乏人，終於在1960年結束營業。

　　二十世紀初，密爾古原有多家大小提琴工廠，許多女工及童工在工廠作業，週邊也有許多家庭代工，工人的工作時間很長，但是工資低，幾乎無法維生，即使成本如此低廉，遇上經濟蕭條，工廠還是逐一倒閉，於是製琴企業繁榮一時的密爾古，終於在第二次世界大戰中結束，到了二十世紀末，傳統手工製琴又

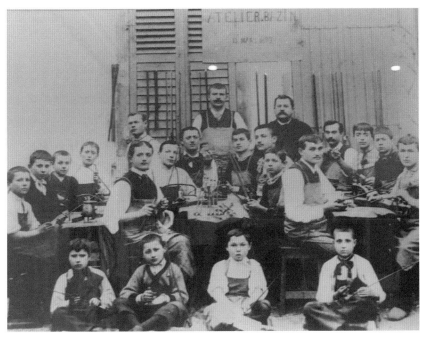

企業管理下的提琴製造程序，雇用童工亦可完成一支提琴，降低成本，1919年照片。

有復興之勢，現在密爾古約有八位製琴師開設個人工作室。當地
最大的提琴企業是設立於1865年的歐伯公司（Aubert），現擁有
四十位員工，生產聞名世界的歐伯品牌琴橋，是全世界最大的琴
橋製造公司，該公司的琴橋從進口原木到成品為一貫作業，公司
的製琴部門另有五位製琴師，製造大小提琴，他們以傳統師傅個
人方式製琴，而非分工分業的工廠方式。

歐伯提琴公司為當地最大的提琴企業，設立於1865年，是全世界最大的琴橋製造公司，該公司亦以傳統方式生產大小提琴。

　　密爾古的製琴師有自己的傳統風俗，如尊奉聖塞西爾（Sainte Cecile）為製琴師守護神：週六照常工作，但是週一休息，這一天通常全家到郊外野餐，每年11月22日集會紀念已過世的製琴同業。

　　密爾古製琴博物館是在1973年設立的，創館初期是以製琴師貝爾納（Jacques Bernar, 1919-1992）的收藏為主，經過卓越協會（The PROMIFI association）繼續擴充，在1991年時館藏已

密爾古製琴博物館設立於1973年，收藏的都是密爾古當地製琴名師的作品，館內還有一支高達七點五公尺的大提琴，訪客可入內參觀提琴內部，並聆聽大提琴所發出的聲響。

趨完整。館內收藏的都是密爾古當地製琴名師的作品，做工精細，具有紀念價值。館內還有個特別的樂器，就是一支世上尺寸最龐大的大提琴，有七點五公尺高，訪客可入內參觀，觀看大提琴的內部構造，並且能夠聆聽所發出的音響。然而密爾古聞名的製琴機器設備，竟無一展示，無法顯示密爾古的製琴特色，據說那些機器設備早被絕望的貧窮工人變賣或毀損。

維堯姆製琴學校

　　密爾古製琴學校為了紀念法國知名製琴家維堯姆，取名為維堯姆製琴學校（École Nationale de Lutherie Lycée Jean-Baptiste Vuillaume），在法特洛（Étienne Vatelot）的推動下設立於1970年，為學士後課程隨後在次年成立製弓部門。

　　申請就讀者須具有學士程度，必備條件是演奏能力，無年齡限制，申請者必須在每年4月15日前遞交入學申請文件，但不希望應屆畢業生申請。值得注意的是，製琴課全程以法語授課，並需具備英文能力。在入學考試的初選階段預計錄取二十名，之後必須接受一系列的性向測試，最後平均錄取十名。本製琴學業的修業年限為三年，第一年是預備課程，之後的二年為正式課程，而自1990年起授予畢業生藝術文憑（DMA）。

提琴故事年表

1505	安德烈·阿瑪蒂（Andrea Amati, 1505-1577）生於克雷蒙納
1514	提芬布魯克（Kaspar Tieffenbrucker, 1514-1571）誕生
1533	凱瑟琳·梅迪西（Catherine de' Medici）嫁給奧爾良公爵（後為法國國王亨利二世）
1542	達沙羅（Gasparo da Salò）誕生
1564	法國國王查理九世向安德烈·阿瑪蒂訂購三十八支提琴
1565	伽里雷歐·伽利略（Galileo Galilei, 1565-1642）誕生
1567	音樂家蒙台威爾第（Claudio Monteverdi, 1567-1643）生於克雷蒙納
1572	法國國王查理九世向安德烈·阿瑪蒂訂購十二支提琴
1580	馬奇尼（Gio. Paolo Maggini, 1580-1630）誕生
1583	利瑪竇（Matteo Ricci, 1552-1610）抵達中國廣東
1596	尼可拉·阿瑪蒂（Nicolo Amati, 1596-1684）生於克雷蒙納
1617	雅各·史坦納（Jakob Stainer, 1617-1683）生於堤羅
1618	三十年戰爭開始（1618-1648）
1632	法國國王路易十三向尼可拉·阿瑪蒂訂購提琴，組成「國王二十四把小提琴樂隊」
1644	史特拉底瓦里（Antonio Stradivari, 1644-1737）誕生；清兵入關
1653	瑪堤雅斯·克羅茲（Matthias Klotz, 1653-1743）誕生
1680	英國提琴收藏家科貝特（William Corbett, 1680-1748）誕生
1692	塔替尼（Giuseppe Tartini, 1692-1770）生於皮拉諾（Pirano）
1698	耶穌·瓜奈里（Giuseppe II Guarneri del Gesu, 1698-1744）生於克雷蒙納

1699	小提琴傳入中國
1711	瓜達尼尼（Giovanni Battista Guadagnini, 1711-1786）誕生
1716	史特拉底瓦里製造生平最好的名琴「彌賽亞」（Messiah）
1747	現代弓之父—法蘭梭圖特（François Tourte, 1747-1835）誕生
1753	維奧第（Giovanni Battista Viotti , 1753-1824）誕生
1755	科希奧伯爵（Count Ignazio Alessandro Cozio di Salabue, 1755-1840）誕生
1782	帕格尼尼（Niccolo Paganini, 1782-1840）誕生
1790	魯吉・塔里西歐（Luigi Tarisio, 1790-1854）誕生
1798	維堯姆（Jean-Baptiste Vuillaume, 1798-1875）誕生
1799	英國提琴收藏家吉洛特（Joseph Gillott, 1799-1873）誕生
1838	卡爾・大衛朵夫（Carl Davidov, 1838-1889）誕生
1858	馬克斯米利安二世督促成立米騰瓦製琴學校
1884	瑪麗爾（Marie Hall）誕生
1885	赫德（Sir Robert Hart, 1835-1911）籌組中國第一個專業西洋管弦樂團
1938	義大利克雷蒙納製琴學校創辦
1970	維堯姆製琴學校成立

參考文獻

A.M.Mucchi, Casparo da Salo, Hoepli 1998

Margaret L. Huggins, Gio: Paolo Maggini his life and work, W.E.Hill & Son 1900

W.Henry Hill, Arthur F, Hill & Alfred E. Hill, Antonio Stradivari his life & work, W.E.Hill & Son 1902

W.Henry Hill, Arthur F, Hill & Alfred E. Hill, The violin-makers of the Guarneri family, W.E.Hill & Son 1902

Toby Faber, Stradivari' s Genius, Random House 2005

Elia Santoro, L' epistolario di Cozio di Salabue, Turris 1993

Cite de la musique, Violin, Vuillaume, Cite de la musique 1998

Jacques Didier, Manufactures & maitres-Luthiers, de saint-Paul Imprimeur 2005

Brigitte Bonneville, The 2nd Series of Mirecourt Meetings, La Plaine des Vosges 2000

A. Gaugue, Mirecourt, SAEP 1971

Marco A. Blaha, Bemegate Zeiten, Marktgemeinde Mittenwald 1999

Edmund Stoiber, Internationaler Geigenbau-Wettbewerb, Marktgemeinde Mittenwald 2005

Erich Tremmel, Lauten Geigen Orgeln, Museum der Stradt Fussen 1999

Publisher, Vivi Brescia, Publisher 2005

Leslie Sheppard, Tale pieces of the Violin world, Leslie Sheppard 1979

Walter Hamma, Italian Violin Makers, Otto Musica 2006

Senn, W., Jakob Stainer. Leben u. Werk d. Tiroler Meisters. Roy, K. 1984

Frankfurt/M., Das Musikinstrument/Bochinsky, 484 S.

The Strad, Aug.2001, Dec,2001, Jun,2005

莊仲平著，《提琴的秘密》，果實出版社，2004

L. Raaben著，廖叔同譯，《古今傑出小提琴家》，世界文物出版社，1993

榎本泰子著，《樂人之都：上海》，上海音樂出版社，2003

錢仁平著，《中國小提琴音樂》，湖南文藝出版社，2001

Jamie James著，李曉東譯，《天體的音樂》，吉林人民出版社，2003

Werner Fuld著，劉興華譯，《帕格尼尼的詛咒》，允晨文化出版社，2002

What's Art
提琴之愛

作　　　　者	莊仲平	
封 面 設 計	黃聖文	
總 編 輯	許汝紘	
美 術 編 輯	楊詠棠	
編　　　　輯	黃淑芬	
發　　　　行	許麗雪	
執 行 企 劃	劉文賢	
總　　　　監	黃可家	
出　　　　版	信實文化行銷有限公司	
地　　　　址	台北市松山區南京東路5段64號8樓之1	
電　　　　話	（02）2749-1282	
傳　　　　真	（02）3393-0564	
網　　　　址	www.cultuspeak.com	
讀 者 信 箱	service@cultuspeak.com	
劃 撥 帳 號	50040687 信實文化行銷有限公司	

印　　　　刷	威鯨科技有限公司

總 經 銷	高見文化行銷股份有限公司
地　　　　址	新北市樹林區佳園路二段 70-1 號
電　　　　話	（02）2668-9005

香港總經銷	聯合出版有限公司
地　　　　址	香港北角英皇道75-83號聯合出版大廈26樓
電　　　　話	（852）2503-2111

2016 年 7 月 初版
定價：新台幣450元

國家圖書館出版品預行編目（CIP）資料

提琴之愛 / 莊仲平作. -- 初版. -- 臺北市：華
滋出版；信實文化行銷, 2016.07
　面；　公分. -- （What's Art）
ISBN 978-986-93127-3-8（平裝）

1. 小提琴　2. 文集

916.107　　　　　　　　　　　105009659

更多書籍介紹、活動訊息，請上網搜尋　拾筆客　🔍